Pieter Bruegel

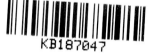

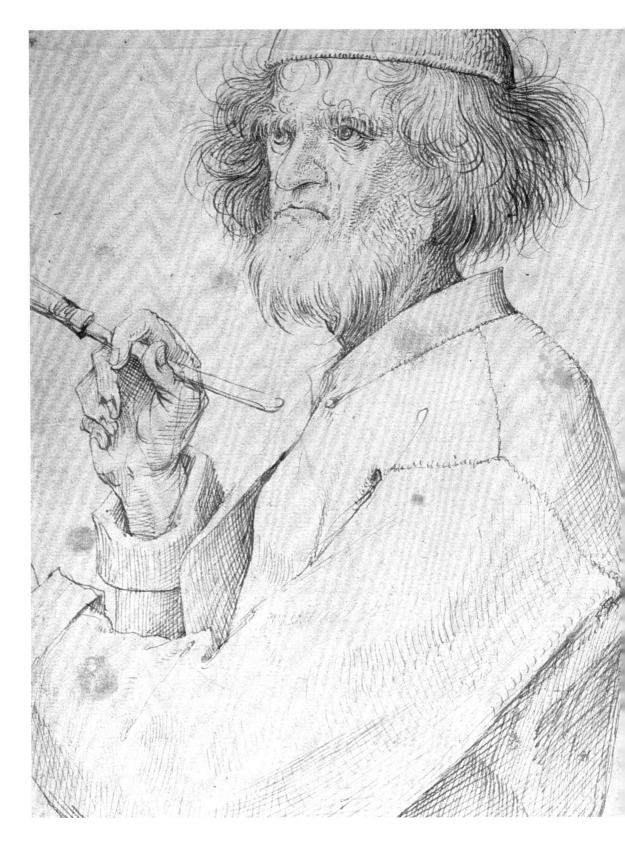

ART CLASSIC 12

브뢰헬

피에트로 알레그레티 외 지음

이지영 옮김

예경

차례

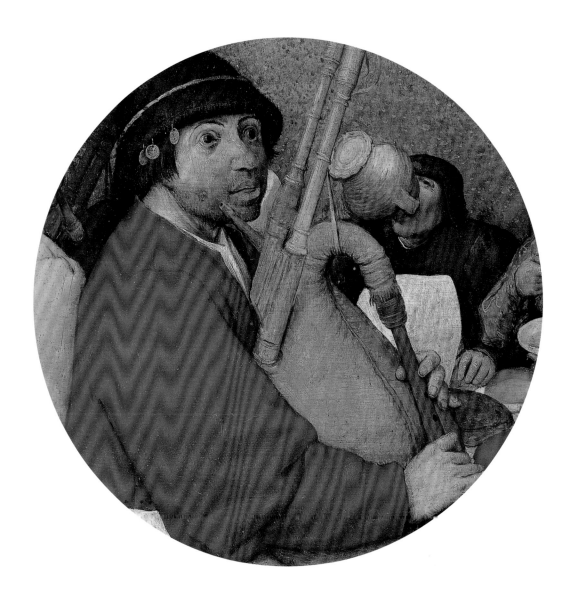

일러두기
- 작자를 따로 밝히지 않은 그림은 모두 브뢰헬의 작품이다.
- 작품세계는 연도순으로 소개되었다.
- 전체 작품 목록은 찾아보기에 실었다.

브뢰헬의 생애와 예술

브뢰헬의 생애와 예술

피에트로 알레그레티

▲ 애기디우스 사엘러, **피테르 브뢰헬**

피테르 브뢰헬은 북유럽 회화의 전통을 이은 플랑드르 화파를 대표하는 화가 가운데 가장 주도적인 인물이다. 그는 당대의 마을, 시골 사람, 축제와 성인(聖人)들의 이야기를 그림에 담았다. 그의 그림은 전기 낭만주의풍의 상상력과 매혹으로 가득한 자연을 배경으로 했다. 그 자연은 고립되고 동떨어진 세상을 나타내며, 이탈리아 고전 예술이 표방하는 종합, 균형, 형식적 안정감을 보여주는 자연과는 다르다. 브뢰헬이 창작에 몰두하던 시기는 이탈리아에서 미켈란젤로와 레오나르도 다 빈치가 명성을 떨치고, 팔라디오와 티치아노가 활동하던 시대였다. 이탈리아 회화는 르네상스의 전성기에 이르러 그 산물인 마니에리즘이 싹트고 있었다. 또한 엄격한 선(線)의 시대로 완벽과 균형이 추구되고, 인간이 예술 속에 놀라울 정도로 승화되던 시기였다. 그러나 이와 대조적으로 당시 북유럽 회화는 기괴하면서도 인간적인 세계에 상징적인 의미와 현실성을 부여하려고 했다. 나아가 거칠고 속된 민중에게서 인간의 참된 모습을 찾으려 했다.

동시대인들과 역사학자, 비평가들에 의하면 브뢰헬은 농부이자, 부르주아, 이선저 신앙인, 난봉꾼, 민중들이 초상하가, 풍경하가, 풍속화가이며, 정교하면서도 상징과 은유로 가득한 해석학적 장치를 만든 세련된 인문주의자이기도 했다. 당대의 화가이자 비평가인 조르조 바사리는 이미 브뢰헬을 "탁월한 대가"로 표현했고, 그로부터

대략 3세기가 지난 1858년경 보들레르는 이 플랑드르 대가에 관해 이렇게 말했다. "불신과 무지라는 이중적 성격 때문에 모든 것을 손쉽게 설명해 버리는 우리 시대는 브뢰헬의 그림을 단순히 환상적이고 변덕스러운 것으로 규정하겠지만, 내가 보기에는 어떤 신비감을 지니고 있는 것 같다. ……그래서 나는 누구든지 '괴짜' 브뢰헬, 또는 특별하고도 악마적 은총을 지닌 그가 창조한 그로테스크한 '혼란의 세계'에 대한 설명에 도전해 보라고 권유하고 싶다."

브뢰헬의 작품이 제대로 평가받기 시작한 것은 19세기 말부터이다. 브뢰헬의 작품을 이해하기 위해서는 그가 당시 이탈리아 화가와는 다른 감수성과 관점으로 그림을 그렸다는 사실을 먼저 인식해야 한다. 브뢰헬이 그린 세상은 신비주의자, 연금술사, 비교(秘敎) 신봉자, 조잡하고 지저분하고 저속한 것으로 가득하다. 그의 인물들은 대개 신성함과 거리가 멀다. 신성함을 나타내는 경우에도 신성함은 작품에서 자연보다 낮은 위치에 놓이거나, 종종 어수선한 군중 속에 무관심하게 섞여있고 감춰져 있다.

브뢰헬은 교회화가나 제단화가, 궁정화가로서 그림을 그린 것이 아니라 자신의 작품을 애호하고 높게 평가하는 특정한 수집가들을 위해 그림을 그렸다. 그는 주로 농민들의 세계를 그림의 대상으로 삼았다. 그런데 농민들의 세계에 대한 브뢰헬의 시선은 온정주의적

▲ **최후의 심판**(부분), 1558년 (85쪽)

시선도 아니고, 젠체하는 시선이나 동정하는 시선도 아니다. 오히려 그가 늘 보여주는 것은 인간사에 대한 탐구로 가득찬 시선이다. 특히 그것은 깊은 곳에 숨겨진 본능에 항상 패배하고 마는 인간의 한계에 대한 탐구이다. 이러한 탐구는 브뢰헬의 대표작 중 하나인 〈바벨탑〉에서도 볼 수 있다. 인간은 하늘의 집을 나눠 가질 수 있다고 생각해 고개를 쳐들고 육체적 한계와 현세적 한계를 모두 망각한 채 하느님께 맞선다. 그러나 바벨탑을 높게 쌓을수록 인간은 마치 거대한 바벨탑 아래 무리지은 짐승들처럼 보일 뿐이다. 인간은 더욱 비천(卑賤)해지고 결국에는 패배한다. 그럼에도 인간은 왕인 니므롯의 뜻과 인간 스스로의 허영심에 의해 더 높은 탑을 쌓으려고 한다.

브뢰헬의 작품 분석에 있어, 먼저 그의 삶과 예술이 이탈리아 여행을 포함한 일련의 관찰에서 시작되었다는 점을 지적할 수 있다. 이러한 관찰은 그 시대의 이면과 상징을 규명하기 위한 것이었다. 그는 관찰을 통해 세상 이야기와 속담의 지혜에 매료되었고, 이것을 그림 속에 나타내기 위한 여러 가지 장치를 만들어냈다. 브뢰헬이 그림 속 세상은 미켈란젤로나 라파엘로의 그림에 보이는 완벽한 존재들과는 전혀 다른 존재들로 가득 차 있다.

그가 표현하고자 하는 사람은 들에서 일하는 고단한 사람들이며 그

▶ **바벨탑(大)**(부분), 1563년 (123쪽)
▶▶ **어린이들의 놀이**(부분), 1560년 (97쪽)

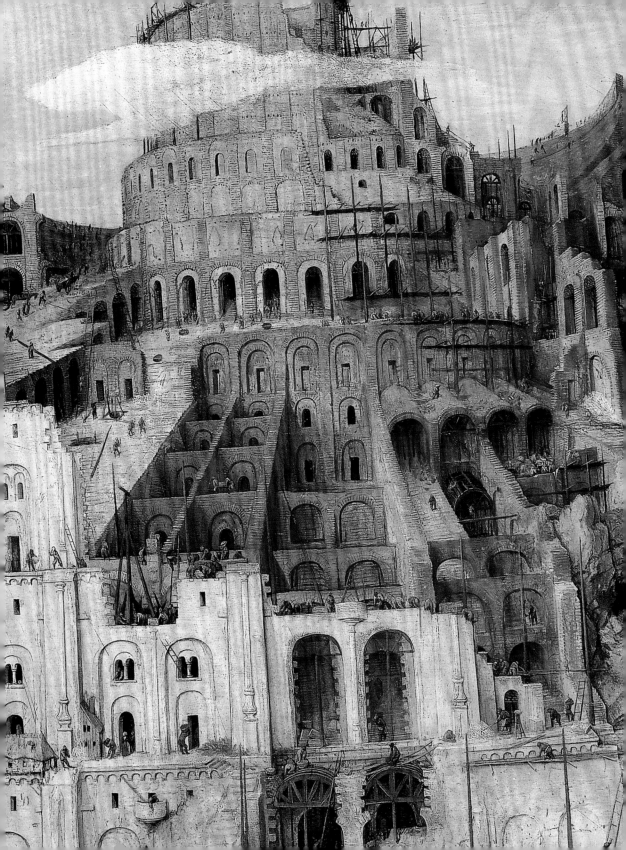

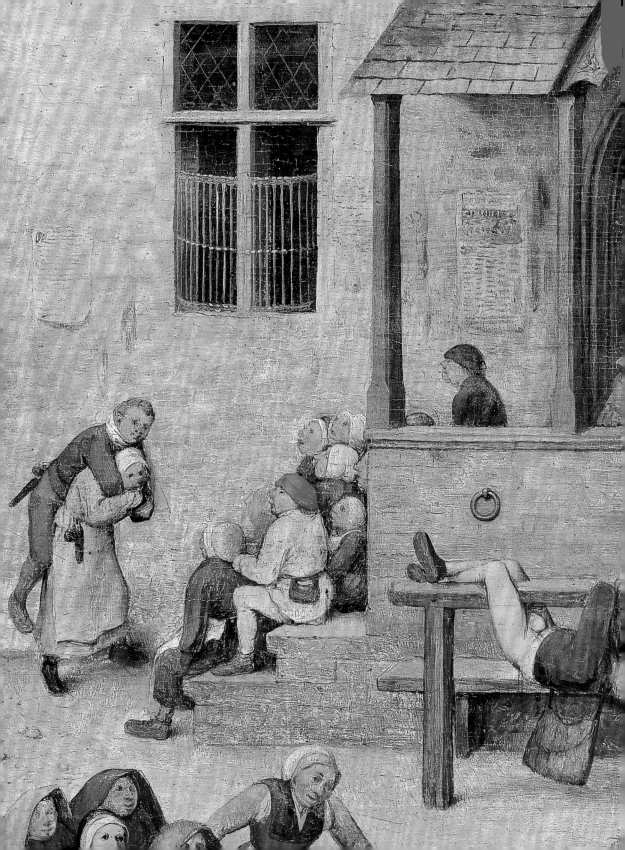

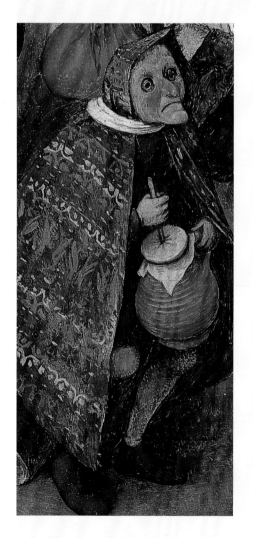

들의 모습은 햇볕에 그을린 얼굴, 거친 손에 집약되어 있다. 또한 브뢰헬은 축제의 냄새, 시장의 냄새, 농담의 냄새, 음탕함의 냄새를 담으려 했다. 그의 작품에 나오는 남자와 여자들은 생의 마지막에나 교회를 찾을 것처럼 보인다. 아담과 이브가 에덴동산에서 한 것처럼 그들은 부끄러운 듯 의도적으로 진정한 인간성을 망각한다. 그들은 불현듯 신을 잊어버리고 세속의 꿈에 매달린다. 그의 작품 속 아이들도 어른의 모습을 하고 있는데, 라파엘로풍의 아이들과는 달리 섬세하지도 않고 동물적인 본능을 감추려 하지도 않는다. 그들의 얼굴은 이미 성인의 욕망과 궁핍을 드러내고 있다. 이러한 브뢰헬의 표현은 당시 이탈리아 미술과는 매우 다른, 새로운 시도이며 실험이었다.

브뢰헬이 관찰한 당시 사람들의 삶과 놀이는 대표작 〈사육제와 사순절의 싸움〉에 나타나 있다. 사육제로 표현되는 일상의 삶이 수다스럽게 본능을 예찬하면서, 위선적인 속죄와 금욕을 나타내는 사순절과 대립되어 펼쳐진다. 그의 작품에는 감동적으로 회개하거나 도덕적으로 반성하는 인물은 결코 등장하지 않는다. 그들은 마치 연극 속 배우들처럼 어리석음과 광기, 허영과 유람함을 내보이고, 믿음이라고는 전혀 없으면서 성스러움마저 거짓으로 연기한다. 그의 그림에서 신성함은 항상 멀리 동떨어진 채 존재하며, 전체 공간 속에서 축소되고 비개성적인 방식으로 묘사된다.

▲ **사육제와 사순절의 싸움** (부분), 1559년 (93쪽)

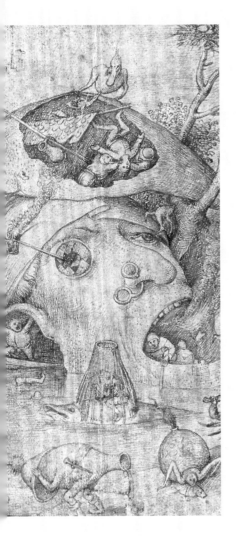

그는 당황스러울 정도로 등장인물들의 신체 특징을 세밀하게 그렸다. 이는 인간의 신체를 세심하게 관찰하고 분석한 결과로 보인다. 그 인물들을 좀더 가까이 확대하면, 흉측하고 잔혹하고 추하게 보이며 이기적인 면까지 노골적으로 드러난다. 한편으로 브뢰헬은 상상의 존재들을 만들어내는 것을 즐겼다. 중세의 망상들을 드러내고 모방했으며, 상징성을 띤 환상적인 동물들을 기괴한 레퍼토리로 엮었고, 인간 몸의 일부분을 식물에 덧붙여 부자연스럽게 접목하거나 이식했다.

브뢰헬 회화에 있어 또 하나의 근본적 주제는 자연이다. 16세기 중반 이탈리아를 여행하면서 우리의 플랑드르 대가는 알프스와 마조레 호수, 로마, 나폴리, 메시나의 풍경들로부터 깊은 인상을 받았고, 그러한 인상을 자신의 작품에 나타냈다. 그는 마을, 축제, 인간의 본성 등을 표현할 때 그림의 공간을 만들어 내는 배경으로 이탈리아 풍경들을 이용했다. 브뢰헬은 웅장하고도 명상적인 자연과 우스꽝스럽고도 흉측한 인간 세계가 충돌하는 것을 그렸으나, 그 혼란 속에서 진지하고 부지런함으로써 구원받고자 하는 인물을 배치했다. 괴이한 존재들, 인간의 풍자, 죄와 나약함에 대해 그로테스크한 표현이 담긴 그림 속에서도 양치기나 염세가와 같이 자유로워지고 싶어 하는 인물들을 담았다.

〈염세가〉(175쪽)에 나오는 양치기는(이 인물을 이해하기 위해서는 앞으로 더 깊은 연구가 있어야 하겠지만) 언덕에 서서 조용히 양들을 돌보며 일과 시간, 날, 절기에 순응한다. 올바른 원칙에 대한 신념을 갖고 세상의 변화와 인생의 추함에 맞선다.

브뢰헬의 그림은 그로테스크한 인간성, 기괴한 공상, 웅장한 자연, 낙천적인 인물 등 다소 혼란스러운 요소들을 담고 있다. 그러나 이 혼란스러운 요소들이 인간의 불행에 대한 연민 또는 비극으로 나타나는 것이 아니라 오히려 해학과 희극적인 모습으로 나타난다.
브뢰헬이 그리는 그림 속의 인간은 자연에 압도당하고 패배하는 인간이다. 그 인간은 자신에 대한 깊은 내면적 성찰을 하는 것도 아니고 자연으로부터 깊은 감동을 받는 것도 아니다. 그림의 풍경과 자연은 낭만적이나 인간은 자연의 이러한 느낌을 부정하고 비웃어 버리며 감동의 정도마저 냉정하게 감소시킨다. 자연의 감동은 인간의 야성 앞에서 겨우 느껴지거나 사라져 버린다. 바로 이러한 자연과 인간의 비교, 대립 속에서 브뢰헬의 특별하고도 독특한 회화 양식이 생겨난다.
플랑드르 화가 브뢰헬은 자신의 작품을 시대에 대한 암시들로 가득 채웠다. 당시 플랑드르는 정치 · 종교 분쟁으로 인해 피로 얼룩진 혼란을 겪어야 했다. 브뢰헬의 삶도 당대의 정치 종교적 사건들로

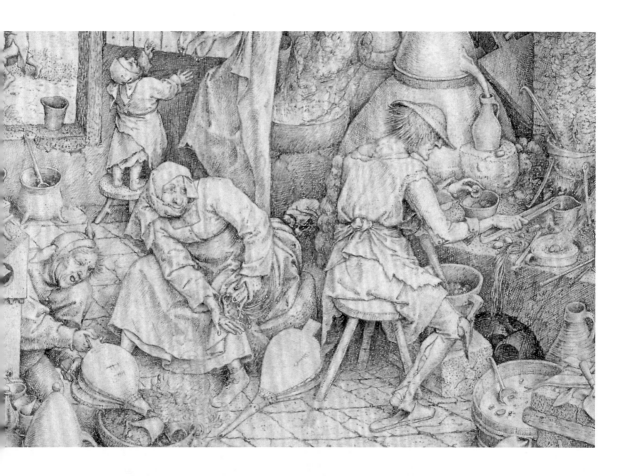

부터 영향을 받을 수밖에 없었다. 그는 이들 사건을 매우 조심스럽게 그의 작품에 반영했으며 감정의 개입 없이 암시와 상징을 통해 나타냈다. 브뢰헬은 당시 지식인들이 연금술을 받아들였던 것과 마찬가지로 작품에 연금술도 포함시켰다. 연금술은 쇠붙이를 금이나 은으로 바꾸는 게 가능하다고 여겼으며 또한 병을 치료하고 생명을 연장하기 위한 여러 가지 약재들의 연구를 포함하기도 했다. 브뢰헬은 자신의 그림 속에 당시 지식인들의 연구대상인 연금술과 관련된 지식 혹은 상징들을 눈에 띄지 않는 사물들 속에 숨기거나, 인간의 천박하고 불안한 행태의 배경으로 변형시켜 표현했다.

▲ **연금술사**(부분), 1558년 (87쪽)

브뢰헬의 삶 후기에 이르러 작품의 구성과 내용에 큰 변화가 온다. 어느 순간부터 이전까지 작품에서 등장하던 군중은 사라지고 주인공들이 그림의 전면으로 나오며 공간 대부분을 차지하게 된다. 이들은 브뢰헬의 처지를 반영하듯 노인의 얼굴을 하고 있으며 이제 축제나 시장, 장터의 소음으로부터 멀리 떨어져 좀더 고요한 명상 속에 있는 듯 보인다. 과거에 축제를 하고 바벨탑을 세우려는 인물은 이제 늙었고, 죽음을 이야기하기 시작한다. 죽음 외에 어떤 것도 이제 중요하지 않게 되었다. 그림 속 얼굴에는 점점 가까이 다가오는 죽음의 전조가 드리운다. 전기 작품에서 보이는 살찐 뺨들은 이제 움푹 패이고, 이후 브뢰헬의 그림에 나타나는 두개골의 특징들을 드러낸다. 도상학 차원으로 보더라도 브뢰헬은 동시대 화가들과 비교할 때 후기에 이르러 혁신적인 양식의 변화를 이룬 것으로 보인다.

브뢰헬은 이탈리아 여행을 했음에도 불구하고 본질적으로 북유럽 화풍을 유지하려고 했고, 비슷한 스타일의 대가들과는 다른 독자적인 화풍의 그림을 그리려 했다. 브뢰헬은 외형상으로는 보스의 양식을 이어 받았으나 그의 그림은 독특하고도 특징적인 선을 부여준다. 그 선은 마치 200년 뒤 고야의 그림에 나타나는 가공할 만한 선을 미리 앞당겨 보여주는 것 같다. 브뢰헬은 자신의 확고한 기법에 따라 그림을 그렸다. 그의 스타일은 특히 그가 만든 판화, 세밀화,

▶ **농민의 춤**(부분), 1568년 (183쪽)

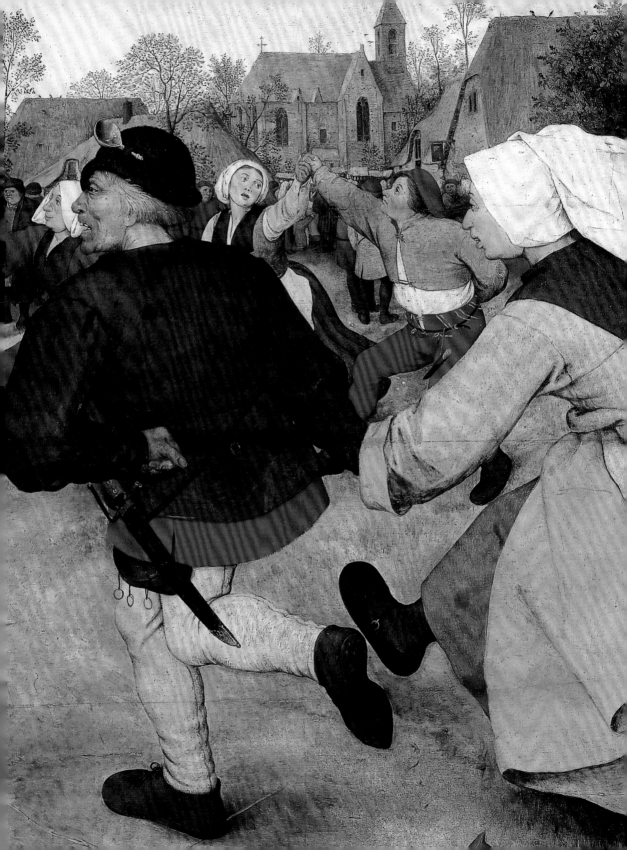

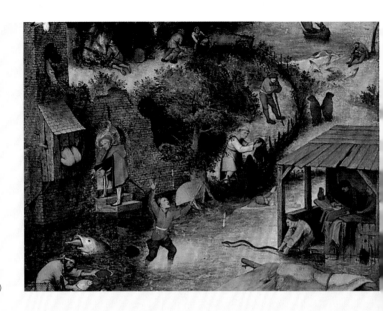

▶ **플랑드르 속담**(부분), 1559년 (89쪽)

지도 등에서 두드러진다. 위와 같은 작업을 거치면서 사물들을 세밀하게 묘사하고, 깨끗한 선으로 마무리하며, 균형 있게 배치하는 감각을 익힌 것으로 보인다. 실제 그의 그림에는 사물들과 인물들이 외견상 혼란 속에서도 정확하게 제 위치에 맞게 있다. 예컨대 1559년 작품 〈플랑드르 속담〉 중에는 단축법*으로 그린 한 마을에 민중 지혜의 산물인 약 120개의 속담이 매우 자연스럽게 배치되어 전경 속의 인물들이 조화롭고 역동적으로 보인다.

지금까지 브뢰헬 작품의 대략적인 분위기와 특징, 그에 대한 이미지를 살펴봤다. 이러한 것은 그의 작품목록을 보더라도 알 수 있으며 그림에 보이는 조금은 속되고 경박한 남녀들이 벌이는 축제 분위기에서도 드러난다. 그는 축제에 등장하는 인물들을 통해 때로는 도덕적인 경고를 던지거나 민중의 현명함을 드러내고, 때로는 연금술을 보여주거나 자신이 발을 딛고 있는 지적 세계를 환기시킨다. 하지만 그의 작품들이 정치적, 종교적 격동기 와중에 만들어진 점

*단축법 : 보는 이의 시각과 물체의 위치에 따라 물체의 길이가 실제보다 짧게 보이는 현상을 2차원의 평면인 그림으로 표현하는 회화기법으로 사물의 공간적 깊이를 나타내는 경우에 쓰임.

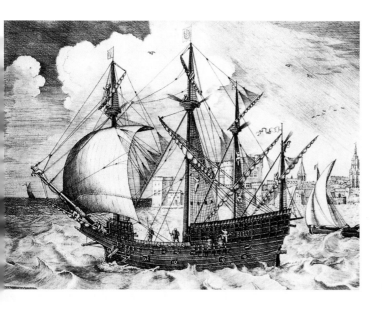

을 고려할 때 작품을 좀더 깊이 이해하기 위해서는 당대의 역사 속 그의 삶을 조망하면서 작품에 다가갈 필요가 있다.

16세기 유럽은 몇 개의 중요한 사건들로 특징지을 수 있다. 16세기 전반 유럽은 정치적 헤게모니를 쟁탈하기 위한 국가 간의 싸움으로 점철되어 있다. 먼저 스페인과 프랑스가 대립했다. 이들 두 나라 간의 헤게모니 쟁탈전의 무대는 이탈리아와 독일이었고 우여곡절을 거쳐 마침내 스페인이 최종 승리자가 되었다. 그러나 종교개혁은 이런 정치적 분쟁 못지않게 중요한 결과를 낳았다. 종교개혁으로 유럽 대륙은 루터파, 칼뱅파, 영국 국교회 등의 신교와 구교로 갈라져 격렬한 종교전쟁이 연이어 터진 것이다. 이러한 종교분쟁은 당대 사람들 삶의 모든 양상을 바꿔 놓았으며 예술에 깊은 영향을 끼쳤다. 이 외에 브뢰헬이 활동한 플랑드르 지역에는 직접적인 영향을 미치지는 않았지만 16세기 유럽의 정치, 경제, 문화를 핵심적으로 변화시킨 두 가지 역사적 사건이 일어났다. 그 하나는 스페인이

신대륙에 식민지 제국을 건설한 것이고 나머지 하나는 터키 제국의 팽창이다. 특히 전자는 유럽의 지정학적 중심축을 지중해에서 대서양으로 옮긴 계기가 되었다.

플랑드르 지방은 지금의 벨기에와 네덜란드 영토를 사실상 포함하고 있었다. 플랑드르 영토는 오스트리아의 막시밀리안 1세와 부르고뉴의 마리아와의 결혼으로 인해 1482년 오스트리아 합스부르크 가문의 소유가 된다. 그 후 이들 사이에 태어나 스페인 국왕이 된 카를로스 5세가 플랑드르 지방을 지배하게 된다. 유럽 역사상 가장 중요한 인물 가운데 한 명인 카를로스 5세는 플랑드르 지역들뿐만 아니라 위트레흐트의 주교 관할령, 겔드란트 공작령, 프리지아 백작령, 그리고 오버레이설 공국령과 그로닝겐령을 모두 통합해 통치했다. 플랑드르 지방은 카를로스 5세의 통치 아래 한때는 평화와 번영의 시대를 구가하기도 했다. 그로닝겐도 대단히 번성했는데 항구가 많아서 무역뿐만 아니라 문화 교류도 활발히 이뤄지고 있었다. 당시 카를로스 5세에 대한 칭송과 그가 통치하는 스페인의 영광은 티치아노가 그린 유명한 카를로스 5세 초상화에도 나타나 있다. 암스테르담도 중심 도시 중의 하나로 병기 산업이 번창했으며 밀의 최대 시장이 형성되어 있었다. 운송회사들은 이탈리아와의 거래를 원활하게 해주었다. 로테르담 출신의 에라스무스는 이 시기 위대한 네덜란드 사람들 가운데 가장 뛰어난 인물이자 인문주의자

로 유럽 전역에 널리 알려져 있었으며 르네상스 확산의 옹호자이기도 했다. 지도 제작이 매우 활기를 띠었고, 많은 비교 단체들이 생겨났으며, 연금술사들의 연구 활동 또한 왕성했다. 카를로스 5세는 1556년 아들 펠리페 2세에게 제위를 물려주었다.

이 무렵 가톨릭 교회와 신교 사이에는 극도의 종교적 긴장이 감돌고 있었다. 이러한 긴장은 결국 종교전쟁으로 발전했으며 이는 이후 역사에 놀라울 정도로 깊은 영향을 끼쳤다. 가톨릭 군주이자 스페인 국왕인 카를로스 5세는 집권 후반기에 이르러 당시 플랑드르 지방에 점차 퍼지고 있는 칼뱅주의를 뿌리뽑기 위해 자유를 제한하고 전제정치를 시행하기 시작했으며 아들 펠리페 2세는 전제정치를 강화했다. 플랑드르 지방은 펠리페 2세의 극에 달한 전제정치에 저항해 반란을 일으켰다. 1568년부터 1648년까지 오랜 세월에 걸친 이른바 80년 전쟁이 시작된 것이다. 피로 얼룩진 이 전쟁의 결과 가톨릭을 믿는 남부 10개 주는 자치권을 획득했으며 신교 지역인 북부 7개 주는 위트레흐트 동맹을 결성해 스페인의 지배로부터 독립해 네덜란드 공화국을 탄생시켰다. 반란과 관련된 주된 인물은 오라녜가의 마우리츠 왕자였다. 당시 종교분쟁 지역은 브뤼헐이 화가로 활동하던 안트베르펜과 브뤼셀 등을 포함하고 있었다. 이 지역은 새로운 사상과 신·구교 간의 갈등이 만연했으며, 근대 역사에 있어 가장 격렬한 종교개혁이 진행됐다. 이러한 종교개혁은 유

럽 역사와 인간의 사고에 근원적인 변화를 가져왔으며, 그에 못지
않게 유럽 예술사에도 본질적이며 결정적인 영향을 미쳤다.

기독교 사상은 16세기 초 유럽의 지배적인 이데올로기였다. 모든
사회 계층들을 골고루 포용했으며 그 당시 정체성을 확립하려는
국가들의 다양한 문화적 경향도 수용했다. 이러한 기존 기독교 사
상을 비판한 마르틴 루터의 견해는 가히 혁명적이었다. 그의 입장
은 무엇보다도 신학에서 출발했다. 그는 오직 신만이 인간을 구원
할 수 있고, 인간은 신앙을 통해서만 의롭게 된다는 의인설을 주창
했다. 신앙을 가진 자는 교회로부터 면죄부를 살 것이 아니라 절대
자인 신과 직접적인 관계를 가지도록 노력해야 한다는 것이다. 이
러한 그의 주장은 격렬한 신학적 논쟁을 야기했고, 부패하고 돈에
매수된 가톨릭 교회의 세속적인 권력에 대한 논쟁을 불러일으켰
다. 또한 이러한 주장의 논리적 결과는 인간에 대한 새로운 확신과
인간이 직접 신과 관계를 맺을 가능성이 있는 새로운 신앙을 위해
교황의 권위와 성직의 위계가 타도되어야 한다는 것이었다. 이 시
기의 또 다른 종교개혁가인 칼뱅은 스위스 제네바에서 신학적으로
또한 이데올로기적으로 매우 치밀한 종교개혁을 실시했다. 그는
기독교 영역에 속하는 모든 일들에 있어 새로운 행동강령을 제시
하고 개혁된 종교에 최고의 정치 원리들을 부여했다. 구교는 이처
럼 신교의 날카로운 비판과 거센 도전에 직면하자 1542년, 로마에

▶ **죽음의 승리** (부분), 1562년 (115쪽)

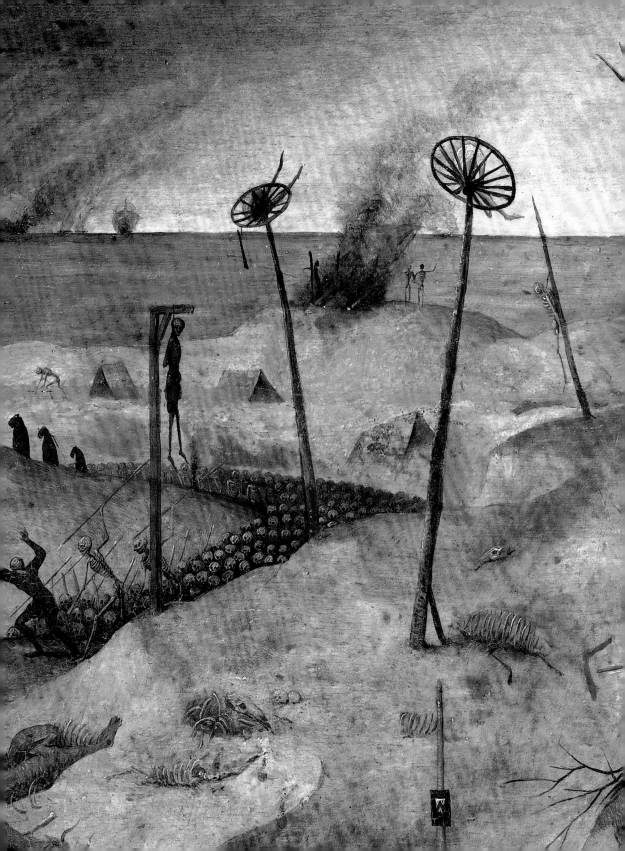

종교재판소를 설치하고 종교개혁을 억압했다. 이러한 상황에서 예술가들은 자신의 방향에 대해서 스스로 질문을 던지지 않을 수 없었다. 그 당시에도 교회는 여전히 가장 능동적이고 이윤을 많이 가져다주는 예술 구매자였기 때문이다. 충돌은 도처에 있었다. 로마의 파올리나 예배당의 그림을 그린 미켈란젤로부터 루카스 크라나흐까지 대립되었다. 크라나흐는 새로운 루터 신학에 영감을 받은 초상학에 심취해 있었다. 여러 가지 종교개혁의 움직임 속에서 예술의 방향에 가장 결정적인 영향을 준 것 가운데 하나가 네덜란드에서 일어난 칼뱅주의자들의 성상파괴운동이었다. 그것은 예술에 있어 세속적인 부르주아 양식의 발생 토대가 되었으며 결국 부르주아 양식의 승리를 가져왔다. 루터가 라틴어 성경을 민중이 읽을 수 있는 독일어로 번역하고, 민중이 성직자를 거치지 않고 하느님에게 다가갈 수 있게 됨에 따라 과거 오랜 세월에 걸쳐 민중들을 교화하는 기능을 해온 교훈적 성격의 종교화들은 제자리를 잃었다. 반면 경제적인 성장에 힘입어 그 영역을 넓혀 나가는 상인계층들은 그들의 성공을 알리고 입지를 굳히기 위해 점점 더 예술을 이용하기 시작했다.

플랑드르 대가 브뢰헬은 이런 시대적 상황 속에서 어떠한 예술적 삶을 살았을까. 그에 삶에 대한 근거 자료는 턱없이 부족하고, 그나

마 남아 있는 자료도 공백이 크거나 심지어 서로 모순되기까지 한다. 브뢰헬에 대한 평가와 기술(記述)이 들어 있는 최초의 책은 카렐 반 만데르가 1604년 출간한 《화가들의 생애》이다. 이 책은 교훈시 한 편과 오비디우스에 대한 논평, 도상학, 이탈리아 화가들과 북유럽 화가들의 생애에 대한 서술을 담고 있는데 바로 북유럽 화가들 부분에서 브뢰헬에 대한 간단한 서술이 있다. 반 만데르는 이탈리아 화가 조르조 바사리의 《미술가 열전》이란 평전을 모델로 이 책을 썼는데 브뢰헬의 전기를 구성하는 시기적으로 가장 오래된 기본 자료일 것이다. 반 만데르는 브뢰헬을 이탈리아 예술과 상반되는 북유럽 회화의 대표적 화가로 소개하고 있다. 하지만 반 만데르는 기본적으로 브뢰헬에 대해 다소 부정확한 평가를 하고 있는데 그의 작품을 이차적으로 다루었으며, 그를 단순하면서도 저속한 농부의 모습을 한 예술가로 조잡하게 표현했다.

브뢰헬에 대한 첫 번째 정확한 자료는 그가 죽은 연도이다. 브뢰헬은 브뤼셀에 있는 노트르담 드 라 샤펠 성당 묘지에 안치되었다. 브뢰헬의 묘비에는 그가 죽은 연도인 1569년을 의미하는 "OBIIT ILLE ANNO MDLXIX"라는 글이 새겨져 있다. 브뢰헬의 사망연도를 기억하는 브뢰헬의 증손자가 1676년 브뢰헬의 비문에 추모 글을 덧붙이면서 기재해 놓은 것이다. 브뢰헬의 사후 그의 묘지는 아들 얀 브뢰헬의 친구인 루벤스의 그림으로 장식되었다. 이는 루벤

PETRO BRVEGEL, PICTORI.

Quis nouus hic Hieronymus Orbi
Boschius ingeniosa magistri
Somnia penicsloque Stylogue
Tanta imitarier arte peritus,
Vt superet tamen interim et illum?

Macte animo, Petre, macte ut arte
Namque tuo, veterisque magistri
Ridiculo, salibusque referto
In graphices genere inclyta laudum
Praemia vbique, et ab omnibus vllo
Artifice haud leuiora mereris.

▲ 요하네스 비릭스, **피테르 브뢰헬**, 1572년

스가 브뢰헬을 얼마나 높이 평가했는지를 보여준다.

브뢰헬의 사망 연도와 달리 브뢰헬의 출생에 대해서는 그 시점을 밝혀주는 구체적인 자료가 없다. 다만 몇 가지 사실로 추정할 수 있을 뿐이다. 그 하나는 브뢰헬이 안트베르펜의 성 루카 화가 길드에 가입한 연도이다. 브뢰헬은 1551년에 화가 길드에 마스터로 입회 등록을 한 것으로 되어 있다. 당시 길드의 가입 연령이 대략 21세에서 25세 사이인 점을 고려하면 물론 5년 정도의 시차가 있겠지만 그의 출생 연도가 1525~30년 사이임을 추정할 수 있다.

출생 연도와 마찬가지로 브뢰헬이 태어난 곳도 어딘지 불확실하다. 루도비코 귀차르디니는 1567년 안트베르펜에서 출간된 《네덜란드 지리서》에서 "브레다 출신의 피테르 브뢰헬"로 서술했다. 물론 귀차르디니는 이를 뒷받침할 만한 자료를 제시하지 않았다. 이 부분에서, 상당히 모호하게 남아 있는 브뢰헬의 생애를 밝히기 위해서 처리해야 할 두 가지 문제가 제기된다. 하나는 브뢰헬의 이름에 관한 것이다. 브뢰헬은 "Brueghel"로 불리거나 인용됐으며 1559년까지 그렇게 서명했다. 하지만 브뢰헬은 이후 자신의 작품들에 "Bruegel"로 서명하기 시작했다. 둘째는 브뢰헬이 태어난 도시에 관한 것이다. 앞서 본 것과 같이 귀차르디니는 자신의 책에서 브뢰헬의 고향을 브레다로 기술했다. 그는 브뢰헬과 동시대 사람으로 브뢰헬이 살던 도시에 살았고 브뢰헬의 생존 당시 그 책을 썼던 점

에 비춰 이것은 어느 정도 사실일 가능성이 높다. 그러나 반 만데르는 브뢰헬이라는 성이 지명을 나타내며 브뢰헬이 브레다 근처의 Brueghel 혹은 Bröghel로 불린 마을에서 태어났다고 주장한다. 이 마을은 브레다와 불과 수킬로미터 정도 떨어진 네덜란드 국경에 속한 지역인 브라반트 북부로 추정되기도 하고 지금의 벨기에에 속한 림뷔르흐 지역으로 추정되기도 하는데 림뷔르흐 지역은 브레다와 70킬로미터 이상 떨어져 있다.

한편 역사학자 프리들랜더는 브뢰헬이 안트베르펜의 화가 길드에 "Pietre Brueghels"로 등재되어 있는 사실을 지적하면서 Brueghel은 지명이 아니라고 주장한다. 만약 프리들랜더의 주장이 사실이라면 브뢰헬이 농촌 출신이라는 반 만데르의 주장은 사실과 거리가 멀게 된다. 반 만데르는 브뢰헬이 농촌 출신인 점을 강조하려는 듯 《화가들의 생애》에 다음과 같이 썼다. "자연은 브뢰헬을 낳고 브뢰헬은 놀랍게도 강한 생명력으로 자연을 자신의 것으로 만들었다. 자연은 초라한 시골 마을에서…… 농부들 가운데 재치 있고 천재적인 브뢰헬을 삽화가로 선택해 풍경을 묘사하도록 했다."

현재 미술 비평계는 브뢰헬에 관한 첫 번째 전기인 반 만데르의 《화가들의 생애》에서 유래한, 브뢰헬에 대한 '저평가된' 가치로부터 벗어나 자유롭게 브뢰헬에 대해 비평하는 방향으로 나아가고 있다. 그러나 아직 작품에 대한 자료나 기록이 충분하지는 않다. 비록

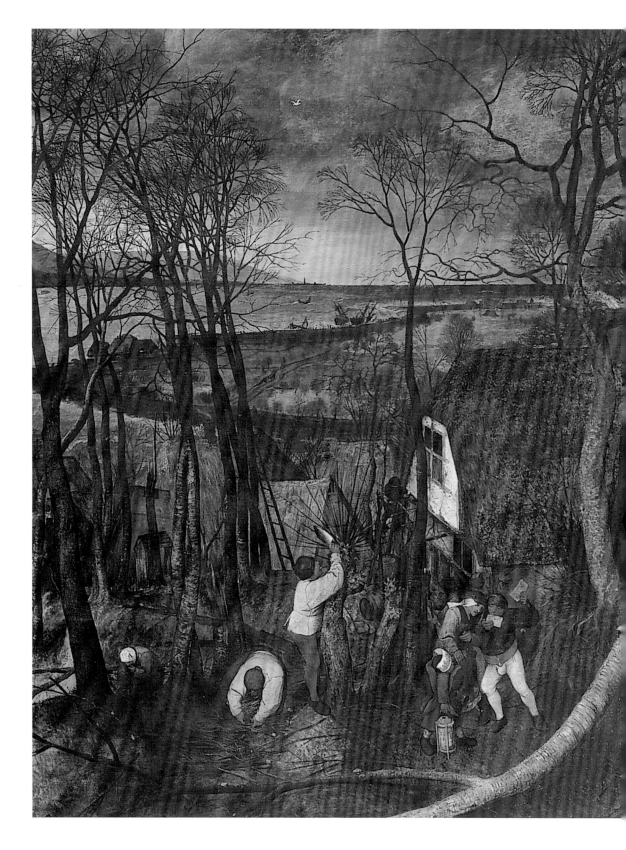

일부 비평가들은 동의하지 않지만 반 만데르에 따르면 브뢰헬은 초기에 스승 피테르 쿠케 반 알스트와 함께 그림 작업을 한 것 같다. 쿠케는 황제 카를로스 5세의 궁정화가로 1527년부터 안트베르펜의 화가 길드에 소속되었고 1544년부터는 브뤼셀에서 활동했다. 브뢰헬이 쿠케의 제자였던 증거로 브뢰헬이 쿠케의 딸인 마이켄 쿠케와 결혼한 사실을 들 수 있다. 스승 쿠케와 제자 브뢰헬 사이에 적어도 작업 스타일에 있어서 큰 차이가 존재하지 않는 것 같다. 쿠케는 교양 있고 세련된 인문주의자로서 화가일 뿐 아니라 조각, 건축, 태피스트리까지 작업했는데 그는 미래의 사윗감이자 제자인 브뢰헬에게 단순히 회화 기법만을 전수한 것이 아니라 오히려 브뢰헬이 '문화적' 차원의 것을 습득하도록 했다. 그 가르침은 브뢰헬에게 그의 작품 속에 존재하는 지식과 상징에 대한 코드의 입문서와도 같은 역할을 했다. 브뢰헬에게 쿠케는 친구이자 아버지 같은 존재였고, 공방의 스승 이상으로 학식 있는 이야기 상대였다.

당시 안트베르펜에는 유명한 출판업자이자 판화가인 히에로니무스 코크의 공방이 문인들과 예술가들, 학자들이 만나는 사교장으로 제공되었다. 코크의 공방은 문화·예술의 중심이었다. 그곳에서 아무런 거리낌 없이 새로운 지식이나 연금술에 관한 가설들이 발표되기도 했고, 지적으로 세련된 인문학의 주제들이 논의되기도 했다. 그런데 히에로니무스 코크는 그의 공방을 드나들던 브뢰헬의 그림 솜

◀ **어두운 날**(부분), 1565년 (140–141쪽)

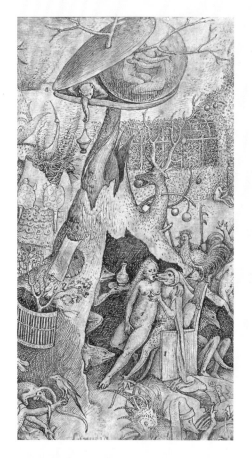

씨에 주목했다. 그는 브뢰헬로 하여금 보스의 드로잉 연작을 다시 그리게 하고 이를 판화로 찍어 대량으로 전 유럽에 판매했다. 브뢰헬은 이런 과정을 통해 자연스럽게 북유럽 미술계의 중요 인물인 보스의 화풍을 받아들이게 되었다. 한편 히에로니무스 코크와 형제 간인 마테이스 코크는 플랑드르 미술계에서 가장 잘 알려진 유파의 화가로 특히 풍경화를 많이 그렸다. 브뢰헬은 그와의 교유를 통해 전통적인 플랑드르 풍경화를 더욱 세련된 형태로 발전시켰다.

브뢰헬이 활동한 16세기 안트베르펜의 모습은 어떠했을까? 앵글로색슨계의 도시 안트베르펜은 카펫, 직물, 견직물, 모직물, 포(布)의 생산지로도 유명했다. 16세기에는 무역의 중심이 지중해에서 북해로 옮겨 가고 있었고 그 결과 안트베르펜이 무역의 중심지로 자리 잡았다. 이러한 사실은 그 무렵 플랑드르 지방에 근무했던 베네치아 대사의 보고서에도 나타난다. 안트베르펜은 무역과 상업에 있어 가장 선도적인 도시로 발전하고 있었으며 유럽 경제 활동의 중심지로 풍요를 누리기 시작했다. 더구나 안트베르펜은 플랑드르 지방의 다른 중요 항구도시인 브루게가 항구로서의 기능을 상실함에 따라 무역항으로서도 각광받게 되었다. 츠빈 해협의 브루게 항은 15세기 말경까지 대부분 선박들의 정박지였다. 그러나 해협에 모래가 들어참에 따라 브루게 항은 선박들의 정박이 어려워졌다. 선박들은

인근 안트베르펜으로 정박지를 옮겼고 상인들도 그들의 사무소를 브루게에서 안트베르펜으로 옮겼다. 여기에는 안트베르펜의 자유롭고 개방적인 정책들도 뒷받침되었다. 특히 안트베르펜은 이주를 제한하는 법률을 두지 않아 이주를 원하는 사람은 누구든지 자유롭게 이주할 수 있었다. 또한 경제적 측면에서의 교역뿐만 아니라 문화적 측면에서의 교류도 장려되었다. 귀차르디니는 다음과 같이 쓰고 있다. "이곳에서는 이렇게 다양한 사람들의 집단을 쉽게 발견할 수 있다니 놀라운 일이다. 외국을 여행하지 않고도 다른 나라, 다른 민족의 풍습이나 생활방식을 이 도시에서 모두 관찰할 수 있으니 말이다. ……여기 무역업자들은 이곳 출신 사람들과 이방인들이 섞여 있다. 그들은 무역뿐만 아니라 물품 보관에 있어서도 거래를 튼다. 정말 믿을 수 없을 정도로 다양하고 많은 거래들을 성사시킨다."

안트베르펜은 무역으로 신세계와의 관계 또한 밀접해졌으며, 신세계의 새로운 상품들이 안트베르펜을 거쳐 유럽의 시장들로 팔려 나갔다. 종교개혁의 분위기 속에서 점점 격렬해지는 종교적 분쟁조차 이 같은 번영을 막을 수 없었다. 카를로스 5세는 플랑드르 지방에서 막대한 세금을 거두어 들였다. 모든 수단과 방법을 동원해 신교도와 싸움은 벌이면서 신교도를 진압하기 위해 잔혹한 형벌을 제정하기도 했다. 양측의 충돌과정에서 피로 얼룩진 대량학살 사건이

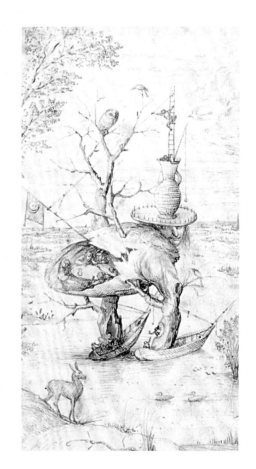

▲ 히에로니무스 보스, **나무인간**(부분)

수없이 많이 일어났다. 그러나 상인들과 은행가들은 이 같은 상황에도 불구하고 계속해서 자신들의 사업을 번창시켜 나갔다.

상업의 번성은 안트베르펜의 건축과 미술품 제작에도 활기를 불어넣었다. 무려 3백 명 이상의 화가들이 화가조합에 등록했다. 예술적인 건축물들이 넘쳐났고 북유럽의 가장 아름다운 5대 도시 중에 안트베르펜이 들어갔다. 16세기 중반 브뢰헬은 바로 이 풍요롭고 아름다운 안트베르펜의 길거리를 활보하고 있었던 것이다. 브뢰헬은 1551년 안트베르펜의 성 루카 화가 길드에 가입했다. 몇몇 자료로 미뤄볼 때 브뢰헬은 이곳에서 초기에 안트베르펜의 장갑제조업자 길드가 의뢰한 메헬렌 대성당의 제단화를 피테르 발텐스와 공동으로 제작한 것으로 보인다.

1572년 미술 비평가이자 인문주의자인 도미니쿠스 람프소니우스는 《플랑드르 화가들의 초상》에서 브뢰헬이 히에로니무스 보스에 근접한 것으로 적고 있다. 이는 이미 그 당시 브뢰헬의 그림에 대해 어느 정도 알고 있던 사람들이 가지는 일반적인 결론이었던 것 같다. 귀차르디니가 브뢰헬을 "제2의 보스"라고 한 것이 사실이라고 한다면 말이다.

보스는 플랑드르 회화에 있어 가장 복잡하고 독특한 인물 가운데 한 사람이다. 그는 그로테스크하고 환상적인 인물들과 흉측한 괴물 등 이상한 형상들로 가득 찬 그림을 그렸다. 그는 이 같이 변용된

▶ **악녀 그리트**(부분), 1561년 (103쪽)

▶▶ **음식의 천국**(부분), 1567년 (169쪽)

환상을 통해 오래된 속담, 성서나 복음서의 에피소드, 중세의 기이
한 이야기, 점성술과 연금술에 대한 믿음을 상징적으로 표현했다.
그는 시각적 직관성을 가져오는 기법과 보는 사람을 강력히 사로잡
는 능력으로 그림 속에 '상상의 세계'를 구현했다. 이 시각적 직관
성은 견고한 선과 정확하고 명료한 배경, 밝고 생동감 있는 색으로
잘 드러난다. 브뢰헬이 보스의 작품을 접촉한 사실은 브뢰헬의 초

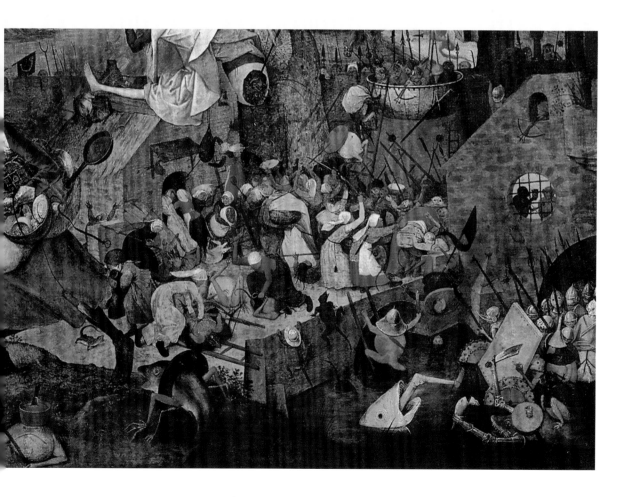

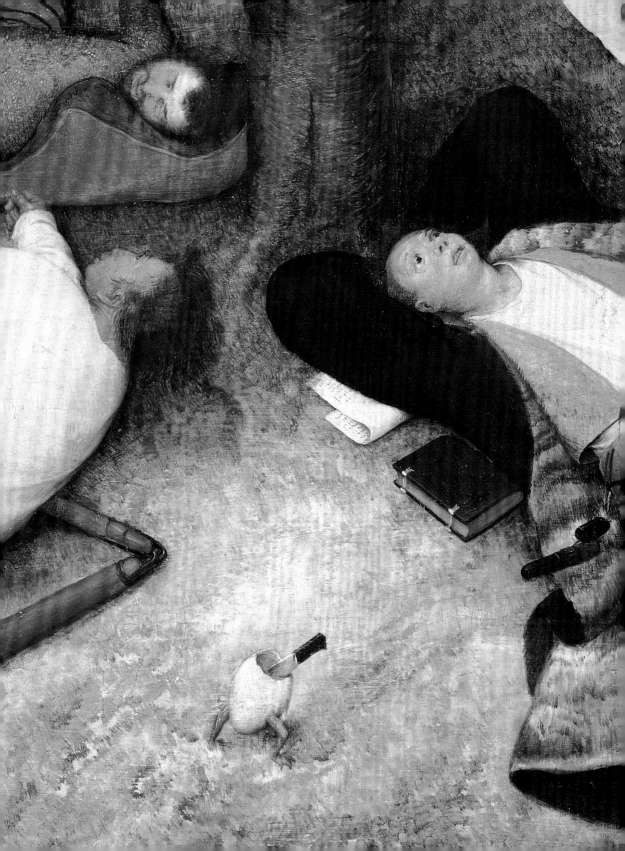

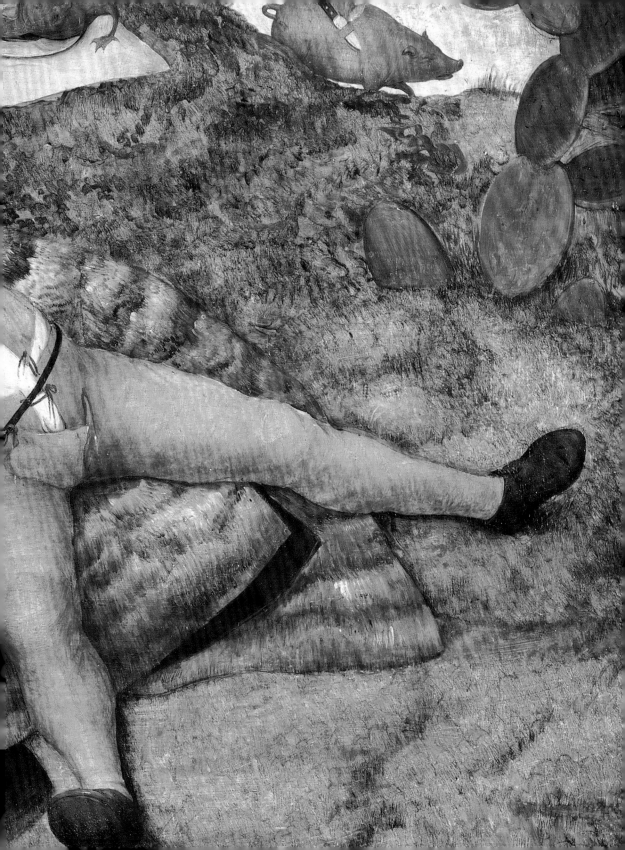

기 드로잉 작품들이 증명한다. 특히 브뢰헬의 드로잉 작품 〈큰 물고기는 작은 물고기를 먹는다〉에는 보스의 서명이 그대로 사용되었다. 이는 출판업자 코크가 치밀한 상업적 의도를 가지고 브뢰헬로 하여금 보스의 화풍을 잇게 했다는 사실을 보여준다. 코크는 브뢰헬에게 보스의 환상적인 화풍을 따른 판화용 드로잉을 요구했다. 당시 판화는 그림을 다량으로 찍을 수 있고 저렴한 가격으로 쉽게 판매할 수 있어 출판업자들이 선호하는 방식이었다. 브뢰헬의 그림 가운데 널리 유포된 이러한 판화를 제외한 나머지 작품들은 대부분 브뢰헬이 개인 구매자들로부터 의뢰받아 제작한 것이다. 따라서 그 시대 비평가들은 판화를 제외한 나머지 브뢰헬 작품들을 전체적으로 보고 브뢰헬을 평가하기 어려웠을 것이다. 여기에서 귀차르디니나 람프소니우스가 브뢰헬과 보스 사이의 유사성을 주장한 근거가 주로 브뢰헬의 드로잉 작품에 있다는 것을 알 수 있다.

코크는 당시 그림 애호가들의 인기를 끌었던 작품들을 더 많이 만들어 팔고자 했고, 브뢰헬은 이러한 코크의 요구에 따라 보스풍의

▲ **큰 물고기는 작은 물고기를 먹는다**, 1557년
피테르 반 데르 헤이덴이 브뢰헬의 드로잉 작품을
모방해 새기고 히에로니무스 코크에 의해 출판됨

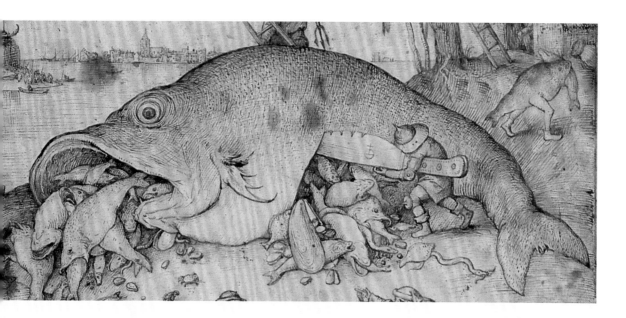

드로잉을 계속 그린 것으로 보인다. 그러나 브뢰헬은 판화가가 아니었다. 그는 동판 위에 드로잉 선을 옮기는 작업을 다른 화가들에게 맡겼다. 브뢰헬은 그의 드로잉 작업에 보스의 상상을 활용하기도 했다. 이미 널리 알려진 보스의 작품에는 '기괴한 환상'이 코드화되어 반복적으로 나타난다. 이 기괴한 환상은 2~3세기에 드러나기 시작해 그 후 점점 발전되다가 중세시대에 절정을 이루는데 특히 세밀화로 장식된 책들에 널리 이용되었다. 이는 혼란과 무질서를 상징하는 의미로 사용되기도 하고, 악마를 쫓는 힘을 지니거나 행운을 가져오는 주술적 의미를 담기도 했다. 보스의 그림에 보이는 이 같은 혼돈은 여전히 중세 역사를 장식하는 요소로써 널리 각인되어 있다.

브뢰헬 작품에서 보이는 괴물들의 괴이함, 동물성, 형태상 부조화는 바로 주제이기도 하다. 1562년경에 만들어진 작품 〈반역천사의 추락〉에서 천사들이 상상할 수 없을 정도로 괴이한 괴물 군대와 잔혹한 싸움을 벌인다. 그런데 이러한 천사들의 모습을 통해 브뢰헬

▲ **큰 물고기는 작은 물고기를 먹는다**(부분), 1556년 (73쪽)

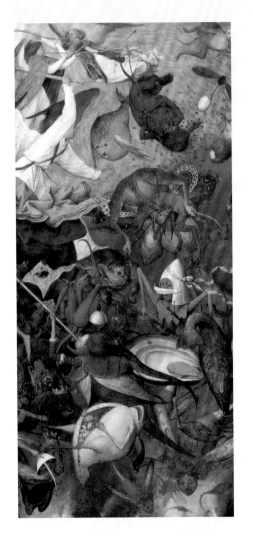

이 보스의 상징들을 무조건적으로 제시하고 있지 않다는 것을 알수 있다. 브뢰헬은 보스의 상징들을 깊이 인식했을 뿐 아니라 다양한 형상 메시지를 구성하기 위해 그러한 상징들을 활용했다. 이 두플랑드르 화가는 이미지에 대해 동일한 상징과 언어를 사용한다는 점에서 본질적으로 상통한다. 그러나 이 동일한 상징이나 언어는 각자 다른 이야기를 하는데 사용되었다. 브뢰헬은 보스의 언어를 활용하기 위해 주제나 상징들을 이용했지만 이를 근대적인 공간 속에 배치했다. 브뢰헬은 공간에 대한 근대적 자각을 통해 작품의 공간을 최대한 확장했다. 그 확장된 공간 속에 형상들을 합리적으로 배치하고, 조화롭게 연결하며 풍경화적 형태와 결합시킨다. 형상들과 풍경이 그림 공간 위에서 합리적으로 배치되어 결합함으로써 서로를 보완한다.

플랑드르 대가 브뢰헬의 작품을 해석하기 위해서는 그림의 상징들과 그 해석을 제공하는 연금술에 대해 언급할 필요가 있다. 브뢰헬은 주로 코크의 공방에서 지식인들과의 교류를 통해 연금술에 깊은 관심을 갖게 된 것으로 보인다. 연금술은 당시 과학과 마법의 중간적인 존재에서 벗어나 근대 화학으로 막 변모하기 시작했다. 연금술은 유럽의 르네상스 문화와 비교의 교리 속에 자리 잡았다. 비교교리들은 그것의 목적과 상징, 의식들을 이해할 수 있는 능력을 지닌 전수자들에 의해 전달되었다. 연금술의 목표는 '현자의 돌'을

이용해 하찮은 쇠붙이를 금이나 은으로 변화시키는 데 있다. 그 상
징적 의미는 분명하다. 쇠붙이를 금이나 은으로 바꿀 수 있듯이 인
간을 근본적으로 변화시키고, 정화시키는 연구가 존재했다는 것이
다. 이러한 연구는 언어적이고 형상적인 상징들을 수없이 만들고,
기독교는 물론 자연계, 성스러운 세계, 신화의 세계로부터 끌어낸
주문들을 사용해 인간을 정화하려 했다.

브뢰헬은 특히 북유럽 회화에서 널리 인기를 끌었던 연금술의 복잡
한 상징들을 그림에 담았다. 이러한 상징들의 레퍼토리는 브뢰헬
그림에 깊이를 더한다. 예컨대 〈이카로스의 추락〉에서 태양은 '현
자의 돌', 범선은 연금술적이고 영적인 변화를 일으키는 '연금술사
의 화로'를 의미하는 반면 바다는 수은을 상징한다. 범선은 1561
년 작품인 〈악녀 그리트〉에서도 나타난다. 범선은 브뢰헬의 작품에
서 고유한 상징적인 틀로 나타나며 그 틀은 또 다른 각각의 상징적
요소들을 담고 있다. 브뢰헬 작품에 대한 이러한 분석은 그가 비록
오랫동안 작품에 농민들을 여러 형태로 표현했음에도 농민화가라
는 이미지로부터 벗어나게 한다.

브뢰헬은 보스의 상징들과 연금술의 상징체계에 관해 능통하고 지
적인 해석자이다. 이 두 가지는 모두 문화적 교양을 전제한다. 이러
한 세심한 문화적 소양은 브뢰헬이 즐겨 표현했던 농촌 세계와는
동떨어진 교유관계로부터 얻은 것이다. 연금술의 공식과 상징들은

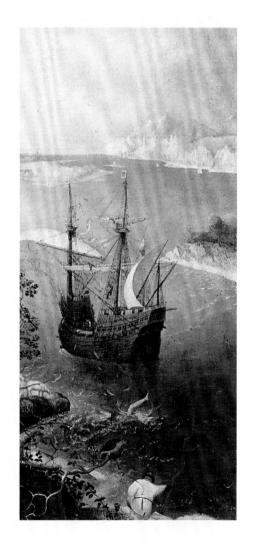

▲ **이카로스의 추락**(부분), 1558년(추정) (82–83쪽)

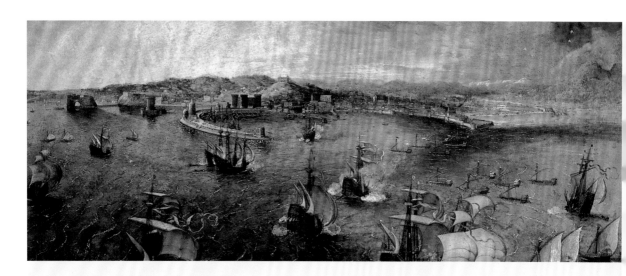

작품을 더욱 매력 넘치게 하고 그 이면을 감추어 깊은 부분까지 완전히 이해하기 어렵게 만드는 신비의 베일 같은 역할을 한다.

브뢰헬은 1551년경 코크의 요청으로 이탈리아 여행을 떠날 준비를 한 것 같다. 이탈리아에서의 여정과 경험에 대해 구체적인 기록은 존재하지 않는다. 그러나 이탈리아 여행은 브뢰헬의 미술에 큰 의미를 지닌다. 이탈리아 여행에 대한 자료는 그가 방문한 장소들을 그린 것으로 보이는 몇 개의 드로잉으로 남아 있다. 또한 볼로냐의 지리학자 스키피오 파비우스가 1561년경 같은 지리학자이자 친구인 아브라함 오르텔리우스에게 보낸 편지를 통해 그 여정의 일부를 추정할 수 있다. 그밖에 여행에 관한 자료로 이탈리아 세밀화가인 줄리오 클로비오의 재산 목록을 들 수 있다. 그 재산 목록에 인용된 네 점의 브뢰헬 작품 가운데 두 점이 이탈리아로 들어가는 관문인 리옹의 전경을 구아슈 수채화법으로 그린 것이다. 대략 1552년경 제작한 것으로 보이는 브뢰헬의 초기 드로잉 가운데 하나는 이탈리아 수도원이 있는 알프스 풍경을 묘사하고 있다. 1561년경 제작된 프란츠 호이스의 동판화에서도 여정에 관한 정보를 찾을 수 있다.

▲ **나폴리 풍경**(부분), 1556년 (68-69쪽)

호이스는 브뢰헬의 드로잉을 찍어내기 위한 동판화를 제작했다. 이 동판화들 가운데 하나는 메시나 해협에서 실제 있었던 선상전투를 묘사한 것으로 보여 브뢰헬이 이탈리아 여행 당시 메시나를 직접 방문한 것으로 짐작된다. 또한 1556년경 작품으로 추정되는 〈나폴리 풍경〉은 브뢰헬이 이 지역을 여행했음을 추측케 한다. 그 외에도 브뢰헬이 이탈리아 여행 당시 머물렀던 곳들을 담은 것으로 보이는 여러 작품들이 존재한다.

로마에서 체류했음을 증명해주는 작품으로 1551~53년경 사이의 작품으로 추정되는 펜 드로잉 작품 〈로마의 대제방(大堤防)〉을 들 수 있다. 브뢰헬이 이탈리아 남부에 머문 사실을 나타내는 것으로는 오스만의 공격으로 불타는 레조 디 칼라브리아를 그린 1552년경의 드로잉 작품이 있다. 브뢰헬은 이 모든 장소들 가운데 로마로부터 가장 깊은 인상을 받고 로마에 가장 오래 머물렀음이 틀림없다. 왜냐하면 이미 지적한 〈로마의 대제방〉 이외에도 17세기 재산목록에서 인용된 그림 한 점, 프시케와 헤르메스를 그린 드로잉과 1553년경 제작된 것으로 보이는 다이달로스와 이카로스의 이야기

▲ **로마의 대제방**(부분), 1553년경

에 바탕을 둔 드로잉 등 두 점의 판화, 로마의 티부르티니 산등성이에서 바라본 티볼리의 전경을 담은 〈티부르티니의 전경〉 등 로마의 풍경을 담은 작품 여럿이 존재하기 때문이다. 이 작품들은 브뢰헬이 로마를 방문해 장기간 머물렀다는 사실을 드러낸다.

브뢰헬이 이탈리아 여행을 마치고 안트베르펜으로 돌아온 시기는 1555년경으로 추정된다. 브뢰헬은 이탈리아 여행 중에 길게 이어지는 티치노 강과 계곡을 묘사하는 데 상당한 시일을 소요한 것 같다. 여러 가지 추측에 의하면 브뢰헬은 플랑드르로 돌아오는 길에 인스부르크를 경유한다. 그가 알프스의 모든 곳으로부터 받은 영감과 이미지를 작품의 배경으로 삼은 것은 이미 널리 알려져 있다. 수많은 그의 작품에 영감을 불어넣은 자연에 대해서는 나중에 언급할 기회가 있을 것이다. 지금은 브뢰헬이 이탈리아에서 체류하면서 직접 체험하고 그로부터 영감을 얻은 방식에 대해 알아보는 것이 더 유익할 것이다. 브뢰헬이 로마에 오랫동안 머물렀던 사실은 이미 언급했다. 그런데 1527년 로마 약탈 이후 그 도시에서 예술의 운명은 과연 어떤 상태에 놓여 있었을까?

무엇보다 먼저 1534년 로마의 명문가인 파르네제 가문 출신으로 인문주의적 소양을 갖춘 바오로 3세가 교황으로 선출됨에 따라 로마에서 예술가의 활동이 눈에 띄게 늘어났다. 이들 예술가 중 가장 먼저 미켈란젤로를 들 수 있다. 어쩌면 미켈란젤로에서부터 출발하

▶ **소 떼의 귀환**(부분), 1565년 (149쪽)

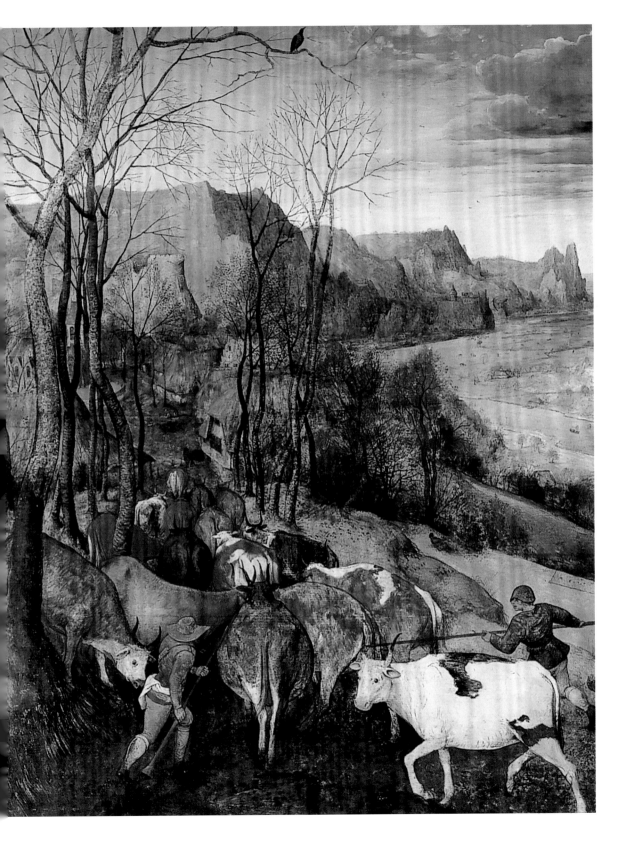

는 것이 이탈리아 예술을 제대로 감상할 수 있는 수준에 있었던 브뢰헬을 이해하는 데 적절한 방법이 될지 모른다.

자료의 부족으로 브뢰헬이 이탈리아로 예술 여행을 하면서 당시 그곳에서 활동한 예술가들과 어떤 교류나 관계를 맺었는지 분명치 않다. 그러나 브뢰헬이 로마에 도착했을 때 적어도 미켈란젤로라는 천재 화가에 의해 일깨워진 예술에 대한 감동과 위대함에 고무되었음이 틀림없다. 당시 미켈란젤로는 대작들을 제작하는 데 전념하고 있었으며 그 가운데 몇몇 대작은 브뢰헬이 로마에 도착하기 전에 이미 완성되어 세상에 널리 알려져 있었다. 1541년에 시스티나 성당의 〈최후의 심판〉이 완성되었으며, 1550년에는 파올리나 예배당의 프레스코화들이 완성되었다. 뿐만 아니라 미켈란젤로는 1537년부터 캄피돌리오 광장의 설계와 감독을 맡아 왔으며 1547년부터는 산 피에트로 대성당의 건축 책임자로도 일했다. 로마에서 미켈란젤로의 존재는 화젯거리가 되었으며 특별히 예술에 대한 관심이 충만한 환경을 만드는 데 기여했다. 이 같은 분위기는 신세대 토스카나 예술가들을 자극했으며 그들의 관심을 옛 수도로 돌려놓기도 했다. 이들이 16세기 후반 로마 미술계의 주인공이 된다. 그들 가운데는 마니에리즘 다음 단계로의 발전을 위해 매우 중요한 역할을 담당하게 되는 화가들이 있다. 바로 조르조 바사리, 프란체스코 살비아티, 야코피노 델 콘테, 다니엘레 다 볼테라 등이다. 이들은 라파엘로의

유산을 계승하고 여기에 미켈란젤로의 양식을 더한 마니에리즘을 형성했다. 이 예술가들이 가톨릭 교회의 반종교개혁 요구와 맞물려 극단적인 형식 지상주의를 특징으로 한 마니에리즘의 마지막 단계를 세심하게 추구하는 과정에서 회화적 결실이 없지는 않았다. 교황 바오로 3세는 프로테스탄트의 종교개혁에 맞서기 위해 트리엔트 공의회 소집을 결정했다. 트리엔트 공의회는 그간의 교회의 행태에 대해 반성과 성찰을 하는 동시에 경건주의와 헌신의 필요성을 지침으로 제시했다. 회화도 이 같은 트리엔트 공의회의 지침을 충족시키는 방향으로 나가게 되었고, 그 결과 미술의 교조화(敎條化)가 더욱 급속히 이뤄지게 되었다. 당시 전반적으로 이탈리아 미술은 여전히 형식적 이상으로서의 인간을 추구하고 묘사하는 데 몰두하고 있었다. 고전적인 건축물과 기념비를 배경으로 선의 조화 속에 세련되고 우아한 포즈의 인간을 그리고자 했다. 완벽에 대한 열망을 가진 인간을 찬미했고, 이야기의 중심에 그러한 인간을 배치했다. 프레스코화뿐만 아니라 단순한 그림에도 인간에 대해 정서적 탐구를 하는 모습을 회화 공간에 가득 채웠다. 이러한 정서적 탐구는 윤리적인 측면에서나 미학적인 측면에서도 항상 절대성을 추구하는 감정과 영혼 상태를 드러낸다. 이 같은 경향은 고전에 대한 극단적인 모방이자 장식이며 마니에리즘의 자화자찬을 낳기도 했다. 그러나 어쨌든 이탈리아 회화는 그 고유의 신념에 충실하게 남아

있었다. 즉 이탈리아 미술은 완벽을 열망하는 인간을 역사적 실존
인물로 보았으며 동시에 그런 인간을 신뢰했다.

많은 북구 예술가들과 마찬가지로 브뢰헬도 이러한 신념과 마니에
리즘에 직면했고 영향을 받지 않을 수 없었을 것이다. 그러나 브뢰
헬의 그림에서 그 흔적은 찾을 수 없다. 그 역시 인간을 다루고 있
지만 이탈리아 르네상스가 인간에게 보여주는 신뢰를 무시해버린
다. 브뢰헬이 그리는 인간은 자연의 힘에 압도당하고, 무관심 속에
상처 입고, 불구로 변형되고, 비인간화된 인간이다. 브뢰헬의 인간
에 대한 탐구는 미적 탐구가 아니다. 인간의 이상적인 모습을 추구
하지도 않는다. 오히려 인간의 이상적인 형상과 대립하는 형상을
나타내려고 했는지도 모른다. 브뢰헬의 인간들은 음란, 욕망, 외설
과 악습에 굴복하는 불완전함으로 인해 비틀거린다. 그리고 언제나
인간 위에 우뚝 솟은 자연의 지배 아래 놓여 있다. 마을의 광장이나
전원을 가득 메운 인간들은 각각 우화, 풍자, 속담을 표현하기도 하
고 때로는 통속적인 구전(口傳) 이야기를 나타내기도 한다. 이는 카
라바조 같은 화가에 의해 극적으로 재등장할 때까지 이탈리아 회화
에서 오랜 기간 동안 추방되었던 요소들이다.

브뢰헬은 아이러니와 그로테스크한 형상을 담은 풍자화를 사랑했
다. 그는 인간보다 자연을 존중했다. 브뢰헬이 그린 인간은 극적인

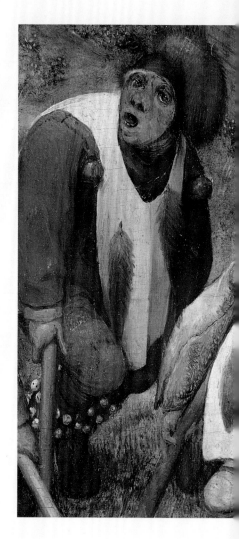

▲ **불구자들**(부분), 1568년 (171쪽)

감성을 가지고 있지도 않고 불러일으키지도 않는다. 감동을 불러일으키는 역할은 자연, 즉 알프스 지역에 보이는 협곡, 높이 솟은 바위와 그 위에 걸쳐 있는 풍차에 맡겨져 있다. 비록 떠들고 고함치고 웃지만 보잘것없고 나약한 존재인 인간들의 머리 위로 자연의 형상이 불현듯 우뚝 솟아 있다.

그의 그림에 등장하는 인물들은 시대적 사건들이 일어나는 주변에 있으나 마치 구경꾼처럼 그 사건을 방관한다. 이들에게 있어, 때로는 그리스도의 비극조차 광대의 공연으로 바뀐다. 이들은 간혹 접근하기 어려운 자연과 대립하거나 투쟁하기도 한다. 이러한 대립과 투쟁은 브뢰헬 그림의 극적 요소를 드러내며 브뢰헬 작품을 풍습에 대한 단순한 연대기적 회화에서 벗어나게 한다. 브뢰헬은 세심하고도 지적인 눈으로 그림에 감동적인 풍경을 서술하고 민중적 가치를 담았다. 이후 렘브란트에 이르러 비로소 회화에 등장하게 되는 강한 내면 탐색의 길을 미리 연 것이다.

지적인 북유럽 화가 브뢰헬과 이탈리아 회화 사이에 존재하는 이러한 거리감을 동일한 주제를 담은 두 개의 작품을 가지고 가늠해 보기로 하자. 그 두 개의 작품은 1542~45년에 완성된 미켈란젤로의 〈성 바오로의 개종〉과 1567년 브뢰헬의 작품 〈성 바오로의 개종〉이다. 미켈란젤로의 〈성 바오로의 개종〉에는 살집, 근육, 눈빛, 감동이 풍부한 인간이 있지만, 브뢰헬의 〈성 바오로의 개종〉에는 자

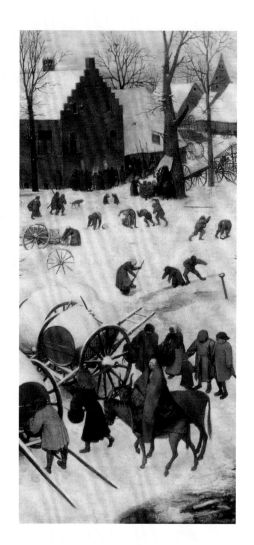

▲ **베들레헴의 인구조사**(부분), 1566년 (156쪽)

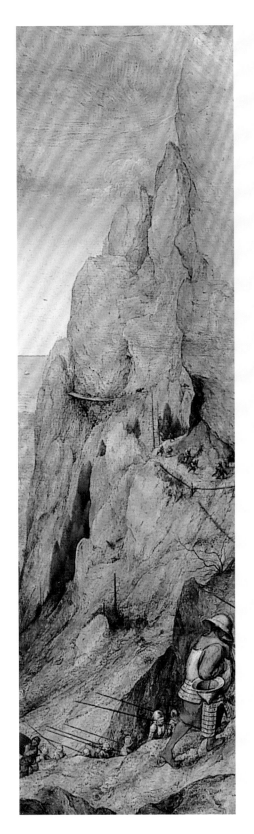

연이 있다. 이 자연은 바로 브뢰헬이 1550년대 이탈리아 여행에서
체험한 알프스를 북유럽적 감수성으로 표현한 것이다.

그러나 브뢰헬이 이탈리아 회화에 가까이 다가간 순간이 없는 것은
아니다. 비평가들은 런던 왕립미술관에 있는 브뢰헬의 작품 〈동방
박사의 경배〉에 나타나는 성모 마리아의 무릎 위에 있는 아기 예수
가 바로 16세기 초 제작된 미켈란젤로의 대리석 조각 작품인 〈성모
상〉의 아기 예수와 닮았다고 지적한다. 또한 프라도 미술관이 소장
한 브뢰헬의 작품 〈죽음의 승리〉는 팔레르모의 팔라초 스클라파니
에 있는 중세 후기의 유명한 프레스코화 연작들을 연상시킨다. 마
찬가지로 브뢰헬의 〈바벨탑〉은 콜로세움의 확고한 건축학적 구조
를 그대로 따랐음을 알 수 있다. 이처럼 브뢰헬이 회화 공간에 대해
이탈리아 대가들의 조형적 개념으로부터 영향을 받은 것은 틀림없
으나, 그 조형적 개념은 북유럽 회화 특유의 확신과 숙고에 가득 찬
브뢰헬의 그림에서 하나의 인용에 불과하다. 브뢰헬 회화는 세상과
인간에 대한 화가의 주관을 드러내고 제안한다. 이는 교훈적이고
과장된 형상화에 견고히 뿌리박고 있는 이탈리아식의 위대하게 만
드는 회화와는 거리가 멀다.

만일 도상학적 차원에서 본다면 런던에 보관된 브뢰헬의 1565년
작품인 그리자이유 기법*의 단색화 〈간음한 여인과 그리스도〉는
적어도 브뢰헬이 조형적으로 이탈리아 화풍의 영향을 받았음을 증

*그리자이유 기법 : 흰색이나 회색의 물감으로 바탕을 칠하고 어두운 색을 덧칠해 돋을새김처럼 그림을
　　　　　　　　 그리는 기법.

◀ 미켈란젤로, **성 바오로의 개종**, 1542∼45년

명해주는 듯하다. 예수는 그 자리에 모인 군중 앞에 무릎을 꿇고는 "죄 없는 자 먼저 돌을 던져라"라는 유명한 경구를 적는다. 군중은 어두운 구석에 뚜렷하지만 혼란스러운 형상으로 그려져 있다. 작품의 내용을 규정하는 듯 명암으로 부각된 인물들은 이전 브뤼헐의 그림에 등장하는 볼품없는 인물들과는 매우 거리가 멀다. 더구나 이들의 시선과 자세는 모두 그리스도를 향하고 있다. 이들은 더 이

◀ **성 바오로의 개종**(부분), 1567년 (165쪽)

상 지금 여기 성스러운 사건이 일어나고 있다는 점에 대해 무관심하지 않다. 그러나 이 작품에서도 브뢰헬의 독특한 스타일이 남아 있다. 바로 등장인물 중 오른쪽에 그리스도를 향해 가볍게 허리를 숙이고 있는 인물의 얼굴 윤곽선이 그것이다. 이 인물의 윤곽선은 브뢰헬의 말년인 1568년 작품 〈늙은 아낙네의 얼굴〉을 통해 다시 한 번 나타난다. 이 새로운 인물은 작품에서 공간 전체를 차지하는,

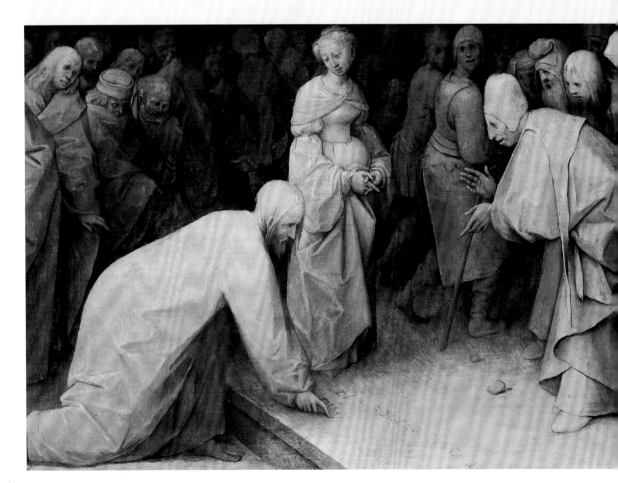

비중 있으면서도 전형적인 인간으로 확고히 제시된다. 브뢰헬 말년의 회화에서 인물은 더 이상 자연의 부속물이 아닌, 주체적인 존재로 나타난다. 브뢰헬의 자연을 잘 이해하기 위해서는 1801년 쉴러가 쓴 철학 지침서 《고결함에 대해》의 마지막 구절을 인용해 볼 수 있다. "고결함은 자연과 같이 우리를 압도하거나 굴복시키는 것에 대항하는 것이다. 자연에 속하지 않는 이성적 존재로서 절대적으로 독립되었다고 느끼는 주체만이 고결하다." 이 짧은 구절에서 브뢰헬 미학에 대한 매우 설득력 있는 정의를 발견할 수 있다. 이는 브뢰헬 그림에 대한 궁극적 해석의 단서를 제공하는 낭만적 가치와도 연결된다.

브뢰헬은 가장 근대적이며 특징적인 색채를 사용해 숙련된 솜씨로 알프스 정상을 향해 뻗어있는 숲과 경사진 바위를 그린다. 색채에 대한 탁월한 묘사는 동시대 사람들에게 큰 감명을 주었으며, 오늘날까지 그의 그림에 높은 가치를 부여해주는 요소 가운데 하나다. 이미 언급했던 브뢰헬의 이탈리아 여행은 그로부터 수세기에 걸쳐 시인, 예술가, 사상가들이 이탈리아에 매료되도록 했으며, 많은 지적인 젊은이들이 이탈리아로 원대한 여행을 시도하게 했다. 이탈리아 여행은 브뢰헬로 하여금 그 풍광을 자양분으로 삼아 시야를 고양시켰다. 알프스의 높은 산봉우리들은 평원에 익숙한 이 플랑드르 젊은이의 영혼을 흔들었고 실제로도 브뢰헬의 그림에 자주

◀ **간음한 여인과 그리스도**(부분), 1565년 (139쪽)

나타난다. 눈 덮인 산정, 깊은 협곡, 바위, 나무와 호수들은 원시적이면서도 경이로운 힘의 극치로 느껴진다. 자연 속으로의 여행에 대한 비망록이라고 할 수 있는 브뢰헬의 드로잉화는 매우 정확하고 숙련된 필치로 그려져 있다. 섬세하면서 능숙한 선은 잉크펜으로 형태를 명확히 나타내고 있으며, 때로는 마치 예비 드로잉처럼 연필로 그려져 있기도 하다.

브뢰헬의 모든 드로잉화는 현실에 대한 재현이 아니라, 종종 다양한 요소들을 상상 속의 환상적인 풍경과 합친 형태로 재구성되어 있다. 그의 작품 속 풍경은 단순히 배경에 머물지 않는다. 그 풍경은 고유한 진실의 빛을 요구한다. 이러한 풍경을 배경으로 자연의 힘과 장엄함을 표현할 때 인간은 필연적으로 왜소해질 수밖에 없다.

브뢰헬 작품에 있어 인간과 자연의 대비를 통해 쉴러가 말하는 고결함의 흔적을 찾을 수 있다. 인간은 현기증 나는 절벽, 폭풍우가 몰아치는 바다, 천둥, 번개와 같은 자연 현상 앞에서 무능한 존재가 된다. 이런 상황 속에서 인간은 결국 패배하는 운명을 타고난 자신의 한계를 비로소 깨닫게 된다. 브뢰헬은 이러한 인간의 무능력을 표현하기 위해 어리석고 본능적인 저열함으로 이미 처음부터 패배한 인물들을 그린다. 그러나 한편으로는 자연의 고결함에 대한 다른 측면도 제시한다. 그것은 그림 속 높은 곳으로 날아가는 새의 모습에서 찾을 수 있다. 이 새처럼 높이 올라 멀리 바라보는 작가의

▶ **이집트로의 도피** (부분), 1563년 (121쪽)

시선은 인간의 결점과 무능을 이성적으로 성찰하는 시선이다. 이는 곧 도덕적이고 교훈적인 의도 속에서 인간의 윤리적 진실을 관찰하고 기록해서, 제시하는 인문주의자나 철학자의 논리적 의식이 된다. 결국 브뢰헬 작품에서 초월적 시선을 의미하는 자연은 극적이고 영적이며 심오하고도 본질적인 성찰을 의미한다. 그 성찰은 예수의 시선이나 성모 마리아의 눈물이 아니라, 인간을 절대자와 가까운 존재로 만들거나 숨을 멎게 하는, 바로 그 풍경의 장엄한 고요 속에 있다. 〈나폴리 풍경〉, 〈씨 뿌리는 사람의 우화가 있는 풍경〉, 특히 〈사울의 자살〉, 〈이집트로의 도피〉, 두 개의 〈바벨탑〉, 〈성 바오로의 개종〉, 〈교수대 위의 까치〉 등은 이러한 성찰을 드러내는 대표작이다. 이 작품들에는 자연의 요소들이 화면을 장엄하게 채우는 반면 인간은 미미하게 표현된다. 자연의 고결함에 대한 느낌은 춤과 놀이와 축제로 죽음의 전조를 숨긴 채 생존을 위해 투쟁하는 인간과 영속적인 자연과의 대비에서 발생한다.

1555년 안트베르펜으로 돌아온 브뢰헬은 그 후 이탈리아 여행으로부터 얻은 체험을 작품 속 풍경에 모조리 쏟아 붓는다. 브뢰헬은 그 여정의 목적이었을지도 모를 풍경 드로잉 작업을 계속했으며, 1562년부터는 이를 지속적으로 화폭에 표현했다. 안트베르펜에서 드로잉 작업을 하던 브뢰헬은 그 무렵 지식인 그룹과 친분을 쌓게 되는데, 이들은 브뢰헬로부터 작품을 사는 한편 그림을 발전시킬

궁극적 테마를 제공하기도 했다. 브뢰헬은 이들 지성인, 정치가, 철학자들과의 교류를 통해 연금술과 신비주의, 철학과 사상 등에 대한 인식을 심화하고 이를 회화에 반영했다. 특히 브뢰헬은 친구였던 지리학자 오르텔리우스, 철학자이자 조각가 코른헤르트, 인쇄업자 플랑탱, 고고학자 골치우스와 함께 출판업자 코크의 공방에 자주 출입하며 어울렸다. 그러나 브뢰헬 작품의 가장 활발한 수집가는 그랑벨 추기경이었다. 그는 플랑드르 지방의 총독이자 펠리페 2세의 고문관이었으며, 1564년까지 플랑드르 평의회 의장을 맡기도한 인물이었다. 브뢰헬은 1563년 안트베르펜에서 브뤼셀로 이주했고 그곳에서 첫 번째 스승이었던 쿠케의 딸 마이켄과 결혼한다. 브뢰헬이 말년을 보낸 브뤼셀은 안트베르펜과 불과 40킬로미터 정도밖에 떨어져 있지 않았다. 그러나 이 두 도시의 분위기는 사뭇 달랐다. 안트베르펜이 상인들의 세상이었다면 브뤼셀은 귀족들의 본거지였다.

브뤼셀은 빠르게 플랑드르 지방의 수도로 번성했으며 신성로마제국의 황제인 카를로스 5세의 거점이 되었다. 호사스러운 궁정은 종교나 경제적인 면에서 개방적이고도 자유로운 귀족들의 집합 장소였다. 예술작품과 관련해 1400년부터 태피스트리의 제작이 더욱활기를 띠어 브뤼셀은 태피스트리 제조지로 널리 알려졌다. 그러나 1556년, 카를로스 5세는 브뤼셀에서 스스로 퇴위를 결정했고 스페

인 왕위를 물려받은 아들 펠리페 2세는 신교에 대한 탄압을 강화한다. 특히 1567년경에 이르러 펠리페는 심복인 알바 공작으로 하여금 브뤼셀을 포함한 플랑드르 지방을 통치하게 했고 알바 공작은 신교도에 대해 가혹한 종교재판과 사형집행으로 유혈사태를 일으킨다.

이런 가운데 브뢰헬은 그의 생의 마지막 후반부를 브뤼셀에서 보낸다. 그러나 혹독한 정치적 상황에도 불구하고 브뢰헬에게는 가장 결실이 많은 시기였다. 1564년 큰 아들 피테르가, 1568년에는 둘째 아들 얀이 태어났다. 또한 이 시기에 자신의 가장 뛰어난 작품들을 탄생켰는데 그 가운데 하나가 1564년 〈십자가를 진 그리스도〉이다. 이 그림의 전경에는 이야기의 주제가 사라진다. 예수의 비극에 무관심한 군중이 그림 공간을 가득 채운다. 브뢰헬은 과거와 현재를 넘나들며 주제를 완전히 장악한다. 그러한 능력이 바로 브뢰헬을 미술사에서 위대한 인물로 만들었다는 사실을 이 그림은 명백

가계도

히 보여준다. 그림 속에는 신약성서의 인물들이 플랑드르 지방을 무대로 자연스럽게 배치되어 있다. 그 인물들은 그리스도의 수난에 무관심한 군중 속에 섞여 있다. 그리스도는 그림 가운데 놓여 있으나, 그에게 주어진 것은 단지 그림 중앙의 위치를 차지하고 있다는 것 뿐 그림의 주인공들은 어디까지나 군중과 자연이다. 똑같이 몰이해 속에 놓여 있다는 점에서 과거와 현재가 연결된다. 과거의 군중과 마찬가지로 오늘날의 '세속적인' 군중도 구원자를 알아보지 못하고 십자가에 매단다. 그림 가운데 십자가를 진 채 쓰러져 고난을 겪는 예수 그리스도의 모습은 전경의 성모 마리아의 고통스런 모습과 겹쳐진다. 성모 마리아는 고전적 방식으로 엄숙하게 표현되어 있다. 이러한 화풍은 반 데르 베이덴과 반 데르 고스까지 거슬러 올라간다. 그림은 그리스도의 고난을 망각하는 속된 인간들의 관념을 보여준다. 그 인간들이란 그리스도를 조롱하는 어릿광대 역을 하는 군중이다. 하지만 그 군중은 불경한 것이 아니라 그리스도의 수난을 이해할 능력조차 없다.

이 사건의 비극성을 돋보이게 하는 것은 눈부실 만큼 다채로운 자연이다. 특히 그림 왼쪽의 빛나는 하늘은 그림 오른쪽으로 갈수록 어둡게 바뀐다. 주위의 푸른 초목으로 덮인 땅은 그림 가운데로 올수록 점점 황폐해져 초목이 자취를 감추어 버린다. 군중의 피상적인 인식과는 대조적으로 자연은 마치 이곳에서 일어나고 있는 사건

의 비극성을 인식하고 있는 것처럼 보인다.

브뢰헬이 연중 계절과 노동을 나타낸 여섯 개의 연작을 그린 시기도 이 무렵이다. 노동하는 모습을 담은 연작에 나타나는 자연은 서양 회화사 최초의 독자적인 풍경이 된다. 인간은 뒤로 물러나고, 자연의 요소는 넓은 부분을 차지한다. 브뢰헬은 색채를 탁월하게 사용해 공간에 깊이를 부여하고 정확하고도 세부적인 묘사를 통해 자연을 표현한다. 그에게 자연은 일차적인 존재이며 인간이 이차적인 존재이다. 인간은 자신에게 타당한 서열로 쫓겨난 것이다. 브뢰헬의 자연과 인간의 관계를 보여주는 또 다른 작품으로는 1562년에 그린 〈사울의 자살〉이 있다. 그림의 주제인 사울의 자살 장면은 최소한의 공간만 차지하는 반면 대부분의 공간을 자연 경관이 차지하고 있다. 숲 아래 인산인해를 이루고 있는 창을 든 병사들은 사울의 자살 장면과 극적인 대비를 보이지만 관심을 끌지는 못한다. 경탄을 불러일으키는 것은 장관을 이루는 자연 경관이다. 자연의 발치에 인간을 갖다 놓은 이 작품은 쉴러의 고결함에 대한 이론적 개념을 미리 예고하는 것처럼 보인다.

그러나 브뢰헬은 인생의 마지막 시점에 이르자 그에게 이차적 존재였던 인간에게 좀더 많은 회화 공간을 부여한다. 그가 죽기 한 해 전에 그린 〈새둥지 도둑〉과 〈농민의 결혼 잔치〉(180–181쪽)는 인간에게 최대한의 공간을 부여하며 인간의 고유한 영혼을 표현할 가능

◀ **십자가를 진 그리스도**(부분), 1564년 (128–129쪽)

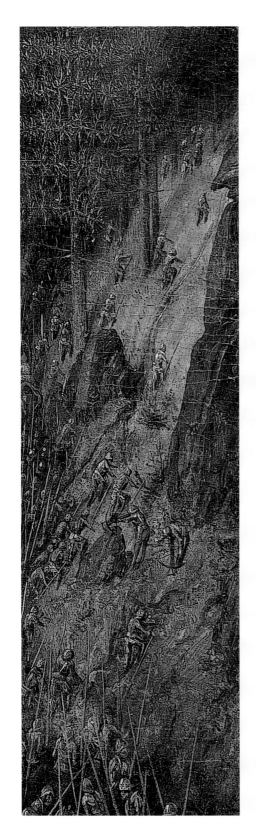

성까지 내비친다. 그는 인간의 기쁨에 눈에 띌 정도로 동참한다. 왜냐하면 〈농민의 결혼 잔치〉의 맨 오른쪽 인물이 바로 화가 자신임을 드러내고 있기 때문이다. 등장인물은 최대한 커지고, 나아가 실물 크기 이상으로 공간을 차지한다.

1569년 브뢰헬은 세상을 떠난다. 그는 플랑드르 미술사에서 가장 위대한 인물 가운데 한 사람이었으며, 창작가이면서 독보적인 자연의 '이야기꾼'이었다. 자연은 그의 손에 의해 이야기의 주인공이 되었다. 안트베르펜과 브뤼셀에 있는 그의 친구들은 작품에 대한 최고의 애호가였는데 작품들은 앞다투어 고가에 팔렸으며, 특히 그의 사후에 더욱더 관심거리로 떠올랐다. 브뢰헬은 이들 수집가와 비평가들의 주지적이면서도 어쩌면 이교적(異敎的)인 경향으로부터 적지 않은 영향을 받은 것으로 보인다. 유명한 수집가인 니콜라스 용헬링크는 1566년경 월별 노동 연작 여섯 작품을 포함해 16점의 브뢰헬 작품을 소장하고 있었다. 또한 17세기 위대한 화가이자 그림 수집가인 루벤스는 용헬링크 만큼이나 열성적으로 브뢰헬 작품을 수집한 것으로 이름 높았다. 루벤스의 재산 목록은 그가 12점의 브뢰헬 작품을 소장하고 있었던 사실을 보여준다. 그러나 그 후 한 세기가 지나면서 브뢰헬의 명성은 점차 희미해져 갔다. 작품의 진위에 대한 논란마저 사라져 버렸다. 원작이나 모작 또는 브뢰헬 추

◀ **사울의 자살**(부분), 1562년 (110-111쪽)

종자들의 작품 간 구분도 모호해졌다.

18세기와 19세기 대부분 기간 동안 브뢰헬의 이미지는 민중화가, 어릿광대화가로 남았으며 그의 회화는 조잡한 것으로 평가 받았다. 다만 일부 비평가들만이 브뢰헬의 회화적 특성에 주목하고 보스와의 유사성을 칭송했으나 큰 반향을 불러일으키지는 못했다. 그러나 19세기 말에 이르러 낭만주의 비평이 등장하면서 비평가들은 비로소 브뢰헬 그림에서 탁월한 표현력과 섬세하고도 우울한 실존적 성찰을 재발견한다. 자연의 고결함에 대한 개념으로 연결되는 쉴러의 미학적이고 철학적인 이론을 떠올려 보더라도 낭만주의가 브뢰헬의 명예 회복에 중요한 역할을 했음을 알 수 있다. 낭만주의의 뿌리는 중세로 거슬러 올라가 신고딕풍의 분위기에서 자양분을 취했으며, 이러한 분위기는 브뢰헬의 재평가를 위한 적절한 배경이 되었다. 20세기에 들어서 브뢰헬에 관한 본격적인 연구가 시작되었다. 특히 작품 목록이 재구성되기 시작했으며, 브뢰헬 회화에 대한 양식 비평과 도상학적 평가가 이루어졌다. 마침내 브뢰헬은 그의 이름을 단순하게 농민들과 연관시키는 평가들로부터 자유로워진다. 그의 그림은 복잡한 연금술의 상징이 존재하고, 풍자와 우울한 체념이 섞여 있으며, 인간 존재를 관조하는 교양 있고 세련된 작품으로 재평가 받았다. 어쩌면 브뢰헬 작품에 관한 가장 직접적인 미술 비평은 회화 양식에 있어 브뢰헬의 선택을 뒤따른 예술가 세대의

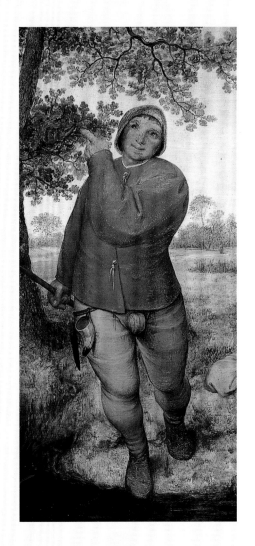

▲ **새둥지 도둑**(부분), 1568년 (177쪽)

평가일 것이다. 이들은 2세기 이상 지속한 미술 사조를 탄생시킨 회화 양식을 받아들였다. 특히 브뢰헬의 아들 가운데 형인 소(小) 피테르 브뢰헬은 소시민 계층을 위해, 그리고 동생인 얀 브뢰헬은 상류층 고객들을 위해 각각 아버지인 피테르 브뢰헬의 화풍을 이어 작품 활동을 했다.

브뢰헬은 북유럽 미술사에 있어 위대한 대가들 중 하나이며, 플랑드르 회화사의 가장 중요한 화가 가운데 한 사람이다. 그의 시대는 그의 작품 속에 생생히 살아있는 기록이 된다. 그러나 그가 단순히 그 시대상을 그린 화가인 것만은 아니다. 그리고 자신의 그림을 통해 그 시대의 사람, 건축, 고뇌를 충실하게 이야기하는 능력만 지니고 있는 것도 아니다. 또한 속담과 민중의 지혜만을 다룬 화가도 아니다. 그는 북구적 감수성으로 자신이 몸담은 세상을 한 치의 오차도 없이 역사적 순간에 투영함으로써 현실 세계의 진정한 모습을 그리려고 시도했다.

그의 장대한 풍경은 플랑드르 사람들의 전형인 정밀함에 대한 열정과 균형을 이룬다. 브뢰헬은 도덕적 성찰을 통해 보스와 같은 이전 작가들의 예술 언어를 의인화하고 재해석해 풍자하는 것을 두려워하지 않았다. 그는 앞선 예술가들처럼 인간사에 동참하지만 인간의 조건을 판단하지는 않는다. 긴 겨울과 모든 문제를 잊고 웃게 내버

▲ **눈 속의 동방박사의 경배**(부분), 1567년 (166–167쪽)

려둔다. 그는 무관심한 듯 〈농민의 결혼 잔치〉 자리에 앉아 있다. 구석에 앉은 그는 인간을 멸시하는 것 같지 않다. 오히려 인간의 기쁨에 가능성을 열어두는 듯하다. 비록 이전의 작품에서는 인간이 신체적 기형뿐 아니라 도덕적, 정신적 결함을 가진 무가치한 존재로 그려졌지만 말이다.

브뢰헬은 여러 가지 사실이 혼란스럽게 뒤섞인 비틀림 속에, 그리고 기호의 불명확함 속에 그가 묘사하려는 불안한 분위기를 표현하는 데 성공한다. 인간은 육체적, 도덕적, 정신적 비틀림으로 똑같은 행위를 지칠 줄 모르고 반복할 뿐 주변에 일어나는 사건들을 이해할 수 없다. 간혹 불안한 분위기가 성스러운 모습에 압도되기도 하지만 피할 수 없는 비틀림이 반복해 나타난다. 1564년의 〈동방박사의 경배〉(133쪽)와 1567년의 〈눈 속의 동방박사의 경배〉가 그 대표적인 작품이다. 브뢰헬은 성서적 사건인 예수 탄생에 인간성을 불어넣는 동시에 사건을 현재화하고 세속화시킨다. 그는 그림에 현실을 투영함으로써 그 시대의 가장 중요한 증인 가운데 한 사람이 되고, 그림을 보통 사람들에 대한 서사시를 노래하는 도구로 만든 최초의 화가가 된다.

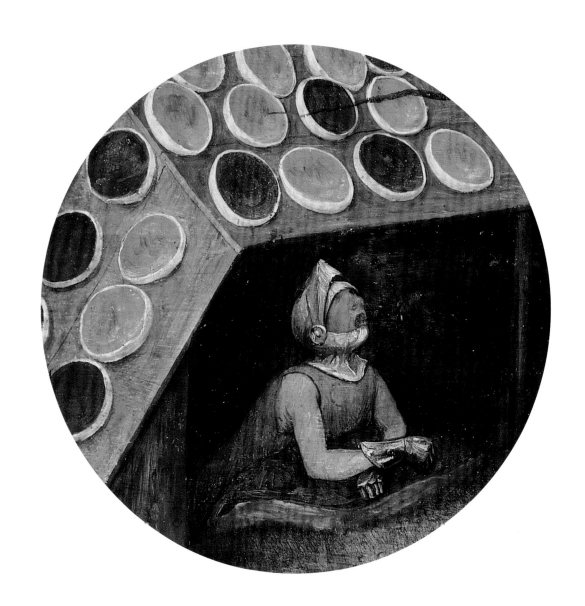

작품세계

동방박사의 경배

이 작품은 페터스의 컬렉션에 처음 모습을 나타냈다가 그 후 브뤼셀 왕립미술관에 기증되었다. 그림의 보관상태가 좋지 않고 작가의 서명이나 날짜가 없어 브뤼헬이 그렸는지, 그렸다면 언제 그렸는지 등이 불확실한 작품 중 하나이다. 톨네이는 브뤼헬의 작품으로 인정하지 않고, 미셸은 브뤼헬풍의 작품을 그리는 화가가 그린 모작으로 간주한다. 그러나 프리들랜더를 비롯해 여러 미술학자들은 브뤼헬의 작품으로 인정한다. 대체로 1556년경 작품으로 받아들이고 있으나 그로스만은 젊은 시절의 작품으로 추정한다. 동명 작품인 히에로니무스 보스의 〈동방박사의 경배〉(마드리드 프라도 미술관)로부터 영향을 받은 것을 알 수 있으나 지붕이 허물어진 마구간 외에 두 작품 사이에 공통되는 부분은 많지 않다. 브뤼헬은 프라도 미술관에 있는 보스의 작품과는 달리 인물들을 최대한 많이 등장시키고 좀더 넓은 공간을 배경으로 설정했다. 또한 그는 몰려든 군중으로부터 성(聖)가족과 무릎 꿇은 동방박사들을 부각시키기 위해 전통적인 삼각 구도를 사용했다. 이 그림에서 화가의 관심은 동방박사의 경배라는 사건에만 그치지 않고 구석구석에 있는 사람들이나 마구간으로 몰려드는 사람들에게까지 미친다. 군중은 그림 좌우에 대칭으로 배치되어 균형을 이룬다. 이 심상치 않은 사건에 대한 군중의 반응과 표정도 잘 묘사되어 있다. 초기 작품인 이 그림에서도 세세한 부분까지 정밀하게 나타내는 브뤼헬 화풍의 특징을 볼 수 있다. 마구간의 대들보를 축으로 두 부분으로 나뉘는 무릎 꿇은 동방박사들, 울고 있는 당나귀, 왼쪽 구석의 커다란 개, 인물들의 표정과 몸짓에서 역동성과 생동감이 전해진다. 브뤼헬은 성가족을 또 다시 그렸는데 1546년의 작품 〈동방박사의 경배〉는 현재 런던 국립미술관에 소장되어 있다.

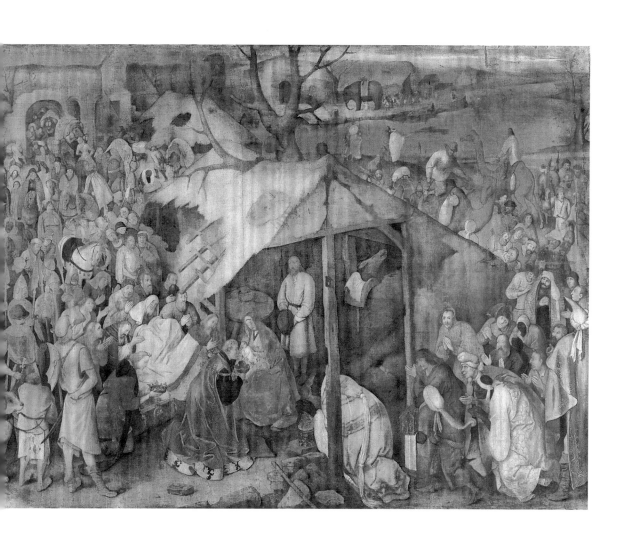

나폴리 풍경

브뢰헬의 서명이나 날짜가 없는 이 작품은 1794년 도리아 화랑의 목록에 처음 기록되었다. 그러나 앞서 1607년 그랑벨 추기경의 컬렉션과 1640년 루벤스의 컬렉션에 속했던 것으로 추정된다.

이 그림은 나폴리 항을 사실적으로 묘사하고 있다. 아마 브뢰헬은 1552년경 시작한 이탈리아 여행 도중 나폴리에 잠시 머물렀던 것으로 보인다. 하지만 브뢰헬의 이탈리아 예술 여정에서 이 그림이 그려진 경위나 계기에 대해 알려져 있지 않다. 믿을 만한 가설은 브뢰헬이 플랑드르로 돌아온 지 얼마 되지 않아 이탈리아에서 그린 여러 개의 스케치를 토대로 이 작품을 완성했다는 것이다.

그림은 그 무렵 나폴리의 모습을 보여준다. 작품 왼쪽에 무너진 오보 성과 반원형의 누오보 성, 지금은 파괴되어 사라진 산 빈첸초 탑이 그려져 있다. 브뢰헬은 당시 지도에는 장방형(長方形)으로 그려진 항구의 구도를 반원형(半圓形) 구도로 바꾸었다. 그로 인해 그림은 좀 더 역동적이고 아름다운 전망을 가지게 되었다. 항구를 묘사하는 데 브뢰헬이 택한 원근법의 기준 지점은 높은 부두이다. 바다에서 출발해 그림 오른쪽의 베수비오 화산에 이르기까지 광범위한 파노라마가 펼쳐진다. 부두 앞에는 배들이 움직인다. 대부분 범선이며 갤리선과 노가 달린 작은 배도 보인다. 이 작품에 그려진 사건의 의미는 모호하지만, 선상 전투를 가정해 볼 수도 있다. 왜냐하면 몇몇 범선들 주변에는 대포를 발사한 것 같은 자욱한 연기가 보이기 때문이다. 그러나 이러한 해석을 뒷받침할 만한 다른 증거는 없다.

이 그림에는 범선에 대한 브뢰헬의 탁월한 묘사가 드러난다. 범선은 브뢰헬이 그리기를 선호한 대상 가운데 하나인데, 1560~65년 사이 일련의 판화도 범선을 소재로 했다.

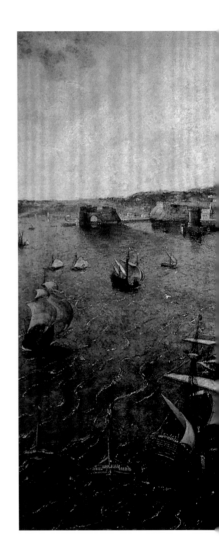

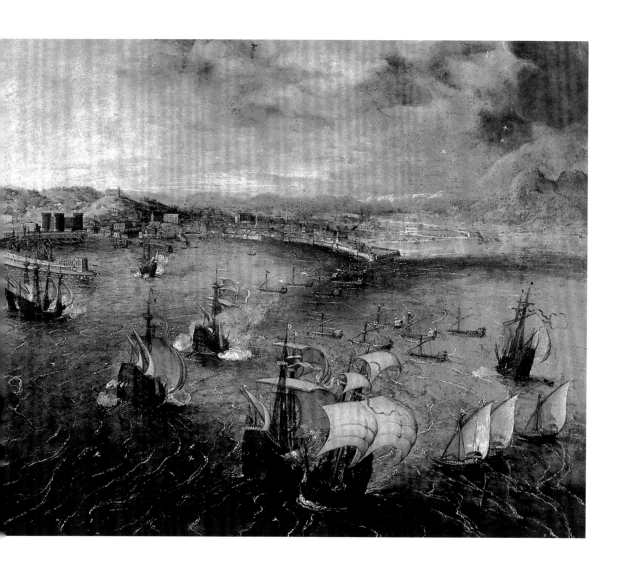

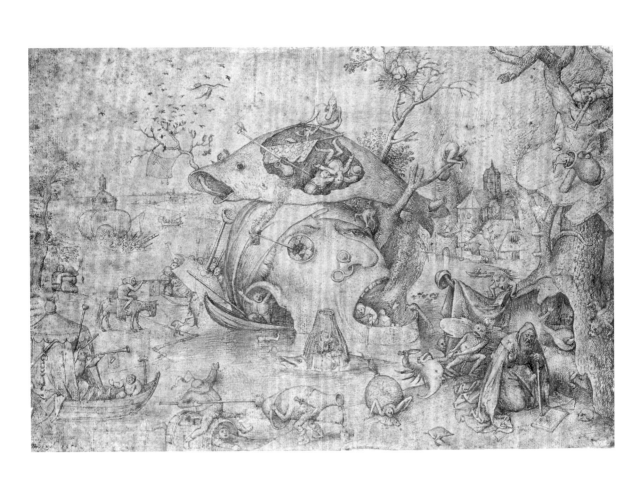

성 안토니오의 유혹

상상력 넘치는 이 그림은 보스의 영향을 많이 받았는데 브뢰헬 작품 중에서 유명한 몇 가지 이유가 있다. 첫째로 그의 첫 번째 작품이지만 주제가 풍경이 아니라는 점이다. 둘째, 우리가 알고 있는 판화를 위해 특별히 그린 드로잉 중 가장 오래된 작품이기 때문이다. 브뢰헬은 판화가가 쉽게 작업할 수 있게 특별한 기술을 사용해서 펜과 브러시로 정밀하고 명확한 드로잉을 만들어 냈다. 이 덕분에 피테르 반 데르 헤이덴은 마침내 25점 이상의 디자인을 판화로 제작할 수 있었다. 예를 들면, 브뢰헬은 판화가들이 음영 부분을 나타내기 위해 사용하는 크로스해칭 기법*을 사용했다. 흥미로운 것은 그 드로잉이 단순히 판화의 거꾸로 된 이미지가 아니라는 점인데, 그의 모든 후속 디자인들도 마찬가지였다. 아마도 브뢰헬과 출판업자 코크는 판화용 드로잉을 위한 가장 좋은 방법을 찾기 위해 노력했을 것이다. 마지막 이유는 보스로부터 영감을 받아 그린 작품이기 때문인데, 보스는 반세기 전에 타계했음에도 1556년 이후 브뢰헬의 여러 작품에서 그 영향을 찾아볼 수 있다.

지금까지 이 그림이 의미하는 것에 대해 많은 이론들이 있었지만 논리적이거나 그럴듯한 설명을 한 사람은 아직 없다. 전경에서 성 안토니오는 도발과 유혹에 저항하며 황폐한 장면에서 등 돌린 채 나무 아래에서 계속 기도하고 있다. 붕대감은 머리는 강의 수렁에 빠져있고 거대하고 속이 텅 빈 물고기가 머리 위에 얹혀 있다. 머리의 입에서는 연기가 나오고 수도사들은 물을 퍼내는 듯 보인다. 악마들은 강과 강둑에서 신나게 뛰놀고 있다. 이러한 악마같은 장면은 교회의 타락, 정치적 대립을 암시한다고 해석돼 왔다. 비록 해결되지 않은 부분이 있더라도 이것의 가장 적합한 설명은 보스의 화풍을 따라 브뢰헬이 상상력을 총 동원해 성자의 악마적인 시각을 그리기 위해 노력했다는 것이다. 진실된 믿음을 약속하고, 역경을 딛고 그의 신앙심을 이해하게 되는 성 안토니오의 특별한 인내심에 대한 성서 구절은 없지만 말이다.

*크로스해칭(Crosshatching) : 서로 다른 각도로 선을 겹쳐지게 만들어 음영 효과를 나타내는 방법.

큰 물고기는 작은 물고기를 먹는다

브뢰헬은 일생 동안 보스로부터 영감을 받은 것으로 평가되는데, 이 작품은 그의 초기작에서 나타나는 구성을 보여준다. 여기에서 브뢰헬은 보스와 마찬가지로 속담을 그림으로 그렸다. '큰 물고기는 작은 물고기를 먹는다' 라는 말은 가난한 사람들이 더 가난해지는 동안에 부자는 더 부유해 진다는 것을 의미한다. 이것은 오래전부터 유럽 내에서 널리 알려진 말이었는데 16세기, 판화가와 인쇄업자의 도시인 안트베르펜에서 공공연한 표현이었음이 분명하다.

브뢰헬의 묘사는 일반적으로 탐욕을 암시하며 때때로 정치적이거나 종교적인 서브텍스트를 이해하는 것에 대한 엉뚱한 추측으로 해석된다. 놀랍게도 가장 중요한 세부사항들을 종종 간과하게 된다. 작은 물고기들이 입에서 쏟아져 나오는 동안 가장 크고 탐욕스러운 물고기는 오도가도 못하고 지친 채 뭍에 누워 있다. 모자를 쓴 작은 사람이 거대한 나이프로 물고기의 배를 가르자 더 많은 물고기들이 빠져 나온다. 다른 말로 하면 축적한 모든 것을 이제 잃어버린 것이다. 이렇게 브뢰헬은 탐욕이 보상받지 못하는 이야기 속의 교훈인 더 높은 진실을 가진 관찰자와 맞서게 된다. 그당시 특별히 흥미로웠던 이 문제는 브뢰헬 작품의 모티브가 되었다. 육지와 바다는 물고기들로 가득 차 있다. 두 다리가 달린 물고기는 다른 물고기를 입에 물고 걸어가고 있고 물고기들은 나무에 달려 있으며 새-물고기는 머리 위를 날고 있다. 전경의 배에 탄 아버지는 손가락을 들어 그의 아들에게 이 장면을 가리키고 있다. 그가 말하는 것은 판화에 다음과 같이 쓰여 있다. "아들아 보거라, 나는 오랫동안 큰 물고기가 작은 물고기를 먹는 것을 알고 있었다." 빈에서의 드로잉은 스타일과 화법에 있어 걸작이다. 밑그림을 그리는 기량은 발전했으며 명암의 넓은 범위는 점화법과 해칭으로 표현되어 신비롭기까지 하다. 비록 인쇄물에는 서명과 날짜가 있지만, 브뢰헬 대신 보스의 이름이 있다. 이것은 일반적으로 코크의 생각이라고 여겨지는데 브뢰헬은 아직 이 양식으로 명성을 얻지 못한 데 반해 16세기 중반 보스는 극적인 부활을 했다.

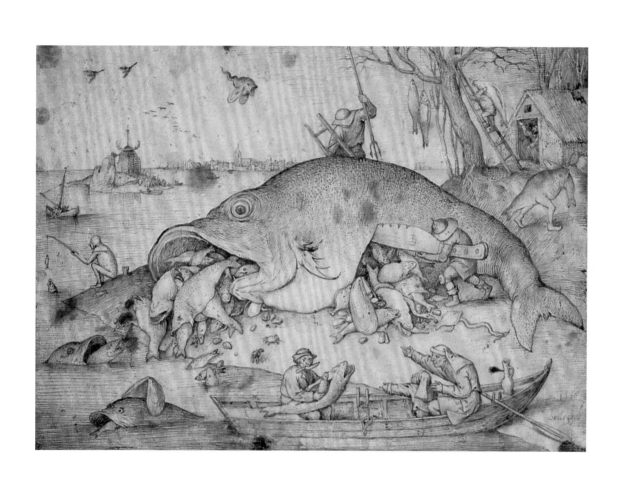

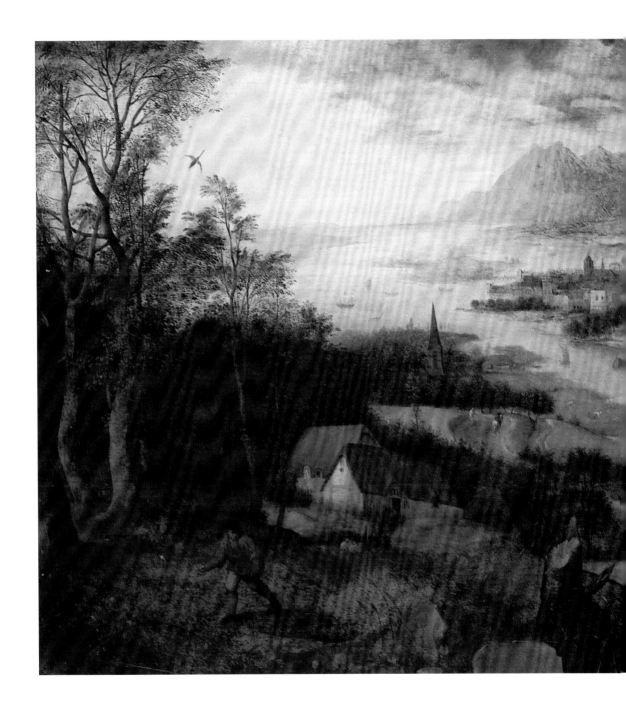

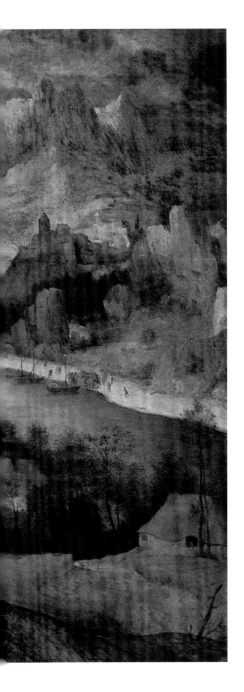

씨 뿌리는 사람의 우화가 있는 풍경

이 작품은 안트베르펜의 F. 스투이크 드 브루이레 컬렉션에서 나왔다. 프리들랜더가 1931년경 찾아냈고 1965년 샌디에이고 의 팀켄 미술관이 구입했다.

이 그림은 그리스도의 설교 가운데 '씨 뿌리는 사람'의 비유가 들어 있는 마태복음(13장 3~8절, 18~33절)을 근거로 그려졌다. 그리스도의 설교 장면은 그림 오른쪽 중경에 나타난다. 예수 주 변에 모여든 군중은 예수를 더 잘 보고, 그의 말을 더 잘 듣기 위해 예수를 강제로 배에 오르게 한다. 근경에는 자신의 노력이 나 노고에 아무런 보상도 받지 못하는 운명을 가진 농부가 씨 뿌리는 모습이 그려져 있다. 브뢰헬은 늙은 농부의 행위를 어둡 고 고독하게 보이도록 만들었다. 농부가 길가에 뿌린 씨앗은 나 무 밑에서 기다리던 새가 쪼아 먹어 버린다. 가시덤불에 뿌린 씨앗은 가시덤불이 싹트지 못하게 막아버린다. 자갈밭에 뿌린 마지막 씨앗은 싹이 돋아나기는 하지만 뿌리를 내리지 못해 이 내 햇볕에 말라 버린다. 헛되이 씨를 뿌리는 농부의 등 뒤로 멀 리 들녘에는 비옥한 땅이 보인다. 이 작품은 원근을 세 단계로 나눠 대조적인 색채로 표현한다. 가장 가까운 근경은 암갈색, 그 다음 단계의 중경은 초록색, 원경은 하늘색으로 나타냈다. 브뢰헬은 그림에서 어둡고 고독하게 보이는 농부의 모습을 드 러내기 위해 플랑드르 풍경화의 전통적인 대비 방식을 사용해 중경에는 밝고 생기 있는 강과 왼편의 두 인물을 두었다. 브뢰 헬의 다른 작품과 마찬가지로 이 그림에서도 빛의 농담에 따라 여러 가지 분위기가 나타난다. 이처럼 빛을 이용한 그림은 풍경 화의 색채 변화에 대한 인상과 화가들의 연구를 앞당기는 한편, 화실에서 그린 작품도 자연스럽게 보이는 플랑드르 풍경화의 전통적인 화법들을 더욱 풍부하게 발전시켰다.

교만

브뢰헬은 이탈리아 여행을 마치고 플랑드르로 돌아오기 앞서, 안트베르펜의 출판업자이자 판화가였던 코크를 위한 작업을 시작한다. 코크는 판화를 위한 브뢰헬의 풍경화 드로잉을 사용했을 뿐 아니라 기꺼이 형태 구성을 하는 데 있어 브뢰헬을 고용하기까지 했다. 일곱 가지 대죄 시리즈와 〈큰 물고기는 작은 물고기를 먹는다〉는 이때의 대표적인 초기 작품이다. 여기에는 대부분의 브뢰헬 작품처럼 중요한 도덕적 교훈과 연희(演戱)가 어우러져 있다.

이 그림은 중세 회화에서 가장 인기있는 주제였던 일곱 가지 대죄 가운데 '교만'을 나타낸다. 이 판화는 주제의 서막이 되었다. 전람회에서 일곱 가지 이상 각각의 개별적인 대죄를 묘사하는 그림이 전시됐다. 일곱 가지 대죄는 차례대로 교만, 탐욕, 정욕, 질투, 탐식, 분노, 나태를 가르킨다. 원래 일곱 가지 대죄는 교회 장식과 필사본의 세밀화에서 각각의 죄를 의미하는 단순한 상징일 뿐이었다. 나중에 특징적인 동물들이 추가되었고 종종 선과 악의 싸움을 상징하는 덕을 대조시키기도 했다. 인쇄술이 발명되고 널리 퍼지면서 매우 복잡한 상징으로 일곱 가지 대죄에 대한 도상학을 발전시켰다.

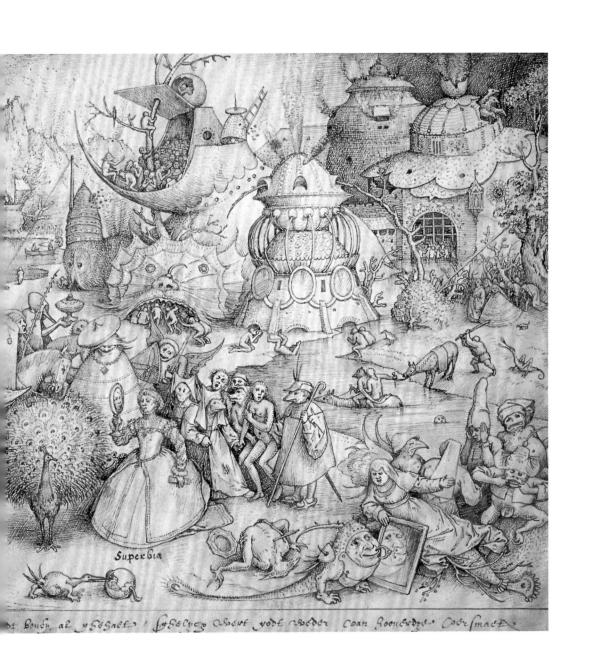

Superbia

열두 가지 속담

이 그림은 유래가 확실하지 않다. 열두 개의 똑같은 목판 위에 각각 한 명의 인물이 그려져 있으며 이 인물을 통해 하나의 속담이 표현된다. 속담의 뜻은 다음과 같다.

윗줄 왼쪽부터 "술주정뱅이처럼 끊임없이 퍼마시는 것은 가난으로 이끌고 이름을 더럽히며 파멸에 이른다", "나는 기회주의자다, 그렇기 때문에 항상 바람 부는 방향으로 망토를 펼친다", "나는 한 손에는 불을 들고 다른 손에는 물을 들고 수다쟁이 여자들과 함께 시간을 보낸다"(바가지 긁는 여자들은 불화의 씨를 뿌린다는 뜻), "잔치에서 어느 누구도 나에게 맞서지 않았다. 그러나 잔치가 끝난 뒤 나는 두 의자 사이 잿더미 위에 앉아 있다".

그림의 중간 줄에는 "송아지가 어쩔 줄 모르는 눈으로 나를 바라본다. 이미 웅덩이에 빠지고 난 뒤 웅덩이를 메운들 무슨 소용이 있는가"(때늦은 후회는 아무 소용이 없다는 뜻), "만일 쓸데없이 수고하기를 좋아한다면 그것은 장미꽃을 돼지에게 던지는 것과 같다"(선한 행위도 그것을 받을 만한 가치가 있는 자에게 해야 한다는 뜻), "갑옷은 나를 용감한 병사로 만든다. 나는 고양이에게 방울을 매단다"(군복은 두려움도 맞서게 한다는 뜻), "이웃의 행운은 내 마음을 괴롭힌다. 그래서 햇빛이 물 위에 비치는 것을 참지 못한다"(시기는 행복을 가로막는다는 뜻).

아래 줄에는 "나는 공격적이며 과격하고 분노를 참지 못한다. 그래서 벽에 머리를 찧는다"(성미가 급한 사람은 자신이 불행의 원인이라는 뜻), "마른 것은 내 차지, 살찐 것은 다른 사람 차지. 나는 항상 다른 사람이 쳐놓은 그물 밖에서 고기를 잡는다"(무능한 자는 헛되이 노력한다는 뜻), "나는 푸른색 망토로 나를 감춘다. 그러나 내가 숨으면 숨을수록 사람들은 나를 더 잘 알아본다"(아내의 부정은 남편이 원치 않아도 남편을 널리 알리게 한다는 뜻), "나는 내가 가지고자 하는 것을 결코 얻지 못한다. 나는 항상 달을 향해 오줌을 눈다"(지나치게 높은 목표를 정하지 말아야 한다는 뜻).

원래 이 그림의 인물들은 지금 대부분 퇴색한 붉은 선홍색을 배경으로 눈에 띄게 그려져 있다.

1558년 | 목판에 유채 | 74.5×98.4cm | 메이어 반 덴 베르크 미술관 | 벨기에 안트베르펜 | 1557년 작품에 서명과 날짜 있음 "15(5)8 BRVEGHEL"

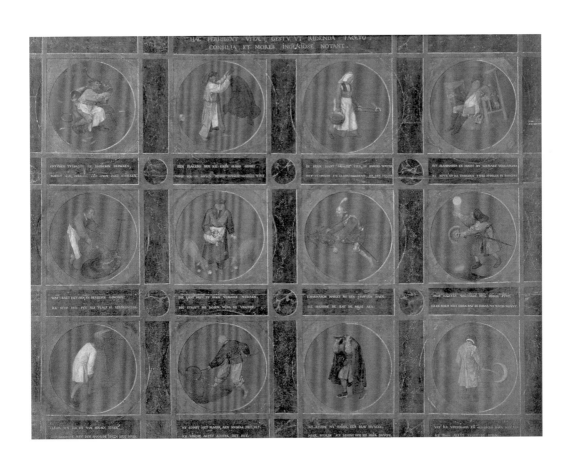

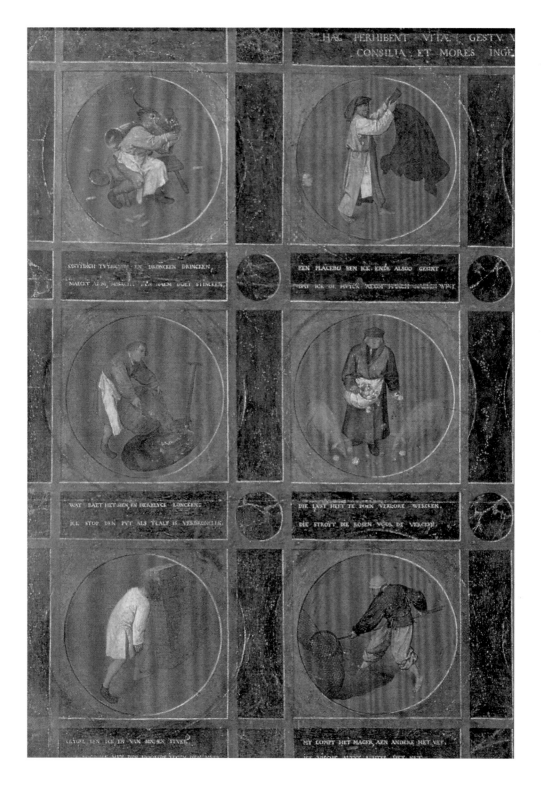

ONTYDICH TVYBOEFF EN DRONCKEN DRINCKEN,
MAECKT ALSE MISACHT TE NAEM DOET STINCKEN.

EEN PLACEBO BEN ICK ENDE ALSOO GESINT,
DAT ICK DE HVICK ALTYT TWELST NAEKEN WINT.

WAT BAET HET MEN EN DEAELYCK LONCKEN:
ICK STOP DEN PVT ALS TCALF IS VERDRONCKEN.

DIE LAST HEFT TE DOEN VERDORE WERCKEN,
DIE STROYT DIE ROSEN VOOR DE VERCKEN.

GIYDE EEN IGE EN VAN SINNEN TYVEN,

MY COMPT HET MAGER AEN ANDERE HET VET.

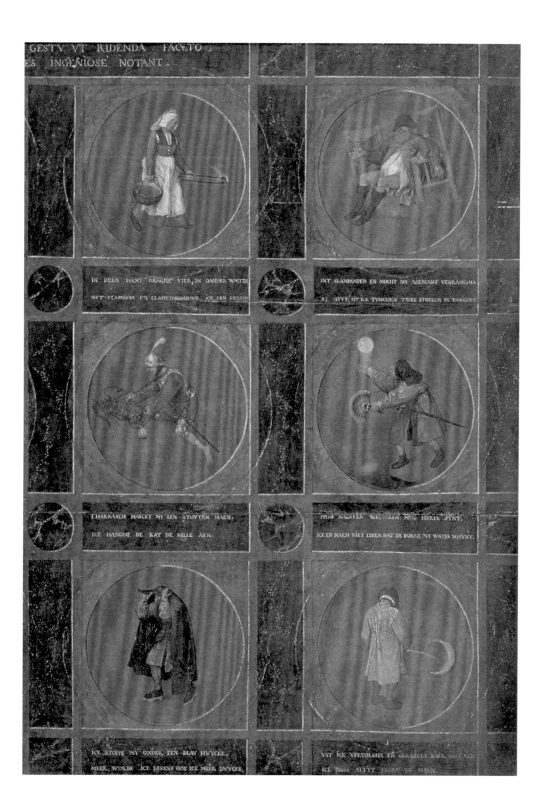

이카로스의 추락

이 작품은 1621년 및 1647~48년 프라하 황실 재산 목록에 기록되어 있었던 것으로 알려졌다. 그 후 1912년 런던의 한 중고품 시장에 나와 현재의 자리로 돌아왔다.

이것이 브뢰헬의 작품인지에 대해서는 의견이 나뉘진다. 일부는 모작으로 보지만 그로스만은 브뢰헬의 천재적인 풍자가 담겨 있는 작품이라고 주장한다. 특히 서명과 관련해 모작 여부에 대한 논란이 분분하다. 이 그림이 그려진 시기에 대해서도 젊은 시절인지 아니면 말년인지 상당히 긴 시간대를 오르내린다.

그림은 오비디우스의 '이카로스의 추락'을 다루고 있지만 브뢰헬이 말하고자 하는 것은 오비디우스와는 전혀 다른 것이다. 전경에는 농부가 햇빛 가득한 매력적인 풍광에 둘러싸여 말이 끄는 쟁기로 땅을 갈고 있다. 그 아래 양떼와 양치기가 보인다. 농부는 자신의 일에 몰입해 있고, 양치기도 골똘히 생각에 빠져있다. 이들은 바다에 추락한 이카로스의 존재에 대해 전혀 알아채지 못했고, 관심을 기울이지도 않는다. 오른쪽 아래 물결 위로 이카로스의 다리가 보이지만 그뿐이다. 브뢰헬의 작품에 늘 나타나듯이, 매우 이례적이고 중대한 사건이 일어나더라도 인간의 삶과 노동은 아무런 혼란 없이 진행된다. 그림 왼쪽 관목 가운데 산송장 같은 늙은 농부가 잎이 무성한 잔가지 뒤에 숨은 듯 그려져 있다. 이는 "비록 사람이 죽더라도 쟁기는 멈추지 않는다"라는 속담을 표현하고 있는 듯하다. 브뢰헬에게 이러한 신화적 에피소드의 묘사는 놀라운 사실주의적 표현에 생기를 불어넣기 위한 하나의 수단에 불과하다. 저 멀리 펼쳐진 광대한 바다는 햇빛에 반사되고, 바다 위로 뾰족한 흰 산들이 보인다. 여기서 빛과 색채를 마음대로 다루는 브뢰헬의 솜씨가 드러난다. 또한 그림은 전망이 트인 드넓은 풍경을 담는 전통적인 이탈리아 화풍과 지도 작법처럼 세밀하고도 완벽한 풍경을 그리는 플랑드르 화풍의 결합을 보여준다.

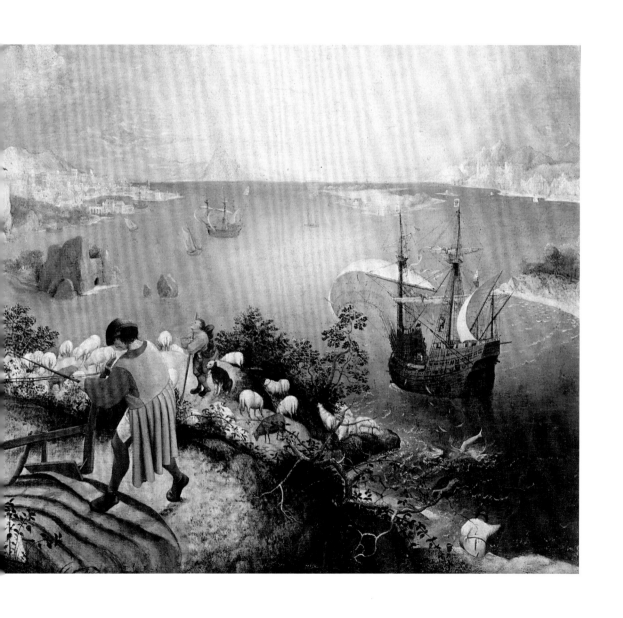

최후의 심판

이 작품은 15~16세기 네덜란드의 회화와 인쇄물, 그리고 드로잉에서 특별히 인기있는 주제였는데 독립적으로 그려지거나 '일곱 가지 대죄'와 '일곱 가지 미덕'의 끝에 덧붙여졌다. 브뢰헬의 작품을 포함해 이러한 모든 삽화들은 부활한 후의 그리스도, 세상에 대한 심판, 그들의 무덤에서 부활한 죽은 이들의 삶을 보여준다. 죽음과 지옥은 불구덩이로 향한다. 이것은 두 번째 죽음을 의미한다. 이 그림을 보면 모범적인 교인들이 묘사되어 있는데 브뢰헬은 덕있는 영혼을 가진 이들이 그에 알맞은 은혜를 입고 천국으로 향하는 동안, 죄지은 자들은 그리스도에 의해 지옥으로 보내지는 장면을 묘사했다. 구원자 그리스도는 영혼의 무게를 달아 지옥으로 그들을 인도하거나 손을 들어 천국으로 들여보낸다. 종교개혁가들의 예정설이라는 원칙은 모든 인간의 운명이 미리 정해져 있다는 믿음이었는데 이것은 예수 그리스도가 개인의 죄와 덕행의 무게를 달아 도덕적인 상태에 따라 심판한다는 가톨릭의 교의와 모순되었다. 16세기 중후반, 많은 예술가들은 논쟁의 여지가 많은 이 주제로 그림을 그렸다. 브뢰헬은 이미 일곱 가지 대죄 시리즈에서 영감을 받아 보스풍의 상징을 다시 사용했는데, 특히 지옥에 떨어진 사람들을 상상의 지옥 입구로 데려가는 악마와 괴물들을 변형시켰다. 또한 지옥의 문으로서 커다랗게 벌린 끔찍한 입은 중세의 전통이며 히브리 성서에서 묘사하는 바다괴물 리바이어던에서 가져왔다. 세부묘사의 많은 부분은 브뢰헬이 오늘날 잃어버린 보스의 〈최후의 심판〉 판화를 알고 있었을 것이라고 추정하게 한다.

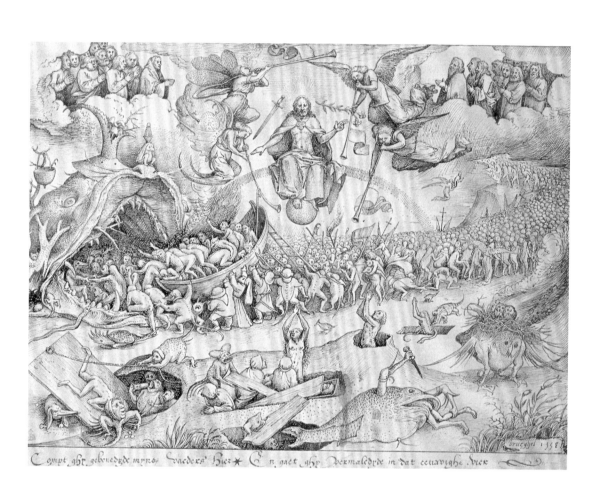

Compt ghr gebenedyde myns vaeders Hier ✷ En gaet ghy vermaledyde in dat eeuwighe vier

연금술사

자신의 실험실에서 작업을 하는 연금술사를 그린, 브뢰헬의 유명한 작품 〈연금술사〉는 여러 가지 방법으로 해석돼 왔다. 이 작품은 일반적으로 자신의 마지막 페니(화폐 단위)까지 실험을 하는 데 써버린 극단적 행동을 한 연금술사에 대한 풍자화로 이해된다. 다소 분명하지 않은 이미지는 연금술사에 대한 찬사로도 해석되었으며 마찬가지로 거의 설득력 없는 이론은 남자의 타락과 정신적인 부활을 의미한다는 것이다. 코크에 의해 추가된 본문의 프랑스어 텍스트만큼 긴 판화의 이미지와 제명, 그리고 그것들이 속한 도상학적 전통은 브뢰헬이 풍자적이라는 증거가 된다. 문자 그대로, 그리고 보이는 모습 그대로 불을 때는 광대가 있다. 그리고 그의 도움을 받고 있는 불 앞의 연금술사는 금과 은을 만들 수 있게 해주는 '현자의 돌'을 위해 그의 마지막 동전을 희생시킨다. 그는 꿈을 위해 값비싼 대금을 지불했다. 그의 가족은 휘청거리고 화난 아내의 돈주머니에는 아무것도 남아 있지 않으며 아이들은 먹을 것을 찾아 빈 천장을 살펴보고 있다. 이 일의 비참한 결과는 배경에서도 볼 수 있는데 궁핍한 연금술사와 가족은 거지신세로 전락했고 구제원으로 들어간다. 눈에 띄는 모습은 구식(舊式) 옷을 입은 박식한 사람이 그의 작업대에서부터 연금술과 대문자가 쓰여진 책의 글자 중 특히 대문자로 쓰인 "ALGHEMIST"라는 단어 놀이를 통해 이 상황을 역설적으로 해설하고 있다는 것이다. 이것은 네덜란드어로 "연금술사" 뿐만 아니라 "al gemist"(모두 실패했다)와 "al is mist"(모든 것 – 즉, 이 공간에서의 앎은 안개다)로 읽힌다. 브뢰헬이 채택한 어조는 다른 작품 속에서도 찾아볼 수 있듯이 '연금술이란 인간의 욕심과 자기 자신을 파멸로 이르게 하는 현세의 권력에 대한 무의미한 추구와 일치한다'는 것이다. 〈연금술사〉는 브뢰헬의 준비데생 중 가장 많으며 뛰어난 섬세함 때문에 만장일치로 브뢰헬을 본떠 필립 갈레에 의해 제작된 가장 첫 번째 판화로 여겨진다.

1558년 펜과 잉크 30.8×45.3cm 베를린 국립미술관 독일 베를린

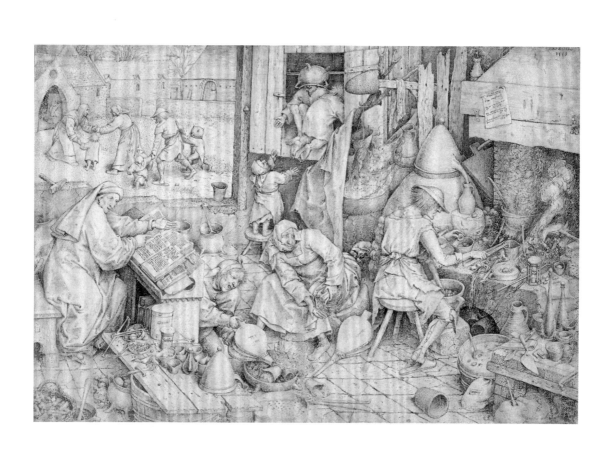

플랑드르 속담

이 작품은 1668년 안트베르펜의 미술 수집가 피테르 스테반스의 재산 목록에 처음으로 언급되었다. 그 후 한 영국인의 개인 컬렉션에 속해 있는 것을 베를린 국립 미술관이 1914년경 사들였다.

브뢰헬은 이 그림 공간 안에 당시 네덜란드에서 유행하던 약 120개의 속담을 담았다. 일종의 '속담들의 마을'로 볼 수 있는 그림 속 마을에서는 인간들의 일상 행위가 어리석음과 악습을 나타내는 속담들로 바뀐다. 이 속담의 원천은 1500년에 출간된 에라스무스의 《격언집》으로 8백여 개의 속담과 격언이 실려있다. 라블레의 《가르강튀아와 팡타그뤼엘》과 문학적인 쌍벽을 이루는 에라스무스의 《격언집》은 인간의 지혜와 어리석음의 미묘한 경계를 이야기한다.

비평가들은 이 그림이 인간의 어리석은 행동을 나타낸다고 본다. 브뢰헬은 그림을 통해 속담을 민중적인 모습으로 담아냄으로써 인간의 부조리를 풍자적으로 표현하는 뛰어난 능력을 보여준다. 그림

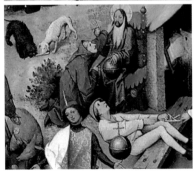

속의 붉고 푸른 색채들은 광기와 부조리를 극명하게 드러낸다. 왼쪽 중간에 위치한 지구의(地球儀)의 푸른색은 뒤집힌 세상을 나타내며, 그림 중앙에 있는 부인이 남편에게 입히는 망토의 푸른색은 간통을 암시한다. 집 현관 회랑의 푸른색 지붕 아래 악마는 맞은 편 푸른색 튜닉(고대 그리스·로마인이 입었던 가운 같은 겉옷)을 걸친 예수와 같은 자세로 앉아 있다. 수도사는 붉은 의자에 앉아 있는 예수에게 억지로 긴 가짜 수염을 달게 한다. 이 속담의 의미는 거짓을 말하면서도 진실로 믿게 한다는 것이다. 그림 속 대부분의 인물들이 생기 없고, 놀라거나 정신 나간 듯한 표정을 짓고 있다. 이는 1560년의 작품 〈맹인들의 우화〉에도 나타난다. 마침 브뢰헬은 오른쪽 멀리 해안을 낀 언덕에 세 명의 사람이 줄지어 가는 모습을 그려 넣어, 뒷날 그리게 될 작품 〈맹인들의 우화〉를 예고한다.

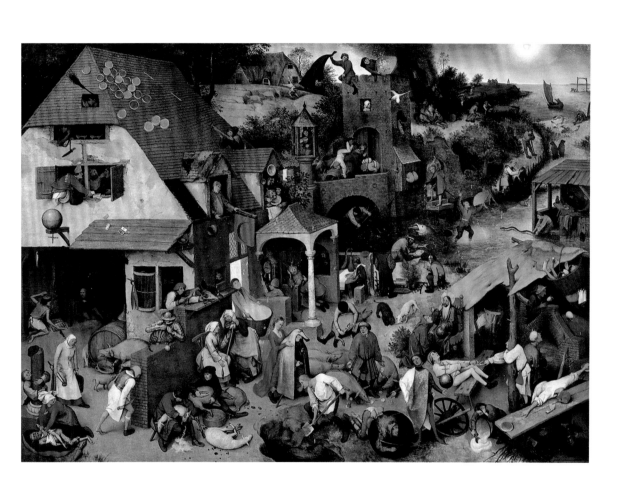

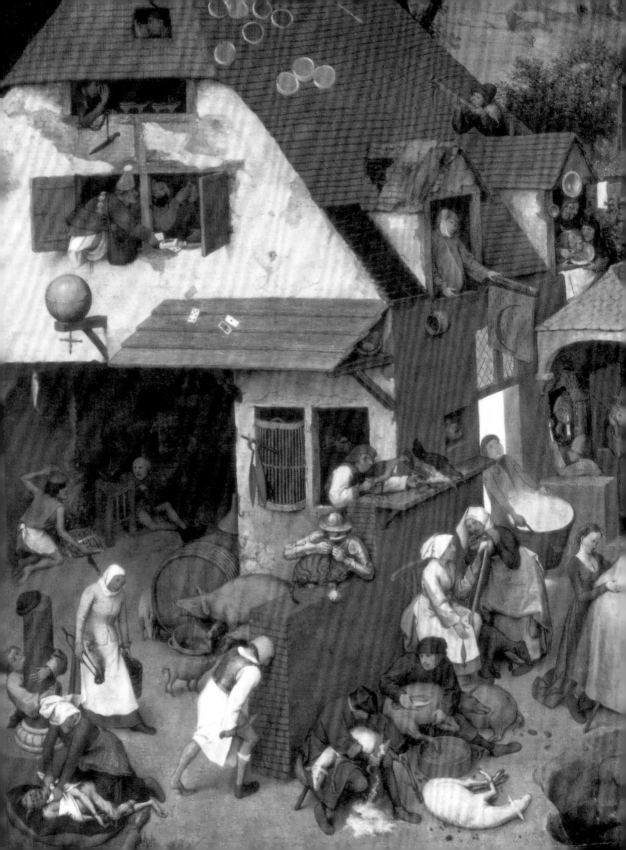

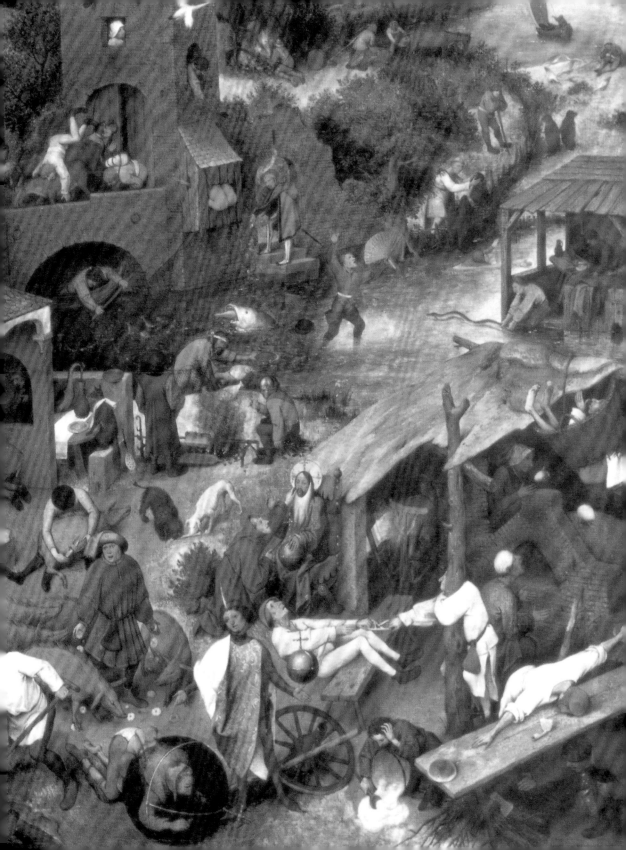

사육제와 사순절의 싸움

이 그림은 1604년 반 만데르가 처음으로 언급했다. 1614년 필립 반 발렉케니스의 소유가 되었고 1642년에 헤르만 드 네이트의 소유로 바뀌었다. 1748년에는 빈의 벨트리히 작츠카머가 소장하고 있었다는 기록이 있다. 그 후 1765년에 프라하와 당시 오스트리아 수도인 그라츠에 모습을 보였다.

작품의 구도는 좌우 두 부분으로 나뉜다. 그림 왼편은 사육제를 나타낸다. 사육제는 술통을 타고 있는 뚱뚱한 남자의 모습과 사육제 놀이에 몰두한 사람들의 모습에서 드러난다. 그림 오른편에는 사순절이 부여하는 고난과 희생이 그려져 있다. 이 고난과 희생은 수도사와 수녀가 끄는 수레 위 의자에 앉아 있는 비쩍 마른 여인으로 상징된다. 건물의 배치도 왼편은 술집, 오른편은 교회로 대립되어 있다. 그림 중앙에는 어릿광대가 등을 보이며 걸어가는 남녀를 안내한다. 남자는 사육제로 대표되는 루터주의자, 여자는 사순절로 대표되는 그리스도교도를 뜻한다. 이 한 쌍의 남녀 중 여자의 등에는 불 꺼진 작은 초롱불이 매달려 있다. 불 꺼진 초롱불은 이들이 어둠 속으로 나아간다는 것을 나타낸다. 브뢰헬은 사육제와 사순절 모두 인간의 어리석음이 낳은 악습으로 본다. 이런 사육제와 사순절에서 거지들은 비참한 상태에 있는 유일한 존재들이다. 이들은 두 남녀로 상징되는 무관심한 성직자들의 희생양처럼 그려져 있다. 특히 그림 오른편 아래에는 교회에서 막 나온 남자에게 구걸을 하는 여인이 아기와 함께 그려져 있는데 이 여인에게 돈을 주는 남자는 죄와 기만을 나타내는 붉은색과 푸른색의 복장을 하고 있다. 이는 영혼을 정화시키기 위한 가장 손쉬운 방법이 적선임을 나타낸다. 왼쪽 아래 구석에는 집시들의 결혼을 소재로 한 광대극 〈지저분한 신부〉가 공연되고 있다. 그 모습은 마치 연극 〈우르소네와 발렌티노〉를 풍자적으로 연상시킨다. 〈우르소네와 발렌티노〉는 카롤링거 왕조 시대에 시작되었으며, 전통적으로 사순절 기간 동안 공연되었다.

1559년 | 목판에 유채 | 118×164.5cm | 미술사박물관 | 오스트리아 빈 | 작품 왼쪽 하단에 서명과 날짜 있음 "BRVEGEL 1559"

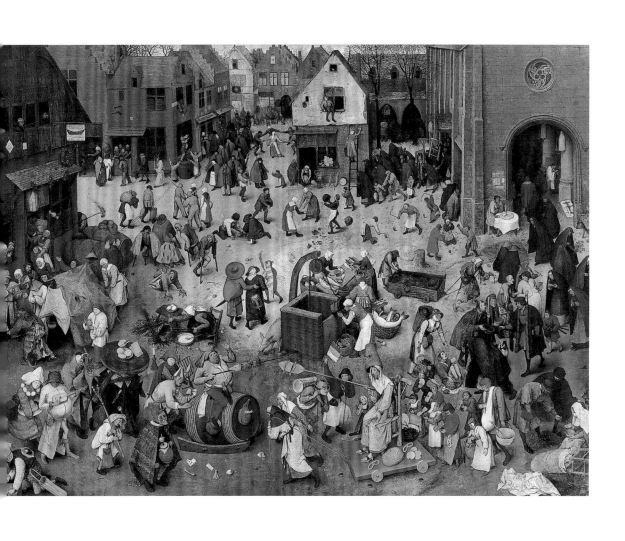

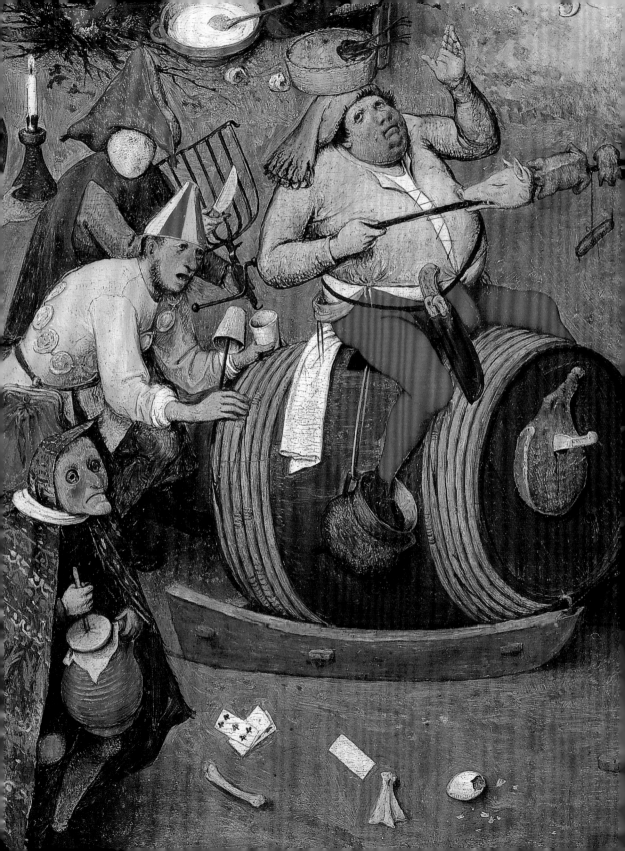

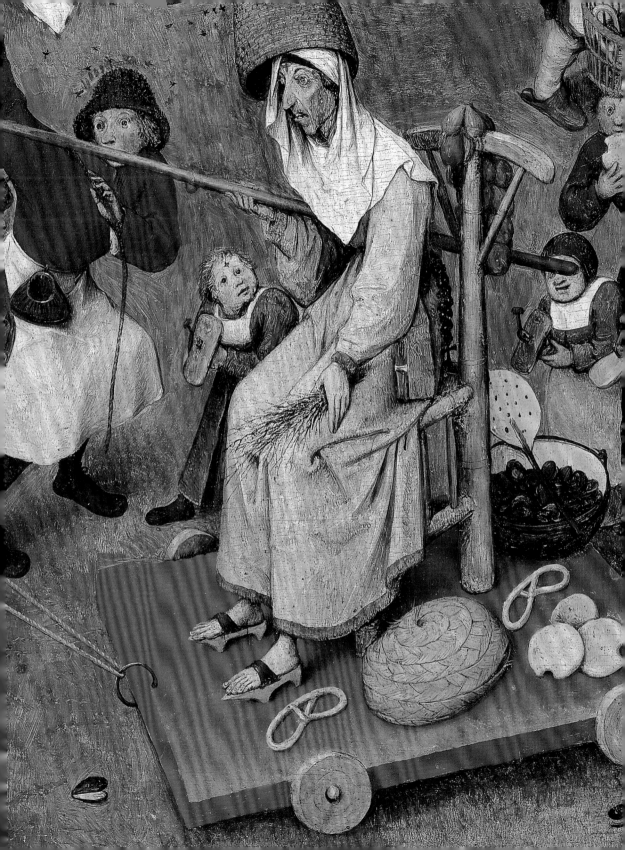

어린이들의 놀이

어린이들의 놀이는 이미 중세부터 그림책이나 세밀화를 담은 책을 장식했다. 브뢰헬은 이 작품에서 주제를 새롭고 독창적인 방식으로 재해석한다. 그림에는 80여 가지의 놀이가 알아보기 쉽게 그려져 있다. 그런데 아이들의 얼굴이 마치 어른의 얼굴처럼 그려져 있고, 당혹스럽게도 그 얼굴에는 놀이의 기쁨이나 즐거움이 전혀 보이지 않는다. 이는 어떤 식으로도 만족하지 못하는 인간들의 기계적인 놀이 행위가 지니는 무의미함을 지적한 것으로 보인다. 인물들은 마치 높은 곳으로부터 조롱당하는 꼭두각시 인형처럼 그려져 있다. 아이들은 옷과 무의식적인 몸짓, 행동에서도 어른들을 흉내 내고 있다. 특히 그림 중앙에 바구니를 든 두 명의 여자아이를 앞장세운 행렬과 왼쪽 창에 보이는 아이는 다른 아이들을 놀라게 할 생각으로 남자 어른 모양의 가면을 얼굴에 댄다. 그림 왼편은 벽과 빨간색 울타리가 둘러쳐진 정원이 차지하고 있다. 그 위쪽 강 주변의 푸른 공간은 우리의 마음과 눈이 그림의 나머지 부분에서 받는 불안감으로부터 도피할 수 있는 유일한 장소로 보인다. 그림의 구도는 임의적인 인상을 주나 사실은 15세기 조망 연구에 근거한 원근법을 엄밀하게 적용하고 있다. 브뢰헬은 그림에서 각자 개성을 가진 인물들의 무리를 돌아가면서 배치한다. 또한 아이들의 옷 색깔과 대조적인 땅을 점묘법으로 표현해 딱딱한 구도를 동적이고 다채롭게 보이게 했다.

1604년 반 만데르가 이 작품에 대해 언급했다. 1594년 합스부르크 왕가의 에르네스토 대공이 구입했으며 1784년경 미셸의 그림 목록에 등재되었다.

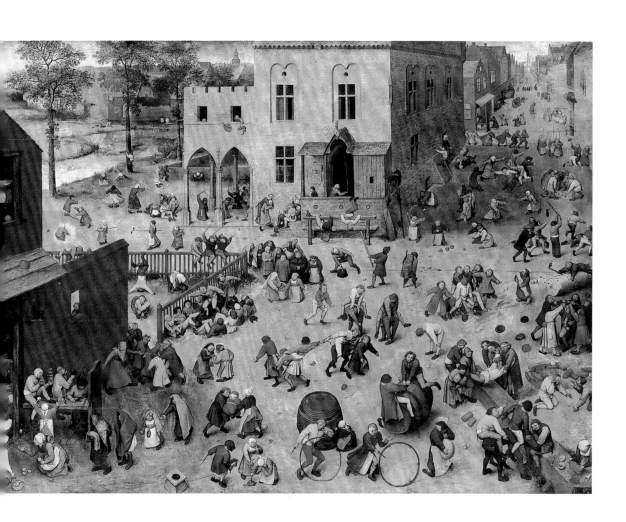

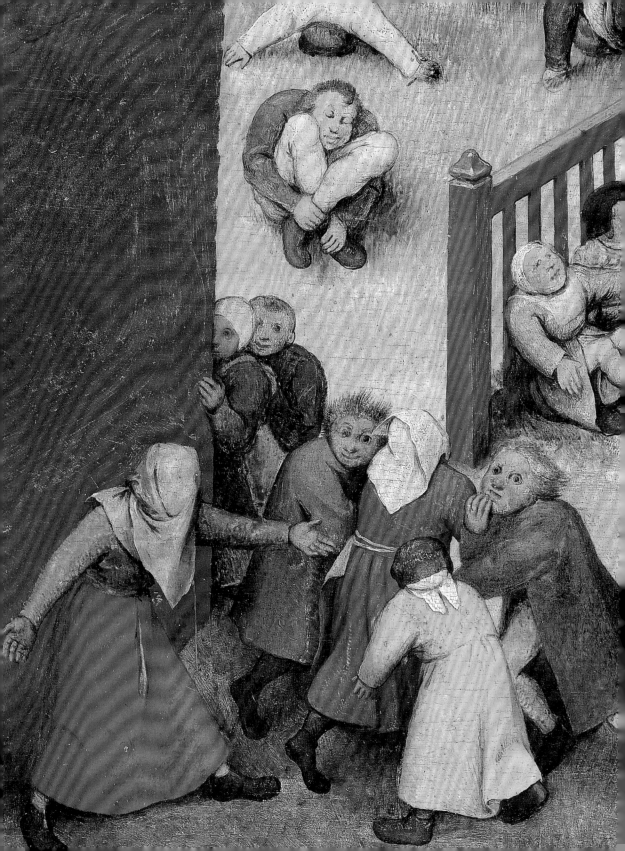

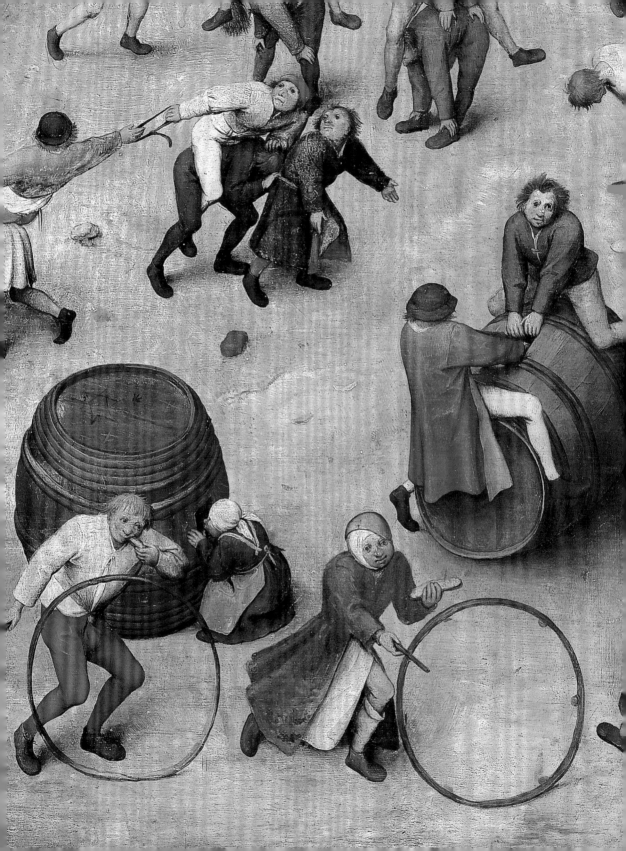

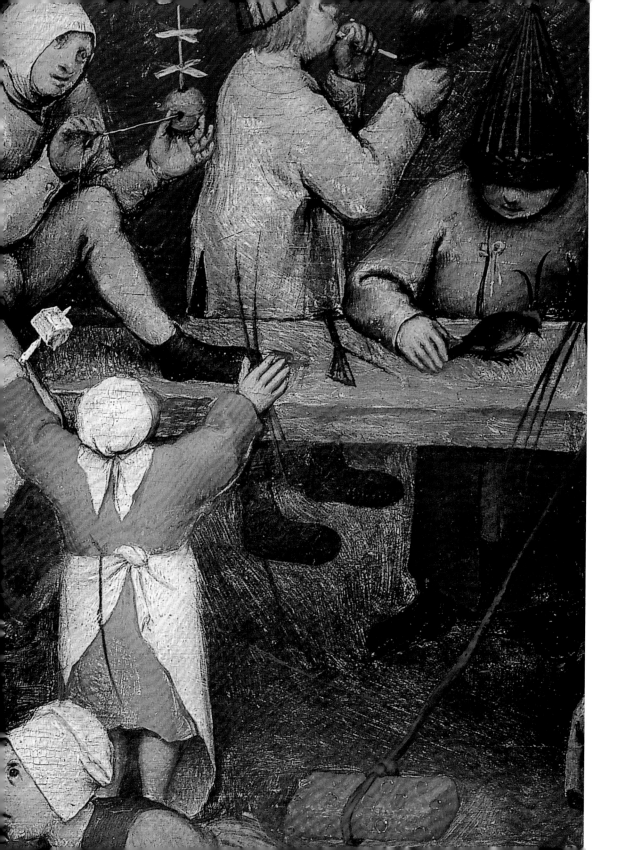

악녀 그리트 (미친 마르가리타)

반 만데르에 따르면 1604년 이 작품은 루돌프 2세의 컬렉션에 속해 있었다. 따라서 당연히 1600년 대의 프라하의 흐라드신 궁전의 재산 목록에 올라 있다. 그러나 1648년 스웨덴이 프라하 약탈 때 훔쳐간 뒤 1800년경이 되어서 스톡홀름에 다시 모습을 보였다. 그 후 1894년경 이 그림이 콜로니아 경매에 나오자 프리들랜더는 반 덴 베르그에게 이 작품을 구입하도록 조언했다고 한다.

그림의 서명은 사라졌고 날짜도 정확히 판독하기 어려운 상태이나 대략 1561년경 작품으로 추정한다. 이 그림은 설명하기 어렵다. 아마 브뢰헬의 그림 가운데 가장 기이한 작품일 것이다. 그림 속 모든 사람들과 괴수들, 사물들, 행위들이 쉽게 밝혀지지 않는 마법이나 연금술처럼 보인다.

주요 인물인 악녀 그리트는 그림의 중심에 놓여 있으며 지옥 입구를 향해 가고 있다. 그림 속 악녀 그리트의 이미지는 네덜란드의 민간 전설에 나오는 성녀 마르가리타를 변질시킨 것이다. 전설에 따르면 성녀 마르가리타는 악마를 이겼다고 한다. 악녀 그리트는 "세상에 존재하는 최고의 여인은 악마를 묶는 여인이다"라는 속담과 연관된다. 악녀 그리트는 한 손으로는 긴 칼을 들고, 다른 한 손으로는 여러 종류의 전리품을 안고 있다. 이는 아마도 악마를 물리칠 태세이거나 이미 다른 싸움에서 이겼음을 나타내는 것으로 보인다.

이 그림의 다른 주요 인물은 구체(球體)가 있는 배를 어깨에 멘 거인이다. 그는 숟가락으로 엉덩이에서 동전을 퍼내고 있다. 많은 비평가들은 이 거인을 악녀 그리트와 대치되는 인물로 해석한다. 악녀 그리트가 탐욕스럽게 모든 것을 담는 것과 반대로 이 거인은 무관심하게 돈을 군중에게 내버린다. 이는 돈이나 재물, 음식까지 쌓아 놓으려는 인간의 헛된 욕망에 대한 경고로 보인다. 그림 속의 돈과 재물, 음식은 브뢰헬 작품의 특징적인 테마를 재현한 것이다. 괴물의 이미지가 주는 상징적인 효과를 돋보이게 하고 그림 오른편의 화염을 표현하기 위해 브뢰헬은 보스풍의 색채를 사용했다. 그 결과 그림은 좀더 사실적이고 안정적으로 보인다

1561년경 | 목판에 유채 | 115×161cm | 메이어 반 덴 베르그 미술관 | 벨기에 안트베르펜 | 작품에 날짜의 일부만 남아 있는 상태임 "[...] MDLXI"

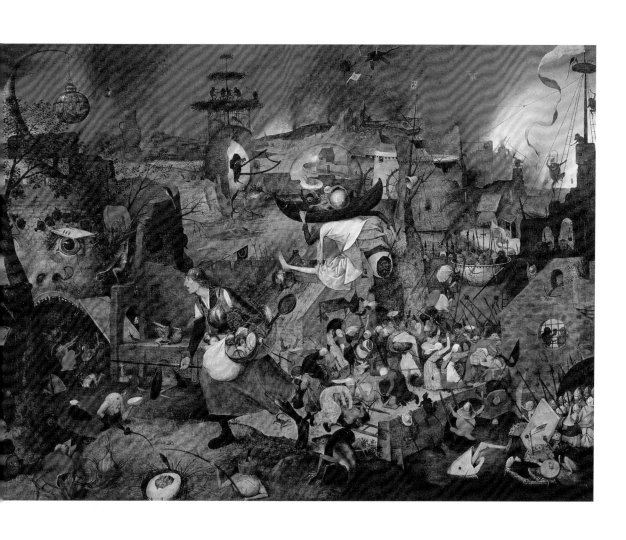

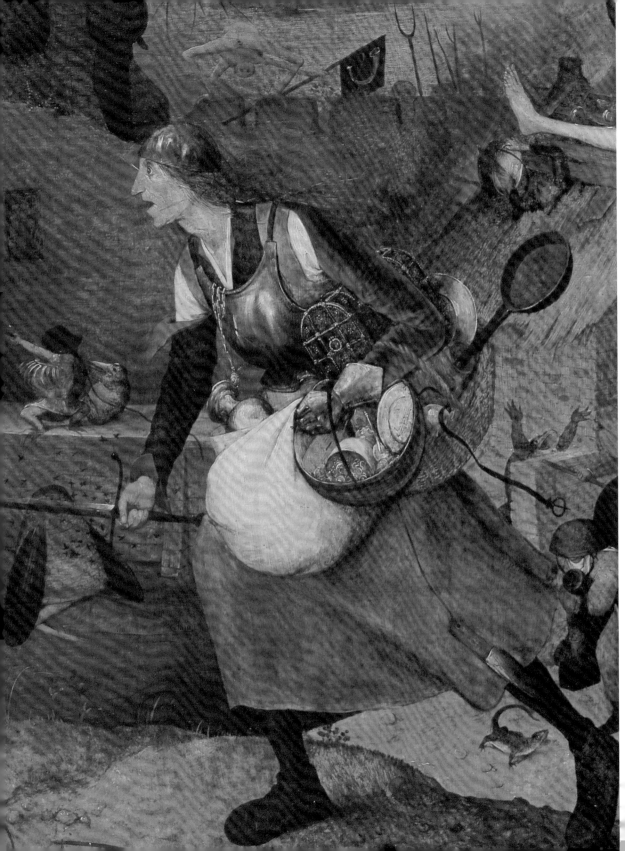

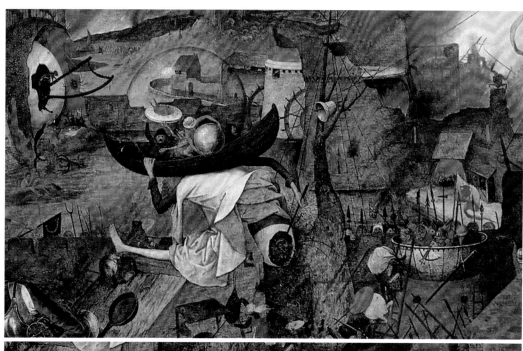

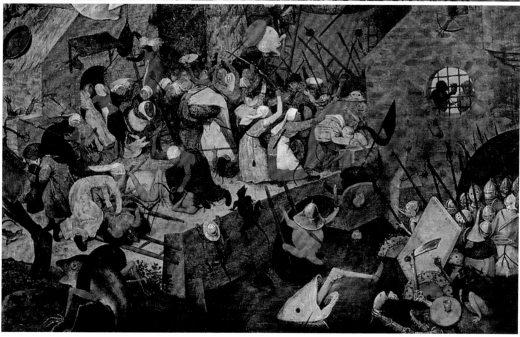

반역천사의 추락

이 그림은 스타파에츠 컬렉션에서 브뢰헬의 아들이자 '지옥의 브뢰헬'로 불린 소(小) 피테르 브뢰헬의 작품으로 분류되어 1846년 브뤼셀 왕립미술관으로 옮겨진다. 그러나 그 후 보스의 작품으로 간주되다가 우연히 액자 아래 숨겨져 있던 브뢰헬의 서명과 제작연도가 드러났다. 결국 〈악녀 그리트〉, 〈죽음의 승리〉 등과 마찬가지로 보스풍의 그림을 요구하는 구매자를 위해 브뢰헬이 그린 작품으로 인정되었다.

이 작품은 악마의 군대를 무찌르는 천사의 무리를 나타내고 있다. 천국에서 쫓겨난 천사들이 무시무시한 괴물로 변해 지옥으로 떨어진다. 그림 중앙에 금색 갑옷 차림의 성 미카엘은 요한 묵시록에 나오는 용을 물리친다. 용은 머리를 아래로 하고 꼬리를 하늘로 향한 채 뒤집혀 있다. 그림 윗부분에는 태양이 둥근 원반 모양으로 자리 잡고 있다. 천사들은 성 미카엘 주변에 날개 모양으로 무리지어 있다. 그 아래에 무장한 악마들이 가득 차 있으나 이들은 결국 신의 권능에 굴복하고 만다. 브뢰헬은 추락하는 반역천사들의 기괴한 모습을 보스풍으로 현실감 있게 그리고 있다. 악마들의 무리 속에 나비 날개를 한 괴물을 그림의 중앙에 배치함으로써 눈에 띄게 만든다. 마치 시선을 끄는 것조차 죄가 될 수 있음을 보여주려고 하는 것 같다. 그림에서 특히 주목되는 점은 다양한 색채의 사용이다. 이 플랑드르 화가는 천국과 지옥을 대비하기 위해 빛과 어둠이라는 전통적인 두 가지 요소를 능숙하게 다룬다. 나아가 같은 색을 다양하게 이용하는 능력을 보여주는데, 같은 색을 사용해 천사들은 옷의 정갈함을 돋보이게 하는 반면 악마들은 비늘이나 기괴한 모습을 더욱 두드러지게 한다.

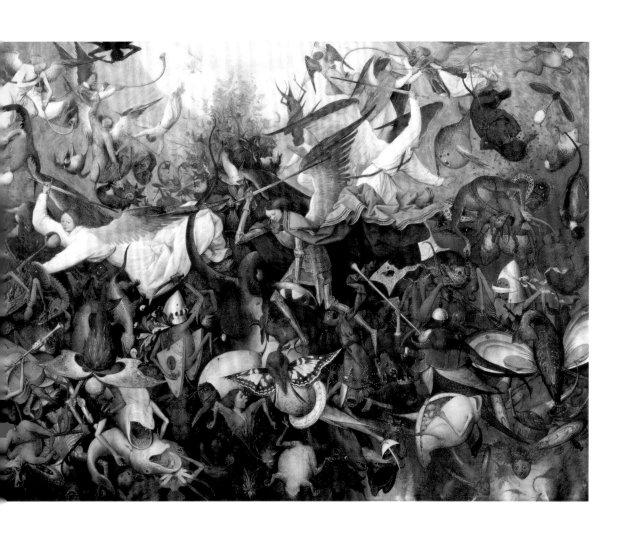

두 마리 원숭이

작은 공간을 나타내는 이 그림에서 두 마리의 원숭이가 안트베르펜 항구가 보이는 창의 난간 위에 쇠사슬로 묶여 있다. 왼쪽 원숭이는 정면 모습으로, 오른쪽 원숭이는 측면 모습으로 그려져 있다. 두 마리 원숭이가 묶인 쇠사슬을 매달고 있는 고리는 난간 한가운데 선명하게 박혀 있다. 오른쪽 원숭이 등 뒤에는 호두껍질이 여기저기 흩어져 있다.

이 그림은 여러 가지로 해석되어 왔다. 먼저, 개암나무 열매 한 개 때문에 재판관에게 간 사람의 어리석음을 조롱하는 플랑드르 속담을 그렸다는 설명이다. 반원형 난간의 구조와 쇠사슬은 감금 상태를 나타내고, 여기저기 흩어져 있는 호두 껍질은 감금의 이유를 나타낸다. 두 마리 원숭이들은 좋아하는 음식과 그들의 자유를 맞바꿔 버렸고, 한 순간의 즐거움 때문에 영원히 감금되었다는 것이다. 이처럼 이 그림은 죄지은 인간의 속박을 강조하는 그림으로 보기도 하고 어떤 이는 플랑드르 지방이 스페인의 지배에 속해 있는 것을 상징한다고 주장하기도 한다. 그러나 이러한 해석들에 대해 누구도 확실하게 증명하지는 못한다. 브뢰헬은 인간의 특징을 떠올리게 하는 원숭이의 이미지를 통해 슬픔을 자아내는 무엇인가를 표현하고 있다. 이 그림의 구성은 이후 브뢰헬 작품에서 인물을 크게 그리는 경향을 보인 첫 번째 징표로 볼 수 있다. 그림 왼쪽의 원숭이는 1500년경 뒤러의 판화 〈원숭이와 같이 있는 성모〉에서 명백히 재현되었다.

이 작품은 1668년 안트베르펜의 수집가 피테르 스테반스의 그림 목록에 처음 등재되었다. 그 후 1930년경 베를린 국립미술관이 파리에서 이를 사들였다.

1562년 | 목판에 유채 | 20×23cm | 베를린 국립미술관 | 독일 베를린 | 작품 왼쪽 하단에 서명과 날짜 있음 "BRVEGEL MDLXII"

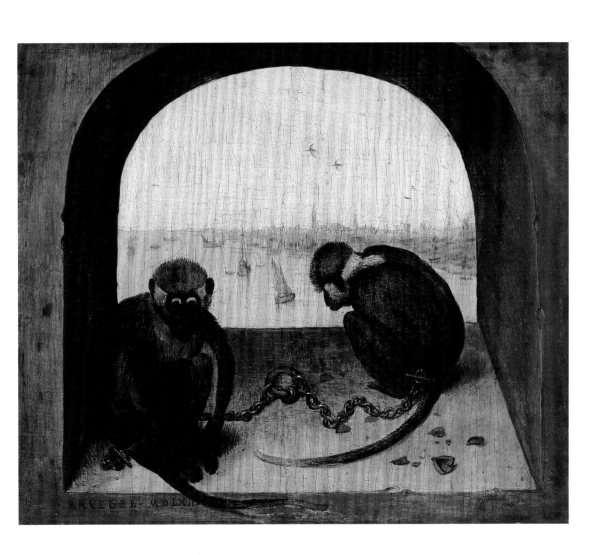

사울의 자살

1784년 미셸의 그림 목록에 등재된 이 작품에는 브뢰헬의 서명과 날짜 외에 성서 문구가 들어 있다.

브뢰헬은 종종 회화의 대상이 되어온 성서 구절들을 그림으로 표현했다. 사건은 대강 이렇다. 이스라엘 왕 사울이 길보아 산에서 팔레스타인 병사의 속임수로 싸움에서 패하자 부관에게 자신을 죽여주기를 요구한다. 하지만 부관이 그 요구를 거절하자 사울은 자신의 칼로 스스로 목을 찌른다. 그런데 이 자살 장면은 그림 대부분을 차지하는 격렬한 전투에 비해 그다지 눈에 띄지 않는 왼쪽 끝에 놓여 있다. 그림의 배경은 알프스 풍경을 연상시키고 브뢰헬의 이탈리아 여행을 떠올리게 한다. 단테의 연옥편(12곡 40행~42행)에 나오듯이 사울 왕과 니므롯 왕은 오만의 죄를 나타내는 인물들이다. 니므롯 왕은 이 그림이 만들어진 다음해인 1563년에 그린 〈바벨탑(大)〉에 등장한다. 브뢰헬은 인간의 죄를 표현하기 위해 그들을 선택한 것으로 보인다. 색채의 관점에서 보면 그림의 대부분을 차지하는 나무나 대지는 초록색으로, 병사들의 갑옷은 회색으로 처리되어 있다. 반면 땅 위를 적시는 사울 왕의 피와 몇몇 병사들의 망토, 부관이 입은 옷, 두 개의 깃발 등은 모두 붉은색으로 처리되어 눈에 띈다. 두 군대의 충돌 장면에서 보이는 세밀화 같은 섬세함은 브뢰헬이 나중에 자신의 장모가 된, 유명한 세밀화가인 마리아 베룬스트 베세머스로부터 영향을 받은 증거라고 비평가들은 지적한다.

1562년 | 목판에 유채 | 33.5×55cm | 미술사박물관 | 오스트리아 빈 | 왼쪽 하단에 문구 있음 "SAUL XXXI CAPIT BRVEGEL M.CCCCC.LXII"

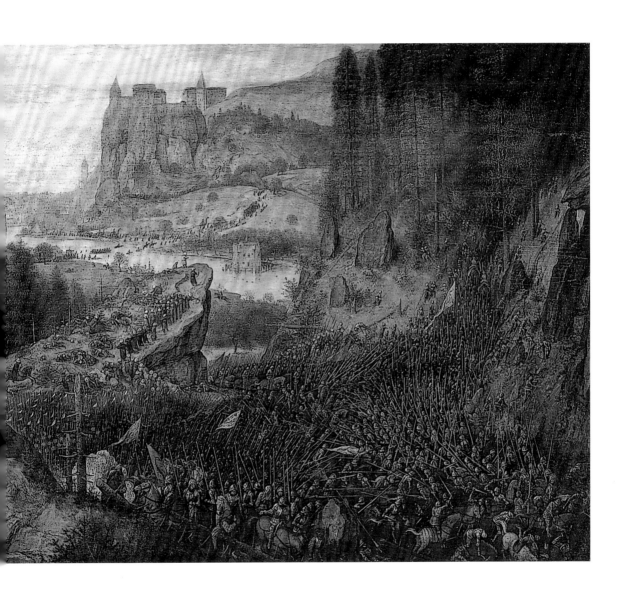

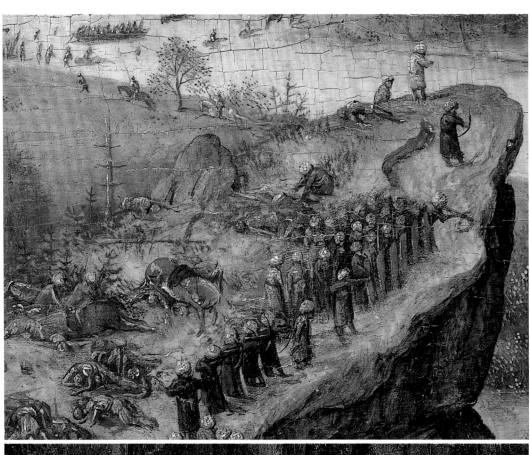

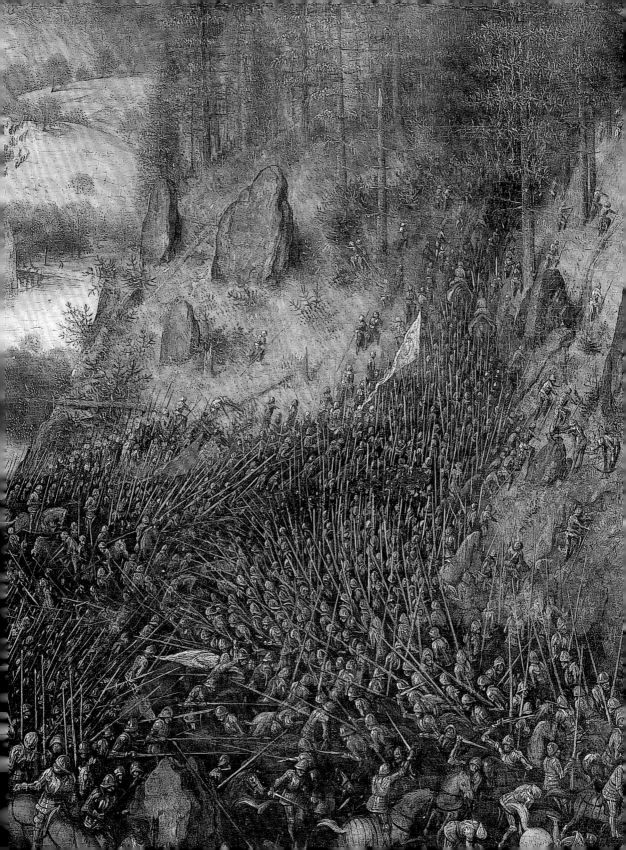

죽음의 승리

서명과 날짜가 없는 이 그림은 반 만데르에 의해 세상에 처음으로 알려진 것으로 추측된다. 반 만데르는 "이 그림에는 죽음에 대항하는 모든 수단들이 강구되어 있다"고 썼다. 이 그림은 1614년 안트베르펜의 필립스 반 발케니스의 그림 목록에 등재되었으며 그 후 1827년에 프라도 국립미술관이 사들였다.

〈악녀 그리트〉와 마찬가지로 이 그림도 배경에 높은 채도의 색이 사용되었다. 이러한 색은 황폐하고 생명이 없는 땅을 두드러지게 한다. 땅 위의 인간들은 여러 가지 혼란스런 정신 상태로 죽음에 직면해 있다. 인간들은 놀라거나 정신을 잃거나 그저 체념하거나 헛되이 저항하기도 한다. 전경의 왼쪽에는 해골인간이 왕에게 주어진 시간이 지나갔음을 알리는 모래시계를 보여준다. 그 옆 다른 해골인간은 고위 성직자의 모자를 쓴 채 볼썽사납게 추기경을 일으킨다. 전경 가운데 철사로 엮은 편물(編物)로 된 옷을 걸친 해골인간은 누워 있는 순례자의 목을 찌른다. 그 옆에는 병사가 죽어 간다. 전경 오른쪽에는 어릿광대가 카드 놀이판인 테이블 아래로 몸을 숨기려 하고 있고, 그 구석에는 음악에 빠진 두 연인이 그려져 있다. 이들은 죄와 욕망을 나타내는 것으로 해석된다. 중경 왼쪽에는 해골인간들이 해골을 가득 실은 죽음의 마차를 몰고 가고, 그 옆에는 해골인간들이 그물을 펼쳐 죽음으로부터 도망치는 인간들을 잡는다. 중경 가운데에는 해골인간이 말을 탄 채 죽음의 긴 낫을 휘두르고 있다. 그 오른쪽에는 수많은 해골인간들로 이루어진 죽음의 군대가 보인다. 멀리에서는 해골인간들이 종을 울린다. 배들이 침몰하고 고문용 바퀴가 여기저기 흩어져 있으며 화염과 검은 연기가 하늘로 치솟는다.

브뢰헬은 이 그림에서 두 개의 서로 다른 회화 전통을 결합한다. 하나는 팔레르모에 있는 스클라파니 궁의 프레스코화에 나타나 있는 것과 같은 이탈리아적 회화 전통으로 브뢰헬은 이탈리아 여행을 하면서 그곳을 방문한 것으로 보인다. 다른 하나는 '죽음의 춤'에 대한 북구의 회화 전통으로 도덕의 순수한 빛 속에서 악습과 죄를 재해석한다. 인간은 이러한 도덕적 빛을 피할 수 없으며, 악습과 죄에는 정당한 심판이 따른다.

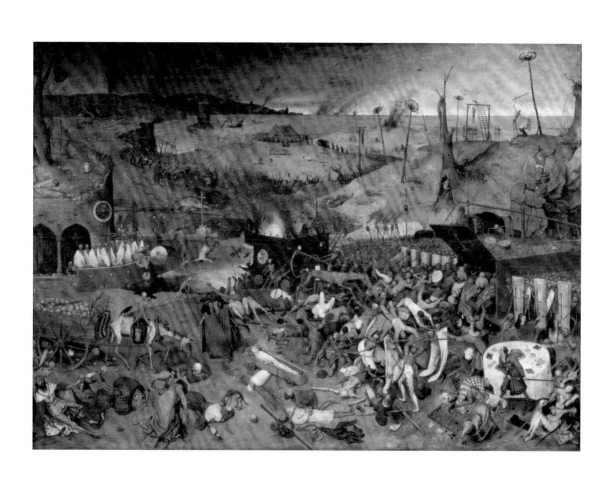

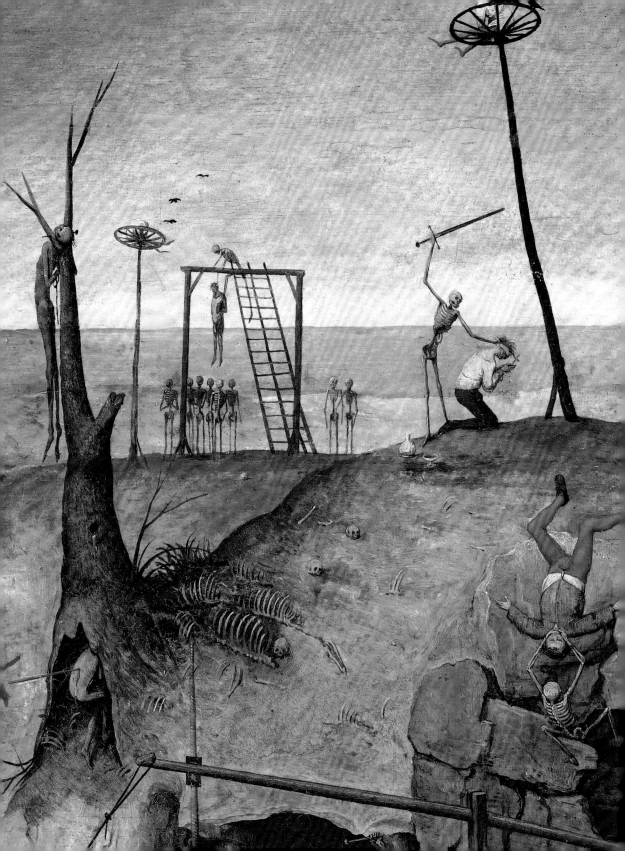

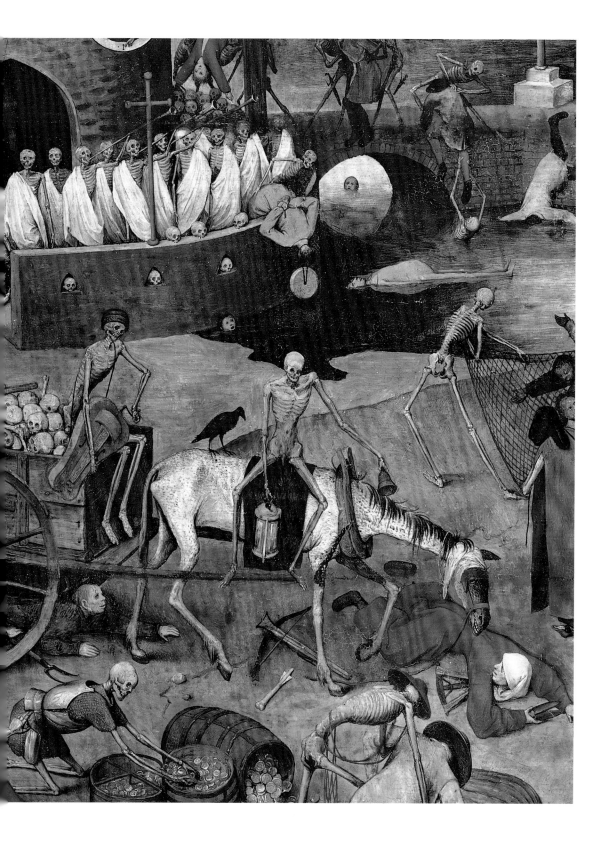

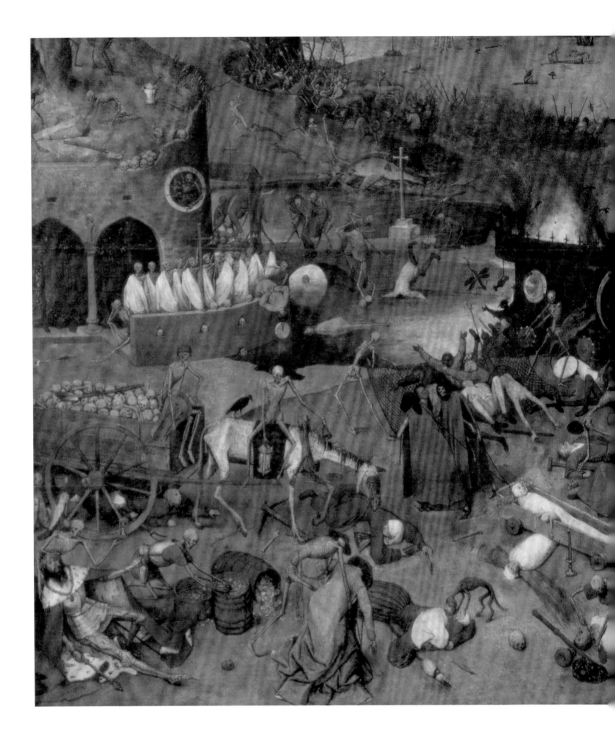

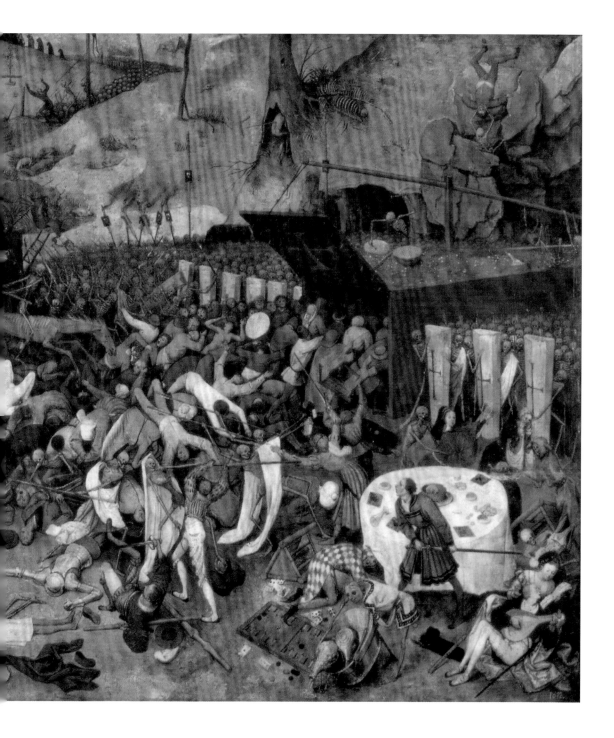

이집트로의 도피

이 작품은 정확하게 브장송의 그랑벨 추기경의 컬렉션에 속했던 유일한 브뤼헐 작품이다. 실제 1607년에 작성된 그의 재산 목록에 등재되었다가 그 후 1939년 런던 크리스티 경매에서 팔렸다.

비평가들은 브뤼헐이 이탈리아 여행을 하면서 이 그림을 구상한 것으로 추측한다. 브뤼헐은 1562년 세 개의 대작(〈반역천사의 추락〉, 〈두 마리 원숭이〉, 〈사울의 자살〉)을 그린 후 이 그림을 지배하는 풍경에 대한 연구로 돌아올 수 있었다. 여행하는 성(聖)가족은 그림 전경에 놓여 있다. 그림의 좌우 중심선에 위치한 성 요셉은 등을 보인 채 당나귀를 끌고 있고, 당나귀 등에는 예수를 안은 성모 마리아가 앉아 있다. 성모 마리아의 앉은 자세는 1566년 작품 〈베들레헴의 인구조사〉에서도 동일하게 나타난다. 그림의 오른쪽 아래 구석에는 거꾸로 뒤집혀 있는 신상(神像)의 이미지가 나타나 있다. 계시록에 따르면 이는 이교 신앙에 대한 그리스도의 승리를 상징한다. 이러한 이미지는 이집트 도피의 전통적인 모티브가 되어 왔다. 성가족의 배경에 광활한 풍경이 펼쳐진다. 브뤼헐은 예술 여정에 있어 소중한 기억으로 남은 알프스의 이미지를 자유롭게 끌어들인 것으로 보인다. 그림 오른쪽 끝없이 푸르게 이어지는 해안은 멀리 지평선까지 길게 늘어져 그림 왼쪽을 가득 채우는 육중한 바위 덩어리들과 균형을 이룬다. 그림에서 성가족의 움직임은 당나귀의 자세뿐만 아니라 좁은 오솔길에 당나귀를 힘들게 끌며 내려가는 성 요셉의 구부정한 몸에서도 느껴진다. 브뤼헐은 뛰어난 솜씨로 색채를 균형 있게 사용해 예수의 아버지인 성 요셉을 부각한다. 비록 어두운 색의 옷을 입었지만 그 형상은 저 멀리 곶(串) 위에서도 볼 수 있다. 브뤼헐은 성모 마리아의 붉은 망토가 더 눈에 띄도록 성모 마리아 뒤편에 수정처럼 맑은 물줄기를 그려 넣었다. 이집트로의 도피는 당시 플랑드르 풍경화에서 유행한 가장 흔한 주제 가운데 하나이다. 이 작품의 뛰어난 점은 인물들의 움직임을 통해 도피 여행의 어려움과 힘겨움을 나타내면서도 성가족의 평온함이 드러나게 묘사한 데에 있다.

1563년 목판에 유채 37×55.5cm 코톨드 대학미술관 영국 런던 서명과 날짜 있음 "BRVEGEL MDLXIII"

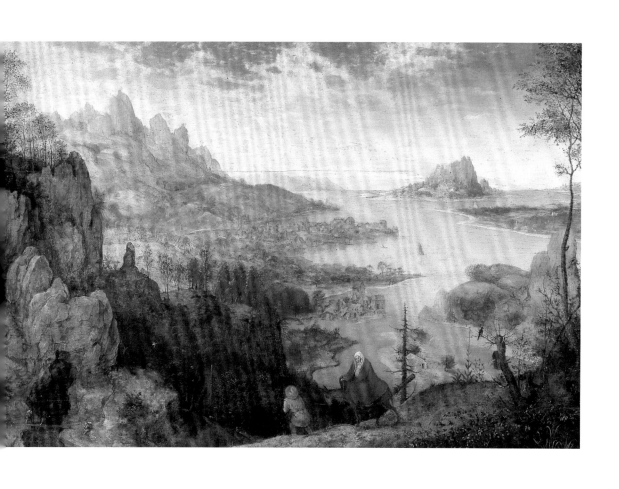

바벨탑(大)

이 작품은 안트베르펜의 은행가인 니콜라스 용헬링크의 컬렉션에 속해 있었다. 반 만데르는 이 그림이 황제 루돌프 2세에게 속한 것으로 기록했다. 1659년 합스부르크 왕가의 레오폴드 굴리엘모 대공의 갤러리에 전시되었고 1784년 미셸의 그림 목록에 실렸다.

거대한 탑은 붕괴된 콜로세움의 건축학적인 요소들을 되살리는 방식으로 세워지고 있다. 이탈리아 여행에서 콜로세움을 실제 보았든지 또는 판화를 통해 보았든지 간에 브뢰헬은 장엄한 탑으로 그림을 가득 채운다. 탑 왼쪽 앞에는 니므롯 왕과 그를 따르는 한 무리의 사람들이 그려져 있다. 건축가는 왕에게 무언가 설명을 하고 몇몇 석공들은 작업을 멈춘 채 왕에게 무릎을 꿇는다. 탑 뒤편에는 집과 성으로 이루어진 도시가 펼쳐지고 탑 오른쪽에는 활기차 보이는 항구가 있다. 탑의 난간에는 많은 사람들이 거대한 건축물을 완공시키기 위해 온 힘을 쏟고 있다. 탑이 완공되어 가는 단계들은 구분되어 있어서 왼쪽의 탑 정면은 이미 완성된 것으로 보이는 반면, 가운데 탑은 아직 형체가 드러나지 않은 암석 덩어리로 남아 있다. 그 주변에는 수많은 인부들이 정확한 형태로 건축물의 모양을 만들기 위해 끊임없이 움직인다. 브뢰헬은 그림에서 작은 톱니바퀴부터 거대한 기중기에 이르기까지 건설 도구들을 묘사함으로써 건축 분야에 대해서도 뛰어난 지식과 능력을 가지고 있음을 보여준다. 나아가 그림의 모든 요소들은 거대한 탑과 왜소한 인간 사이의 대립을 극적인 방법으로 표현하고 있다. 인간은 가능성이 없는 과업을 이루려 한다. 일꾼들의 일거수일투족을 감시하는 니므롯 왕은 바로 교만의 죄를 상징한다. 그림의 분위기는 불길한데 탑의 외부는 밝은 황색, 내부는 붉은 황토색을 띠며 도시와 하늘, 구름의 색채와 대립된다.

1563년 | 목판에 유채 | 114×155cm | 미술사박물관 | 오스트리아 빈 | 작품 왼쪽 하단에 서명과 날짜 있음 "BRVEGEL FE. M.CCCCC.LXIII"

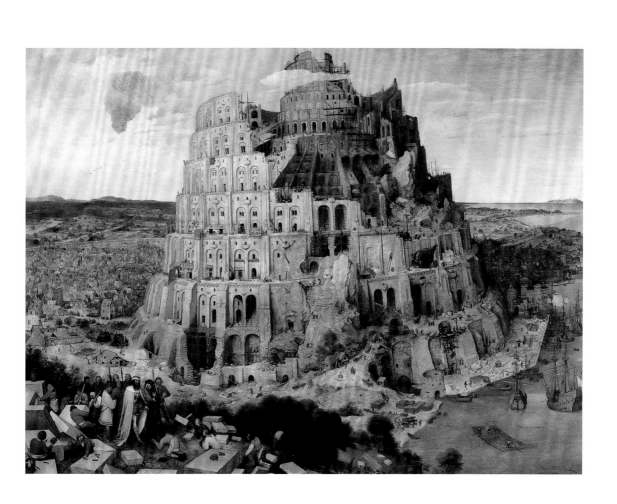

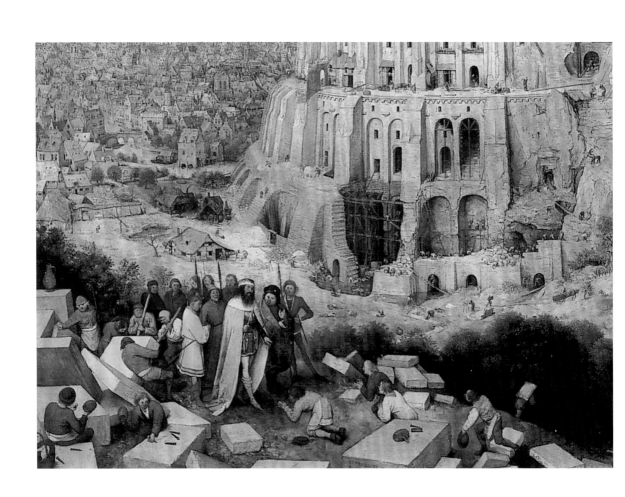

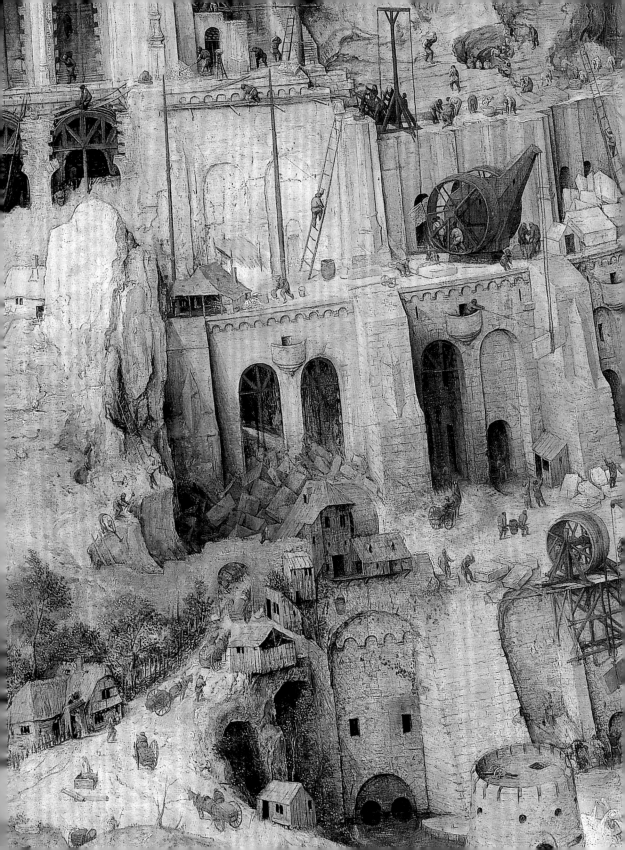

바벨탑(小)

1604년, 반 만데르에 따르면, 이 그림은 빈에 있는 바벨탑과 비교할 때 훨씬 작은 크기의 작품이다. 앞의 〈바벨탑(大)〉과는 대조적으로 서명이나 날짜가 없다. 그림 뒷면에 펠리페 5세의 아내 파르마의 엘리사벳 문장이 찍혀 있지만, 이 작품 역시 황제 루돌프 2세의 소유로 되어 있었고, 1958년 보이만스 반 뵈닝겐 미술관이 사들였다.

브뢰헬은 탑의 이미지가 빈의 바벨탑보다 더 위압적으로 보이도록 색채를 사용하고 구도를 잡았다. 시점은 탑과 더 가까워졌다. 전체적으로 어두운 색채를 보이며 하늘에는 불길해 보이는 구름이 걸려 있다. 분위기가 음침하고도 위협적이다. 니므롯 왕의 에피소드는 생략되었으며 그림에서 보여 주려는 것은 더 이상 탑을 완공하기 위한 노동이 아니라 탑이 가져다주는 혼란이다. 언어의 혼란으로 일꾼들 사이에 의사소통이 막혀 버린다. 순식간에 모든 것이 중단된다. 멘텔은 탑의 꼭대기를 '혼돈의 왕국'으로 불렀는데 그는 탑의 건축학적인 요소들 사이의 불화는 의사의 불통으로 야기된 혼란을 나타낸다고 해석한다. 이 작품은 〈바벨탑(大)〉과 비교할 때 최대한의 자유와 확신이 묻어 있는 그림이다. 특히 왼편의 풍경과 오른편 항구의 풍경 묘사가 돋보인다.

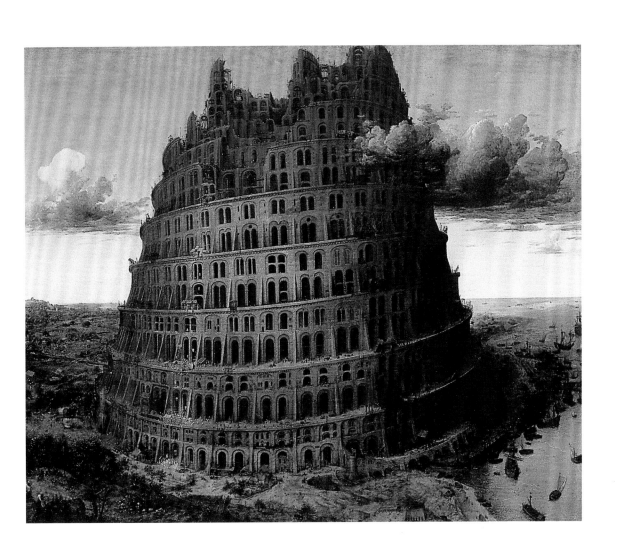

십자가를 진 그리스도

브뢰헬의 작품 가운데 크기가 가장 큰 작품이다. 이 작품에는 16세기 복장을 한 150명 이상의 등장인물들이 플랑드르적 풍광을 배경으로 배치되어 있다. 브뢰헬은 그림에 좀더 사실적이고도 깊은 메시지를 담고자 얀 반 에이크로부터 시작된 화풍인 성서적 테마를 현실화하는 전통을 부활시켰다.

전경 우측의 마리아와 마리아를 위로하는 경건한 분위기의 여인들, 그리고 성 요한 일행들은 그림의 중심에서 멀리 떨어져 있다. 이들이 입고 있는 의복과 이들이 있는 공간은 골고다 언덕으로 향하는 군중으로부터 이들을 다른 세상에 고립시키고 있다. 그림 왼쪽 중경에는 키레네 출신의 시몬을 둘러싸거나 지켜보는 사람들이 눈에 띈다. 병사들은 예수가 진 십자가를 대신 지도록 시몬을 잡아가려 하고 시몬의 아내는 남편을 한사코 놓지 않으며 남편으로부터 병사들을 떼어 내려고 저항한다.

그림 중앙 최대한 축소된 공간에는 예수가 군중의 무관심 속에 십자가의 무게에 눌려 쓰러져 있다. 오른쪽 수레 위에는 두 명의 도둑이 실려 있으며 두 명의 신부로부터 위로를 받는다. 이들은 모두 오른쪽 언덕 위 십자가로 향하고 있다. 그림의 왼쪽에는 풍차가 얹혀 있는 높게 솟은 큰 바위가 보이며 그 뒤로 예루살렘 시가지가 펼쳐져 있다. 큰 고문바퀴가 끼워져 있는 나무 아래에 흰 옷을 입은 남자가 있다. 이 남자는 놀란 표정으로 예수의 수난 장면을 주의 깊게 지켜본다. 비평가들은 이 남자가 브뢰헬 자신을 그려 놓은 것으로 분석한다. 이 그림은 군중으로부터 버림받은 예수, 예수가 십자가를 지고 골고다 언덕을 오르는 순간, 이를 지켜보면서 침통해 하는 성모 마리아, 성모 마리아 옆에서 기도하거나 울고 있는 신앙 깊은 여인들, 그리스도의 부활에 대한 예언 등 여러 가지를 담고 있나 이미는 분명하다. 무관심과 냉담은 인간 영혼을 잠시해 인간의 고통과 고난에 대해 눈을 감게 할 뿐 아니라 이성이 흐려진 방관자로 남겨 그리스도 수난의 의미조차 이해하지 못하게 한다는 것이다.

이 작품은 1566년 안트베르펜의 니콜라스 용헬링크의 컬렉션에 나왔다. 반 만데르는 그 뒤 루돌프 2세의 컬렉션에 속했던 것으로 기록한다. 1809년에 나폴레옹의 전리품이 되었으며 1815년까지 파리에 남아 있었다.

1564년 | 목판에 유채 | 124×170cm | 미술사박물관 | 오스트리아 빈 | 작품 오른쪽 하단에 서명과 날짜 있음 "BRVEGEL MD. LXIIII"

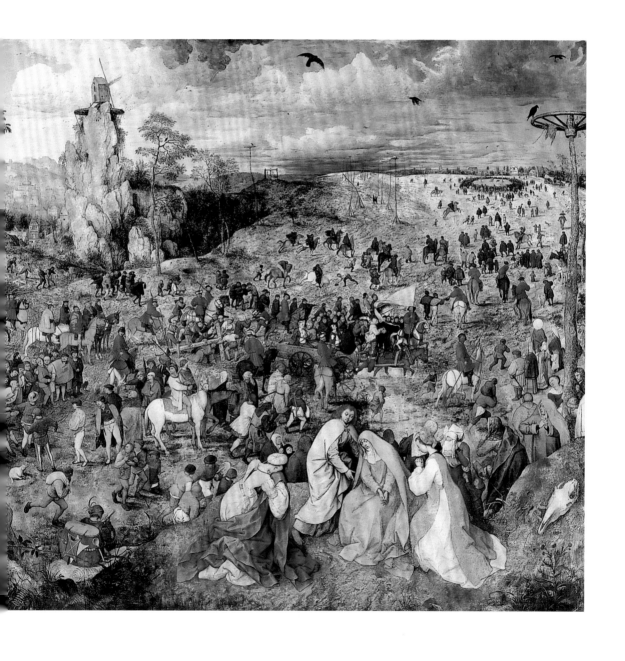

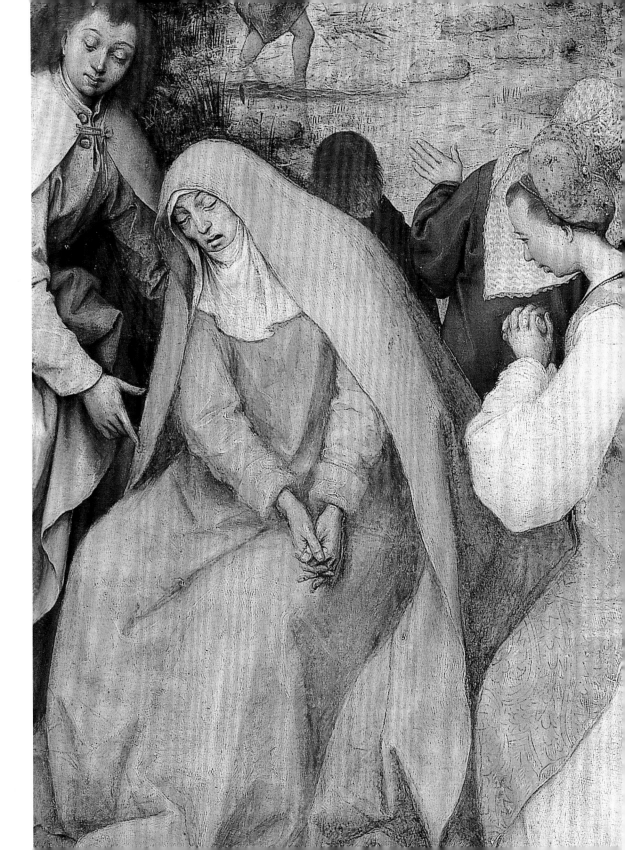

동방박사의 경배

합스부르크 왕가의 에른스트 대공이 1594년경 구입한 것으로 보이는 이 작품은 1619년에 합스부르크 왕가의 재산 목록에 올라 있었다. 그 후 1900년 빈의 조지 로스 소유가 되었으며 1921년에 런던의 국립미술관이 구입했다.

이 작품은 두 가지 특징을 가진다. 첫째, 처음부터 제단의 성화로 제작되었기 때문에 수직 형태로 그려진 브뢰헬의 작품 가운데 유일하게 남아 있는 그림이다. 둘째, 인물들이 그림의 공간 대부분을 차지하는 브뢰헬의 몇 안되는 작품 중 하나이다. 이 작품은 이탈리아 화가들의 그림 속 모델들을 재현한 것으로 여겨지기도 한다. 특히 아기 예수의 형상은 부르게에 있는 미켈란젤로의 조각 〈성모자〉(1503~4년)로부터 영향을 받은 것으로 추정된다. 그러나 미켈란젤로의 〈성모자〉 속 아기 예수는 서있지만 이 그림의 아기 예수는 앉아 있다. 손과 머리의 위치가 닮았지만 이는 당시 이탈리아의 다른 작품에서도 자주 보이는 자세이다. 따라서 브뢰헬이 하나의 작품으로부터 아기 예수의 모델을 가져온 것으로 보기는 어렵고, 브뢰헬이 다양한 전통 회화들로부터 여러 요소들을 끌어내 이 작품에서 조화롭게 결합한 것으로 볼 수 있다. 그림에 묘사된 얼굴은 브뢰헬의 다른 작품에서도 나타나는 농부의 전형적인 표정이다. 어리둥절하고 굼뜨고 촌스럽고 풍자적인 표정들 말이다. 이러한 표정은 이들이 깍듯이 경의를 표해야 하는 어떤 엄숙한 사건 앞에 자신들이 서있다는 것을 알게 되면서 교차되어 나타난다. 한편 그림에는 성 요셉에게 무언가를 귀띔하는 한 남자가 있다. 이 인물은 남편인 늙은 성 요셉에게 성모 마리아의 순결에 대한 의혹을 속삭이는 것처럼 보인다. 스테초우는 브뢰헬이 이 인물을 통해 인간이 가진 죄의 원초성을 나타낸 것으로 해석한다. 브뢰헬의 뛰어난 색채 감각은 진한 빨강색, 분홍색, 녹색, 검정색, 회색, 밤색 등을 조화롭고 균형 있게 사용하는 능력으로 다시 한 번 빛난다. 푸른색은 성모의 옷에만 사용되었다.

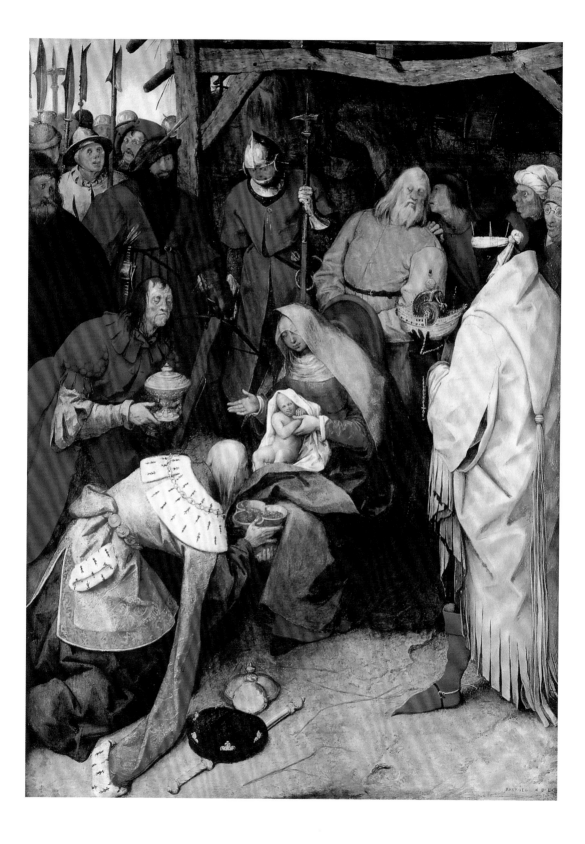

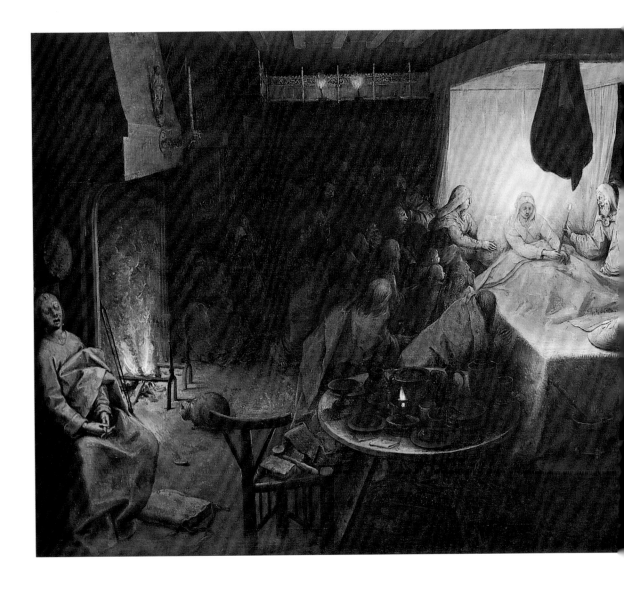

성모의 죽음

〈간음한 여인과 그리스도〉와 함께 그리자이유 기법으로 그린 두 개의 작품 가운데 하나인 이 그림은 브뢰헬이 친구인 지리학자 아브라함 오르텔리우스를 위해 그린 것으로 추정된다. 오르텔리우스는 다른 사람들에게 나눠주고자 필립 갈레에게 이 작품의 판화 제작을 의뢰하기도 했다. 1600년경 루벤스가 사후 남긴 재산 목록에 올랐으나 1931년에야 미술 비평가들의 눈에 띄었다.

그림 왼쪽 벽난로 가까이 의자에 앉은 채 잠들어 있는 인물은 사도 요한으로 여겨진다. 그 반대편인 오른쪽 침대 위에는 앉은 채 죽어가는 성모 마리아의 모습이 그려져 있다. 성모 마리아의 죽음을 그린 전통적인 그림과는 매우 이례적으로 성모 마리아를 둘러싼 사람들의 얼굴에는 고통스러운 표정이 드러나 있다. 가운데 전경에는 그릇들로 가득한 식탁이 놓여 있다. 전체적으로 매우 어두운 편이나 그림 여러 곳에 배치된 촛불, 등잔불, 장작불 등의 불빛과 죽어가는 성모 마리아 주변에서 뿜어져 나오는 빛 등이 만드는 음영으로 인해 사물들이 부각된다. 이 같은 빛의 효과는 매우 독창적인 것이며, 브뢰헬이 뛰어난 창의력과 관찰력을 지니고 있음을 드러낸다. 또한 이러한 빛의 독특한 사용은 이후 빛의 효과를 이용한 카라바조와 렘브란트의 작품들을 예고한다. 비평가들은 그림의 구도, 어둠과 빛의 배치로 미루어 이 그림이 잠든 사도 요한의 꿈에 나타난 광경을 그대로 그려냈음을 암시한다고 분석하기도 한다.

유아 학살

서명이나 날짜가 없는 이 그림은 빈에 보관된 〈유아 학살〉의 다른 판이다. 이 두 개의 그림은 수많은 논란의 대상이 되어 왔다. 처음에 대부분의 사람들은 햄프턴 궁전에 있는 이 그림이 모작일 가능성이 있다고 보았다. 그러나 그로스만이 방사선 검사를 통해 브뢰헬의 서명을 확인한 결과 이 그림이 빈의 그림보다 더 뛰어나고 오히려 빈에 있는 판이 모작일 것이라는 비평가들의 견해가 확고히 받아들여지게 되었다.

17세기에 이 그림은 여러 번 덧칠되고 수정되었다. 아이들의 모습은 지워지거나 병사들의 약탈에 의해 땅바닥에 내던져지는 자루로 바뀌었다. 그에 따라 그림의 내용도 단순한 약탈로 변형돼 축소되었다. 작품의 보관상태도 좋지 않고 오래되어 그림 칠이 조금밖에 남지 않았으며 복원작업으로 원래의 느낌이 많이 사라져 오직 몇 군데에서만 브뢰헬의 손길을 느낄 수 있을 뿐인데, 작품 전반에 나타나는 둥근 얼굴과 말을 타고 있는 전령의 모습 등이 그것이다.

이 그림에는 아이들을 삭제한 것 외에 빈에 있는 판과는 또 다른 부분이 존재한다. 그림 중앙 기사단 우두머리의 얼굴이 투구의 낯 가리개로 가려져 누구인지 알 수 없다는 점이다. 이와 달리 미술사박물관의 모작에 그려져 있는 회색 수염으로 덮인 그 얼굴은 당시 네덜란드를 침략한 스페인의 알바 공작을 연상시킨다. 또한 스페인 군대가 네덜란드를 기습적으로 침략한 것에 지칭하는 정치적 논쟁을 떠올리게 한다. 그러나 이러한 해석들은 작품이 제작된 시기와 맞지 않아 의문이 제기되기도 한다. 알바 공작의 침입은 1567년에 있었기 때문이다. 그러나 어쨌든 그림의 비극적 내용은 여전히 남아 있다. 군인들에게 짓밟힌 플랑드르 마을의 모습을 보여 주기 때문이다. 이 두 가지 판에서 나타나는 특이한 차이점 및 그림의 수정은 당시에는 드러낼 수 없었던 정치적인 상황을 암시한다.

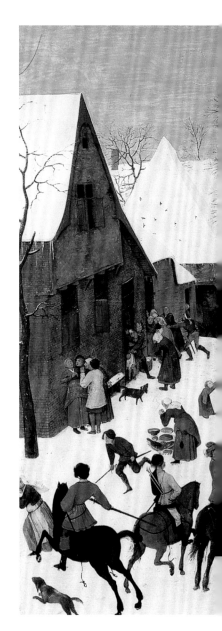

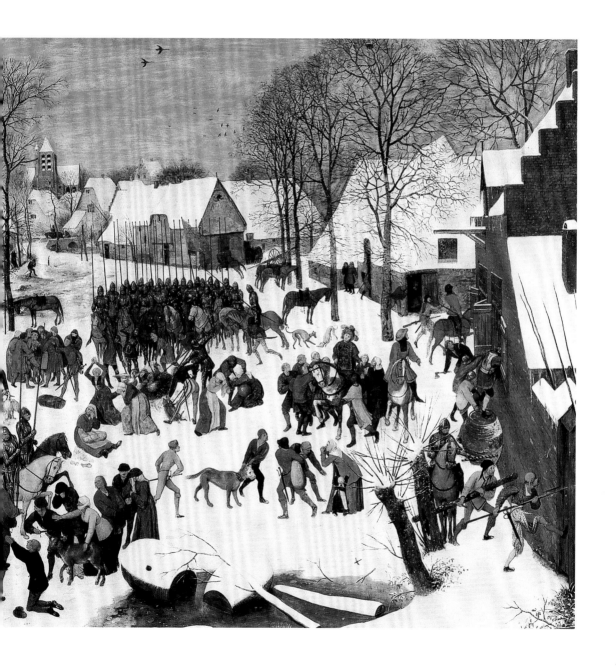

간음한 여인과 그리스도

이 작품은 〈성모의 죽음〉과 같이 브뢰헬이 자신의 만족을 위해 그린 것으로 보인다. 실제 이 그림은 브뢰헬 가족 소유로 남아 있다가 둘째 아들 대(大) 얀 브뢰헬이 밀라노의 대주교에게 유증(遺贈)했다. 하지만 그 후 얀 브뢰헬의 아들 소(小) 얀 브뢰헬이 그림을 되찾았다. 그 후 18세기에는 영국 귀족들의 소유로 넘어가 사람들의 눈에서 오랫동안 사라졌다가 1952년 세일런 백작이 런던에서 이 그림을 발견하고 사들였다.

그림에 묘사된 장면은 요한복음(8장 3절~11절)에서 따온 것이다. 율법학자들과 바리사이파 사람들은 예수를 시험하기 위해 간음한 여인을 성전으로 데려간다. 율법학자와 바리사이파 사람들은 예수에게 모세 율법에 의하면 돌로 쳐 죽이도록 되어 있는 여인에게 어떤 심판을 내려야 하는지 묻는다. 그림 속의 예수는 땅에 무릎을 꿇고 성전 바닥에 플랑드르 문자로 다음과 같이 적는다. "너희 가운데 누구든지 죄 없는 자가 먼저 저 여인을 돌로 쳐라."

1565년에 제작된 이 그림은 브뢰헬 작품 가운데서도 〈성모의 죽음〉과 더불어 그리자이유 기법으로 그려진 희귀한 작품이다. 이 두 작품은 최소한의 풍경조차 없다. 이 그림에서 화가의 관심은 배경을 벽처럼 둘러싼 인물들의 묘사에만 놓여 있다. 이처럼 인물 묘사에 집중하는 그림으로는 1564년 작품인 〈동방박사의 경배〉, 같은 해 작품으로 추정되는 〈성모의 죽음〉, 그리고 1565년의 이 작품이 있다. 그림 전경에는 한쪽 무릎을 꿇은 그리스도가 그려져 있다. 가운데는 그리스도의 심판을 기다리며 그 옆에 서서 그리스도를 내려다 보는 여인의 모습이 그려져 있다. 그리스도와 간음한 여인, 율법학자들과 바리사이파 사람들은 뛰어난 명암 효과로 구경꾼들과 구분된다.

그로스만은 이 작품이 라파엘로의 태피스트리 카툰 〈사도행전〉의 영향을 받은 것으로 본다. 〈사도행전〉 카툰은 지금은 런던의 빅토리아 앨버트 미술관에 있지만 당시에는 브뤼셀에 있었다.

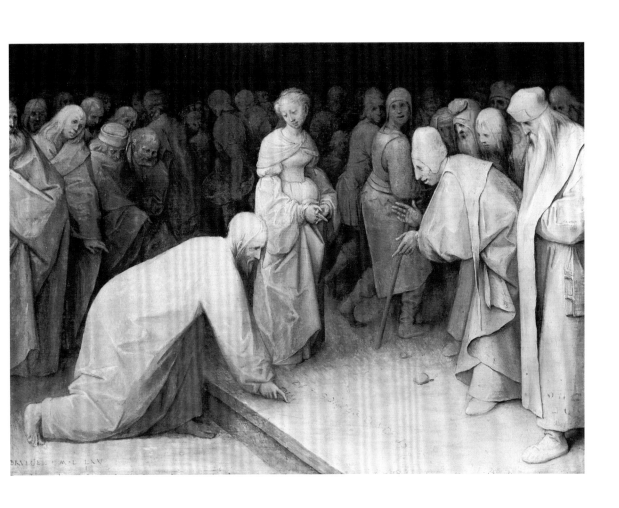

어두운 날

이 작품은 여섯 개로 추정되는 월별 노동 연작 가운데 하나이다. 원래 니콜라스 용헬링크의 소유였다가 1566년 안트베르펜 시(市)에 양도되었다. 1594년 안트베르펜은 이 그림을 합스부르크 왕가의 에른스트 대공에게 바쳤다.

이 그림은 한 해의 첫 번째 절기를 배경으로 한다. 해가 아직 짧은 겨울 끝의 저녁 무렵, 마을 부근에 농부들의 모습이 보인다. 그림 오른쪽 전경에는 붉은 바지와 푸른 윗도리를 입은 한 농부가 선 채로 나뭇가지를 베고 있고, 그 등 뒤로는 두 명의 여인이 떨어진 나뭇가지들을 묶고 있다. 오른쪽 아래에는 세 명의 인물들이 모여 있는데 이들의 모습에서 사육제 주간임을 알 수 있다. 남자아이는 사육제에 쓰는 종이 왕관을 머리에 쓴 채 일 년 가운데 해가 짧은 날임을 암시하는 각등(角燈)을 들고 있고, 두 남자 가운데 한 명은 사육제 음식인 웨이퍼(살짝 구운 양과자의 일종, 로마 가톨릭 교회의 성체용 빵)를 먹고 있다. 그 뒤로 밀 짚단을 고르는 농부와 지붕을 고치는 사람이 보인다. 그림 왼쪽 아래에는 한 여자가 남자의 손을 끌어당겨 "성하(星下)"라는 간판의 선술집으로 향한다. 이 선술집 입구에는 악사가, 그 오른쪽 옆에는 이미 술에 취한 듯한 농부가 보인다. 지붕을 고치는 남자와 밀을 채집하는 남자도 그려져 있다. 마을 뒤편으로 광활한 풍경이 펼쳐진다. 막 태풍이 지나간 듯 아직 배들이 파도에 흔들거린다. 하늘을 메운 구름은 저녁 햇빛에 밝은 색깔을 띤다. 숲, 대지, 마을은 따뜻한 색채로 그려져 있으나, 대조적으로 구름이 잔뜩 낀 하늘, 태풍이 지나간 바다, 멀리 눈 녹는 산봉우리들은 차가운 색채로 그려져 있다. 그림 왼쪽 높은 산봉우리를 덮고 있는 눈의 흰색과 그림 오른쪽 다락방 벽의 생기 넘치는 흰색은 서로 균형을 이룬다. 이러한 색들이 모여 믿기 어려울 정도로 매혹적인 색채 효과를 낳고 있다.

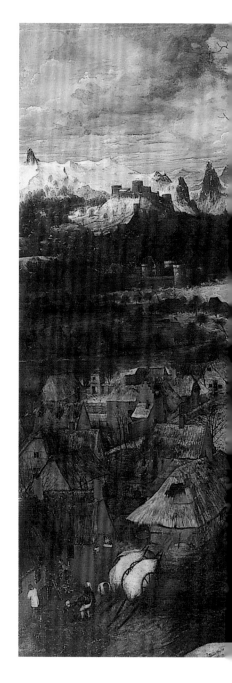

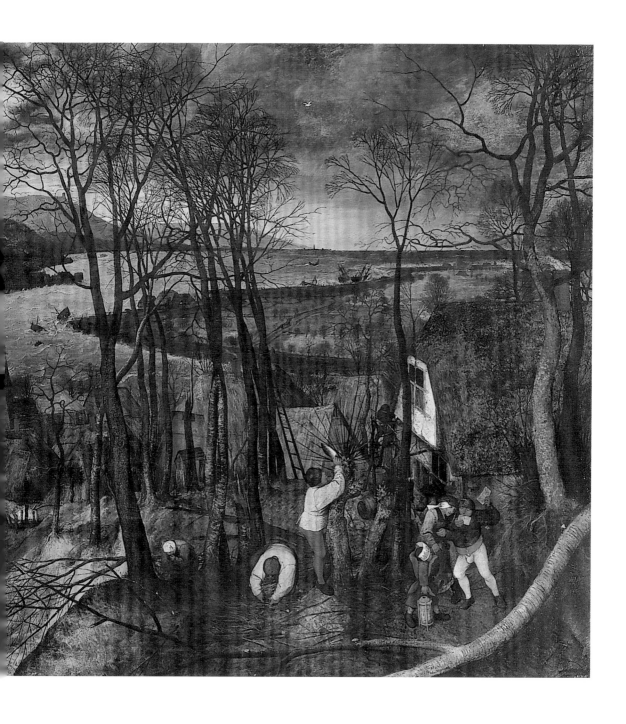

건초 수확

이 작품은 월별 노동 연작 가운데 유일하게 브뢰헬의 서명이나 날짜가 없다. 왼쪽 하단에 거짓 서명이 있었으나 1931년경 삭제된 것으로 알려져 있다.

생기 넘치는 색채의 다소 밝은 풍광 속에 농부들은 초여름 절기에 맞게 건초를 모으는 일을 하고 있다. 그림 전경에 한 농부가 앉아 긴 낫을 간다. 소녀 세 명이 각각 하나씩 건초 갈퀴를 어깨에 걸친 채 그 농부 쪽으로 걸어간다. 반면 그림 오른쪽에는 다섯 명의 사람들이 각각 딸기와 체리가 가득 담겨진 바구니를 머리에 인 모습과 한 촌부가 말 등 위에 앉은 모습이 그려져 있다. 이들은 길가에 세워진 작은 성모 마리아 성상을 막 지나 마을 쪽으로 가고 있다. 그림 중경에는 여러 명의 사람들이 건초를 자르고 모아서 옮긴다. 그 뒤로 언덕과 집들, 왼편의 거대한 암산과 오른편의 긴 강이 배경으로 펼쳐진다. 그림은 암청색 산과 짙은 녹색 산에서부터 녹황색 산에 이르기까지 다양한 색조의 풍경을 선사한다.

농민들의 모습은 그들을 둘러싼 자연과 조화를 이룬다. 바쁘게 움직이며 일하는 농민들의 표정은 뚜렷하게 보이지는 않는다. 다만 그림 전경 가운데 활기차게 걸어가는 세 명의 소녀들의 얼굴이 눈에 띈다. 이들 가운데 한 명은 측면 모습이, 다른 한 명은 관찰자인 화가 자신을 쳐다보는 듯한 정면 모습이, 마지막 한 명은 자기 앞을 바라보는 비스듬한 얼굴 모습이 그려져 있다. 소녀들의 얼굴은 브뢰헬의 다른 작품들에 등장하는 인물들의 볼품없는 표정과는 달리 매우 자연스런 표정을 하고 있다. 브뢰헬은 아마 이 그림에서 나태하지도 않으며, 수확 없는 노동에 매달려 있지도 않은 자유로운 사람들을 그리려고 한 것 같다. 그림에서 이들은 비로소 자신들의 방식으로 일을 하는 데 만족스러워 하는 것으로 보인다.

이 그림은 1659년부터 18세기까지 합스부르크 왕가의 컬렉션에 속해 있었다. 그 뒤 에스테르하지에서 태어난 레오폴딘 그라살코비치 공주의 컬렉션에 들어갔다가 1864년 보헤미아의 로브코비츠 왕자의 소유가 되었다.

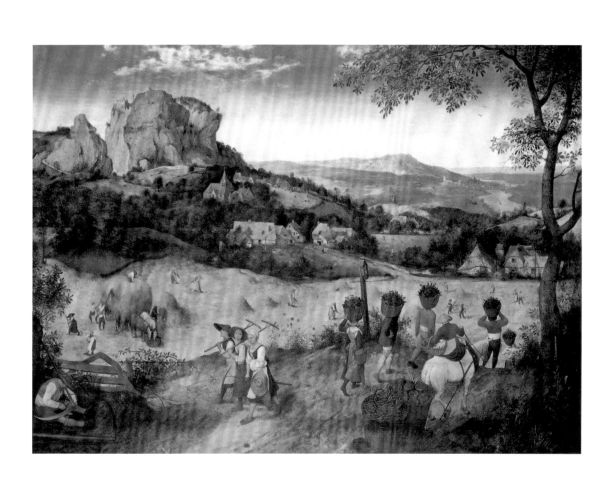

곡물 수확

월별 노동 연작 중 세 번째 작품이다. 1594년 안트베르펜 시는 1592년부터 네덜란드 총독으로 있는 합스부르크 왕가의 에른스트 대공에게 이 작품을 바쳤다. 그리고 1809년 나폴레옹에 의해 빈에 있는 브뢰헬의 다른 작품들과 함께 전리품으로 파리로 옮겨졌다. 1910년 브뤼셀의 켈스는 빈에 이 작품이 다시 나타나자 프랑스인 장 두세로부터 이 작품을 구입했다. 그로부터 2년 후 브뢰헬의 아들인 얀의 작품으로 오인된 채 현재 장소인 뉴욕으로 팔렸다.

이 그림은 한 여름 어느 날 한쪽에서는 일하고 다른 한쪽에서는 쉬고 있는 농부들을 담았다. 무엇보다 두드러진 색채는 밀의 노란색이다. 왼쪽 전경에는 이미 약간 지친 듯한 두 명의 농부가 힘들게 밀을 베고, 그 옆에 어깨가 처진 농부가 밀밭 사잇길을 빠져나와 그림 오른쪽 배나무를 향해 간다. 배나무 그늘 아래에는 한 무리의 농부들과 아낙네들이 함께 먹거나 마시며 쉬고 있다. 한 남자는 아예 배나무 둥치에 머리를 눕히고 잠을 잔다. 배나무 오른쪽 밀밭에는 아직 두 명의 아낙네가 몸을 숙여 밀단을 묶고 있다. 밀밭 뒤로는 푸른 지붕의 교회가 보인다.

밀밭 너머 멀리 마을 앞에는 여러 명의 농부들이 바삐 움직인다. 왼쪽 멀리 교회와 푸른 목초지와 언덕 위로 펼쳐지는 밀밭이 보인다. 원경의 물 색깔은 하늘의 색깔과 뒤섞여 맞닿아 있다. 하늘은 무더운 여름의 수증기 속에 가라앉은 듯이 이어진다. 가장 생동감 있게 채색된 부분은 나무 아래 쉬고 있는 농부들을 묘사한 부분이다. 음식을 먹는 치소한의 행위 이외는 거의 움직임이 없는 장면을 담았다. 왼쪽 밀밭에서 일에 열중하고 있는 농부들은 단조롭고 안정적인 색채를 이용해 표현하고 있다.

브뢰헬은 이 여름의 테마를 1568년 드로잉 〈여름〉(함부르크 미술관)에서 재현한다. 하지만 드로잉 작품에는 풍경보다 사람들이 지배적이다. 비평가들은 그림 속 농부가 다리를 뻗고 자는 모습이 2년 뒤인 1567년의 〈음식의 천국〉에 그려진 인물들과 흡사한 점을 지적한다.

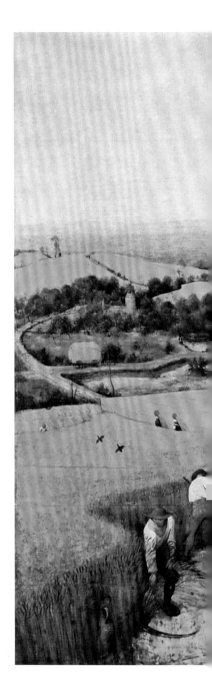

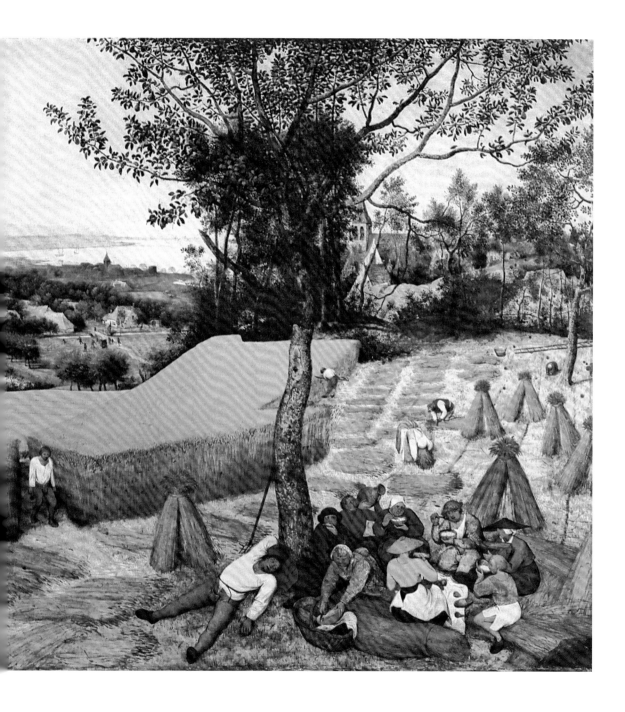

소 떼의 귀환

이 작품은 월별 노동 연작 가운데 하나로 8월과 9월 사이 농촌 정경을 나타낸다. 전형적인 가을을 보여주는 광활한 자연 풍경은 전경의 지친 걸음으로 걷고 있는 사람들과 소떼를 압도한다. 가을 정경은 볕에 타 건조하고 따뜻한 황갈색의 대지와 차갑고 어두운 녹청색의 저녁 하늘을 함께 담고 있다.

이 그림은 다른 월별 노동 연작과 마찬가지로 배경의 대부분을 자연에 대한 묘사로 채운다. 또한 그 자연 속에는 인간의 노동 행위에 따른 변화와 흔적이 세밀하게 표현되어 있다. 그림 좌우의 앙상한 가지의 나무들, 외양간으로 이동하는 소들, 그 뒤로 보이는 언덕 위 관목의 무성한 마른 잎들, 사람의 흔적을 나타내는 새 덫, 수확을 마친 포도밭이 그것이다.

그림의 주제는 명백히 드러난다. 인간과 자연과의 관계이다. 그러나 브뢰헬이 인간과 자연과의 관계에서 인간의 역할을 어떻게 정의하는지는 알 수 없다. 이 그림은 '농부의 연례적인 노동을 그린 장대한 민중적 서사시'로 읽혀져 왔다. 그러나 '인간들이 자연의 위대함에 압도된 작은 존재로 표현된 장엄한 풍경화'로 볼 수도 있다.

그림에는 브뢰헬의 특별한 회화 기법이 나타나는데, 배경의 색이 드러날 정도의 거의 마른 붓으로 점을 찍어 사물을 묘사하는 방법이 그것이다. 한편 그림의 바탕색으로 사용된 농황토(濃黃土)는 그림 오른쪽의 목동들이 입고 있는 옷을 선명하게 드러나게 한다. 브뢰헬이 그림에서 택한 기법은 소떼와 사람들의 움직임에서 보듯이 자연스러움과 속도감을 특징으로 한다. 그것은 브뢰헬이 이전 작품들에서 사용한 세밀한 기법과는 매우 다르다고 할 수 있다.

1565년 　 캔버스에 유채 　 117×159cm 　 미술사박물관 　 오스트리아 빈 　 작품에 서명과 날짜 있음 "BRVEGEL MDLXV"

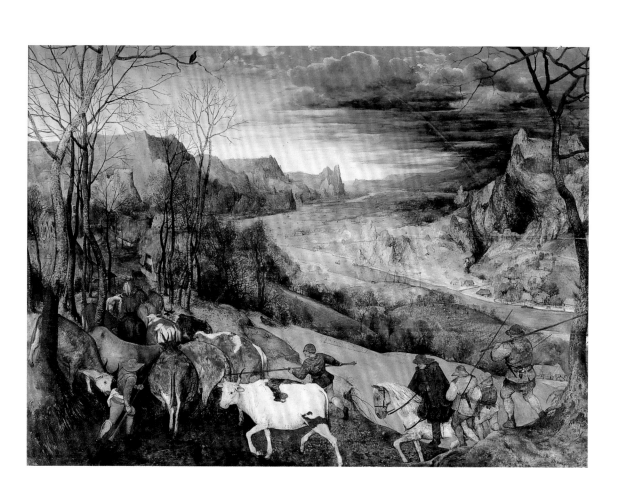

눈 속의 사냥꾼들

월별 노동 연작 중 하나인 이 작품은 겨울을 배경으로 하고 있다. 하루 일이 끝나가는 겨울 오후, 눈 속에 잠긴 마을의 언덕 위로 사냥꾼들은 말없이 집을 향해 무거운 발걸음을 옮기고 있다. 그 뒤를 사냥개들이 조용히 뒤따른다. 브뢰헬은 이 그림에서도 자연 풍경과 더불어 겨울철 농촌의 전형적인 일상 행위들을 세밀하게 묘사하고 있다.

그림 속 추위를 표현하는 데 흰색, 회색, 녹회색, 흑갈색 등 특징적인 색을 주로 사용했다. 그림 왼쪽에는 성 에우스타치오의 모습이 함께 그려진 "숫사슴"이란 간판이 한쪽만 불안하게 걸려 있는 여관이 보인다. 그 앞에는 농부와 아낙네들이 막 잡은 돼지를 불에 그슬리고 있다. 도살당한 돼지는 보이지 않지만 돼지 도살에 사용되던 나무틀과 나무통이 보인다. 돼지를 잡아 훈제하는 것은 12월의 전형적인 일이다. 사냥꾼들이 걸어가는 눈 쌓인 비탈에는 앙상한 줄기의 나무가 높게 솟아 있고 그 옆에 눈 덮인 지붕의 집들이 있다. 시선은 비탈 아래 마을로 들어서는 길 옆의 커다란 빙판으로 저절로 이끌린다. 빙판에서 놀거나 썰매를 지치는 어른들과 아이들의 모습은 그림을 생기 있게 만든다. 오른쪽 배경으로 눈과 얼음으로 얼어붙은 들판이 이어진다. 들판은 단조로움을 깨트리는 눈 덮인 산봉우리 발치까지 계속된다. 반면 왼쪽 평원은 얼어붙은 바다를 향해 한없이 뻗어 있다. 이 겨울 그림은 월별 노동 연작의 마지막 시점을 나타낸다. 집을 향하는 사냥꾼의 발걸음은 여정의 시작이 아니라 끝이며 휴식을 향해 가고 있다.

1565년 | 캔버스에 유채 | 117×162cm | 미술사박물관 | 오스트리아 빈 | 작품에 서명과 날짜 있음 "BRVEGEL. M.D.LXV."

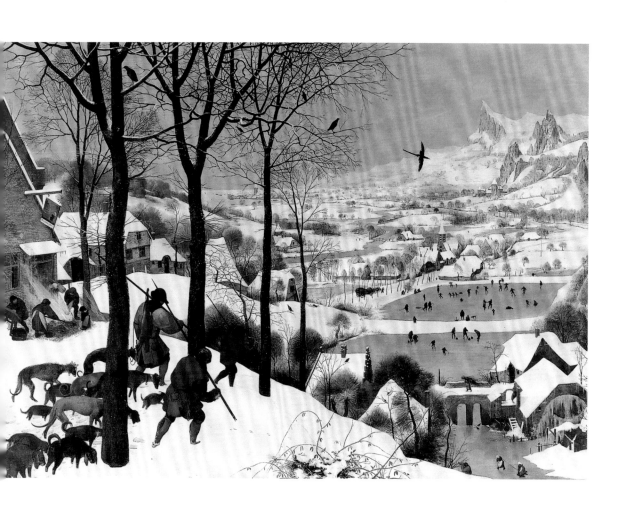

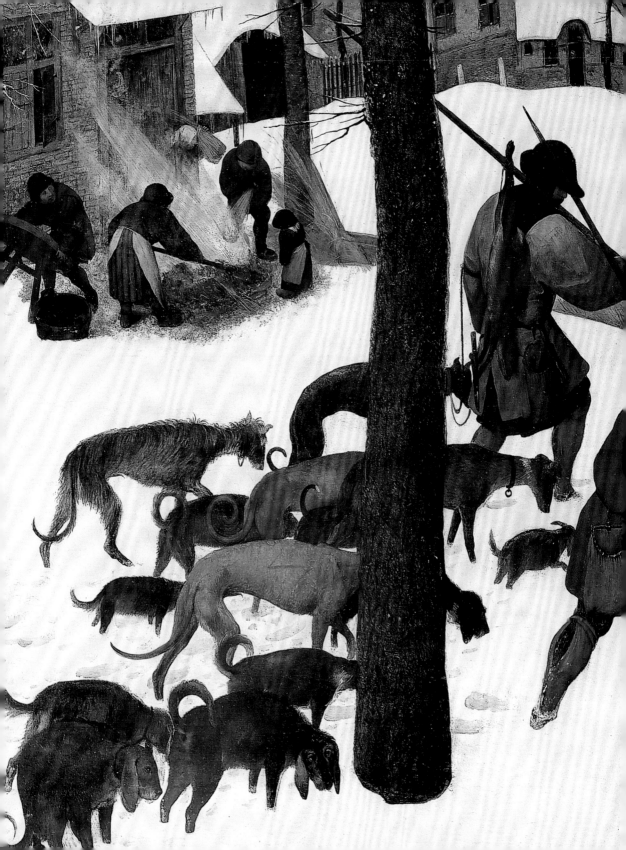

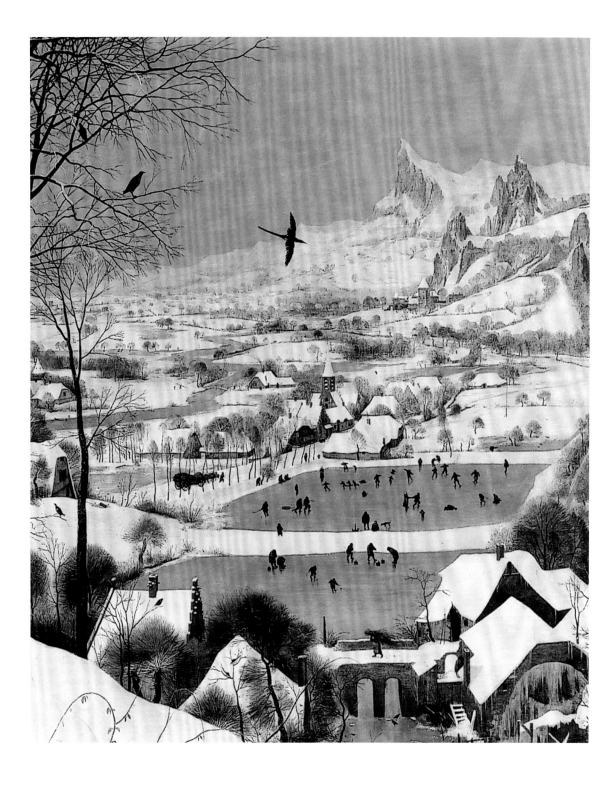

새덫이 있는 겨울 풍경

이 작품은 브뢰헬의 월별 노동 연작들과 같은 연도인 1565년에 제작되었으나, 연작들에 비해 크기가 매우 작고 좀더 내면적이며 사색적인 분위기를 지닌다.

이 그림은 작은 마을의 어느 추운 겨울날의 일상을 담고 있다. 단축법으로 그려져 있는 마을은 누런 잿빛의 희뿌연 대기와 눈으로 덮여 있다. 마을을 가로지르는 하천은 얼어붙어 있고 어른들과 아이들은 그 위에서 얼음을 지치는 데 열중한다. 그림의 구도는 〈눈 속의 사냥꾼들〉과는 정반대이다. 사람들의 행동에 시선이 머물도록 초점이 맞춰져 있지 않다. 오히려 사람들은 그림 오른쪽에 위치한 새덫을 부각시키기 위한 역할을 하는 것처럼 보인다. 매우 소박한 형태의 새덫은 한 무리 새들을 유인한다. 일부 비평가들은 이 그림에서 도덕적인 암시를 찾으려 했다. 덫에 이끌리는 새들에 대한 표현을 통해 그 새들이나 얼음을 지치는 사람들이나 다 같이 무분별하다는 점을 드러내려 했다는 것이다.

브뢰헬은 그림의 상부 넓은 공간을 희미한 빛이 스며있는 겨울 하늘로 채웠다. 이 여린 빛으로 멀리 보이는 지평선 위 마을의 윤곽을 희미하게나마 드러내고 있다. 겨울 풍경의 상징과 원형을 보여주는 이 그림은 17세기 플랑드르 회화에 있어 겨울 풍경의 모범이 되었다. 이 작품의 모작이 60여 점이나 존재한다는 사실이 이를 대변한다.

많은 비평가들은 델포트 컬렉션의 이 작품을 원작으로 인정한다. 그러나 비평가 위드는 섬세한 기법으로 볼 때 빈의 모작이 이 작품보다 낫다고 주장한다.

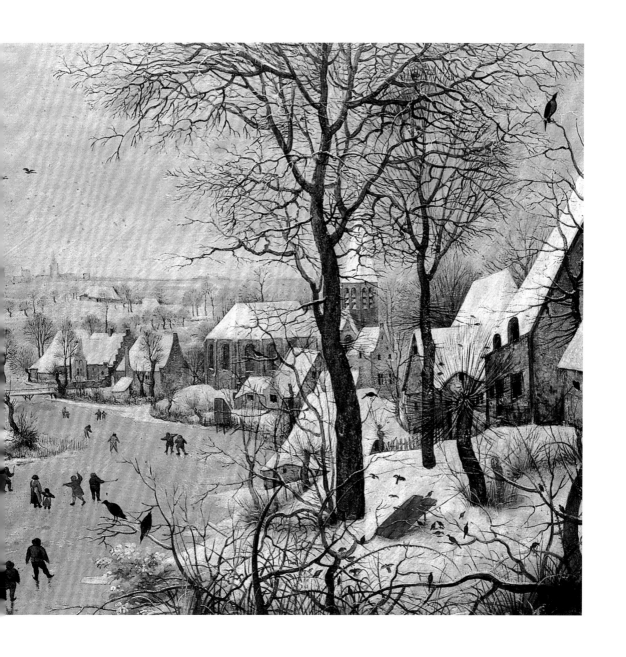

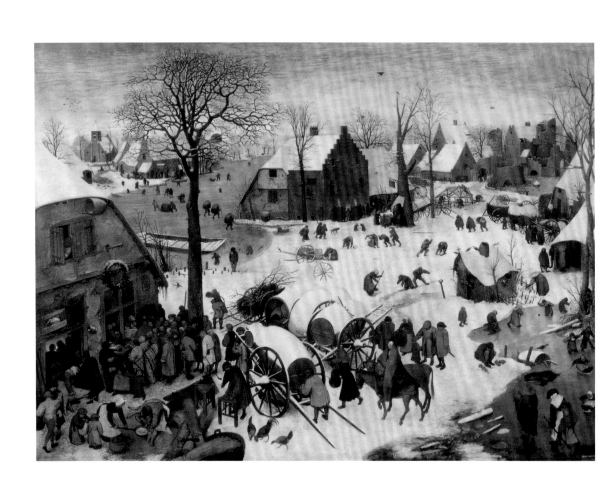

베들레헴의 인구조사

이 작품의 테마는 성서 누가복음(2장 1절~5절)에서 따온 것이다. 성서에 의하면 요셉과 마리아는 로마 황제의 칙령에 의한 인구조사 때문에 베들레헴에 오게 된다. 브뢰헬이 그린 베들레헴은 당시 플랑드르의 여느 마을과 같은 모습을 보인다. 추운 겨울, 사람들은 일상생활에 열중한다. 그림 왼쪽에는 한 무리의 사람들이 인구조사 등록과 십일조를 내기 위해 "녹색 왕관"이라는 간판이 달린 여관 앞에 설치된 등록대에 몰려 있다. 부근에는 남자가 돼지를 잡고 아낙네가 긴 손잡이가 달린 프라이팬에 돼지 피를 받는다. 그 뒤 수레 옆에는 닭들이 모이를 쪼고 두 남자는 의자에 짚을 깐다. 그림의 배경은 인구조사와 아무런 상관없는 얼어붙은 개울과 눈 덮인 마을 공터의 사람들을 보여준다. 그들은 이리저리 즐겁게 뛰어다니거나 썰매를 지친다. 힘겹게 무거운 짐을 등에 지거나 썰매로 옮기기도 한다. 나뭇가지 사이로 멀리 떨어지고 있는 붉은 태양이 보인다. 이 부분은 브뢰헬이 일본 미술로부터 영향을 받았음을 떠올리게 한다. 그림은 많은 인물들이 여기저기 움직이고 나무와 집, 개울과 공터에 대한 묘사가 나눠져 산만한 느낌을 준다. 그로 인해 전경 가운데 눈 위에 힘겹게 움직이고 있는 한 쌍의 남녀를 한참 뒤에야 보게 되고 비로소 그들이 누군지 알게 된다. 여인은 남자가 끄는 당나귀 위에 앉아 있다. 남자는 목수의 도구인 톱을 어깨에 둘러매고 허리춤에는 송곳을 차고 있다. 이들은 새로 태어날 아기 예수를 잉태하고 있는 성모 마리아와 성 요셉이다. 브뢰헬은 이들 성가족을 둘러싼 인물들을 어떠한 차별이나 위계없이 함께 그려냄으로써 합창과도 같은 그림을 창조했다. 그 속에는 성스러움과 일상적인 생활이 자연스럽게 서로 뒤섞여 있다.

1566년 　목판에 유채 　116×164.5cm 　왕립미술관 　벨기에 브뤼셀 　작품에 서명과 날짜 있음 "BRVEGEL 1566"

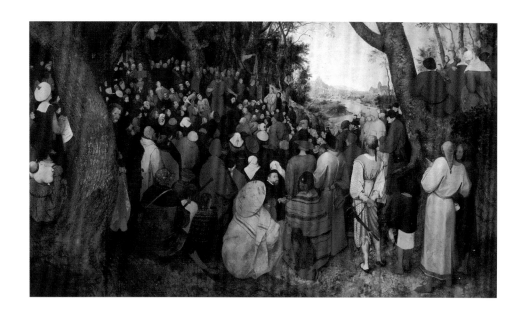

세례자 요한의 설교

브뢰헬은 설교하는 세례자 요한을 숲 속에 모인 사람들 한가운데 배치한다. 그림은 세례자 요한이 군중 가운데 서서 자신보다 늦게 오셨으나 그보다 더 훌륭한 분에 대해 말하는 순간을 묘사하고 있다. 실제 조금 떨어진 곳에 예수 그리스도가 그려져 있다. 붉은 수염과 긴 머리카락을 가진 예수는 팔짱을 낀 채 세례자 요한의 설교를 진지하게 듣고 있다. 그러나 그림의 초점은 복음서의 주인공들이 아니다. 오히려 설교를 듣기 위해 운집해 있는 형형색색의 옷을 입은 사람들이다. 다양한 계층의 사람들에 대한 세부 묘사에 시선이 사로잡힌다. 이들은 눈에 띄게 화려한 색깔의 기이하고도 다양한 옷을 입고 있어 전혀 다른 환경과 계층으로 이루어져 있음이 드러난다. 그림 전경 중간에는 붉은 바탕에 검은 줄무늬의 커다란 망토를 걸친 집시 남자가 자리잡고 있다. 이 집시 남자는 설교자에게 등을 돌리고 있는 한 남자의 손금을 보고 있다. 중세시대부터 손금을 보는 것은 파문에 처해지는 행위였다. 칼뱅은 손금 보는 행위를 미신으로 처벌했으며 그 추종자들도 금기시했다. 집시 남자의 망토 위에는 개 한 마리가 앉아 있고 집시 남자는 고개를 돌려 그 개를 쳐다본다 옆에는 동양풍의 챙이 넓은 모자로 얼굴을 가린 여인이 사내아이를 무릎 위에 안고 있다. 오른쪽에는 눈에 띄는 이국적인 옷을 입고 허리춤에 칼을 찬 병사가 서 있다. 그리고 그들의 안쪽으로 나무 아래 수염 많은 옆모습의 인물이 서 있다. 많은 학자들은 이 인물을 브뢰헬로 간주한다. 이 작품에서 묘사된 설교 장면을 둘러싸고 해석이 갈라진다. 아우너는 브뢰헬 자신이 동조한 재세례파의 모임을 나타낸 그림이라고 주장한다. 재세례파는 1560~70년에 이르는 기간 동안 유혈적 억압을 겪었다. 이런 박해 속에서 소수파가 된 재세례파의 설교는 조용하면서도 은밀하게 이뤄져 칼뱅파의 시끄러운 설교와는 구별되었다.

1566년 | 목판에 유채 | 95×160.5cm | 제무베체터 박물관 | 헝가리 부다페스트 | 작품에 서명과 날짜 있음 "BRVEGEL M.D.LXV."

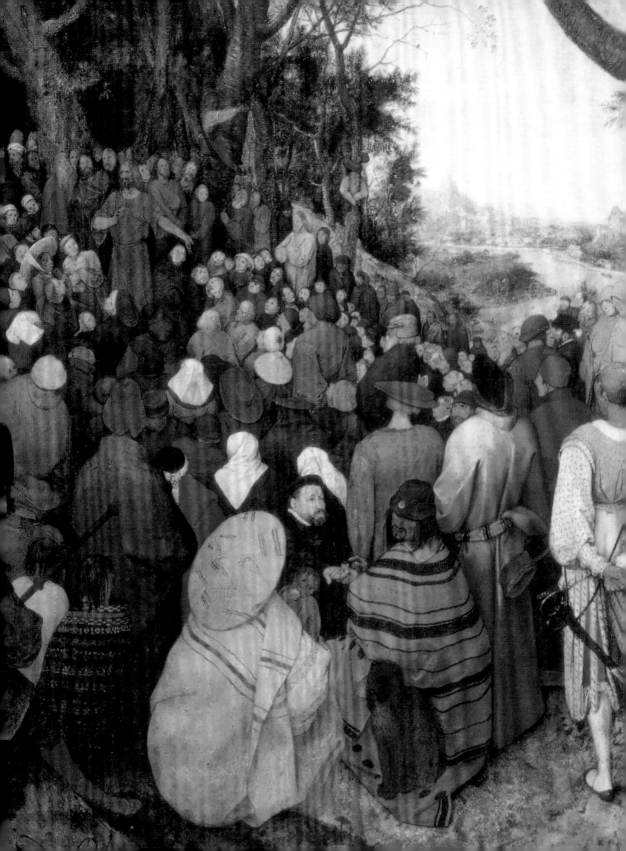

결혼식 춤

이 작품은 브뢰헬이 결혼식 춤을 주제로 가장 먼저 그린 그림이다. 따라서 〈농민의 결혼 잔치〉나 〈농민의 춤〉보다 조금 앞서 제작되었다. 그림의 구도는 위로 팔을 올리며 춤을 추는 남녀들을 축으로 좌우로 나뉘어 사람들이 춤의 장단을 맞추고 있다. 그림 오른쪽에는 배가 튀어나온 한 남자가 백파이프를 연주하고 부근에서 춤추는 사람들 사이의 남녀가 입을 맞춘다. 〈결혼식 춤〉은 브뢰헬이 농민들의 삶과 농촌 생활의 매력을 얼마나 깊이 체험하고 관찰했는지 여실히 드러내는데, 농민들의 자유분방하고 소란스럽기까지 한 여흥이 매우 특징적으로 나타나 있기 때문이다. 농민들의 춤은 결혼식 뒤의 흥겨운 춤뿐만 아니라 한편에서는 서로 입 맞추고 또 한편에서는 걸쭉한 농담과 건배로 이어진다. 브뢰헬의 다른 그림과 마찬가지로 이 그림도 주된 초점이 없다. 모든 사람이 조화롭고 차별 없이 묘사되어 있다. 주로 사용한 색채는 빨간색과 갈색, 주황색 등 따뜻한 색채들이다. 이 색채들은 여인들이 두르고 있는 두건과 앞치마의 순백색과 교차되어 있다. 브뢰헬은 색채와 구도의 완벽한 균형을 통해 그림속 인물들이 마치 율동에 맞춰 움직이는 것처럼 보이게 할 뿐 아니라, 즐겁고 흥겨운 백파이프 연주가 우리 귀에 들리는 것처럼 만든다. 농민들의 생활을 담은 첫 번째 작품인 이 멋진 그림은 수많은 모작과 복제품을 출현시켰다. 이 그림은 1930년 영국의 중고품 시장에서 발견됐다. 당시 보관상태가 좋지 않아 모작으로 오인되었으나 1941년 복원되면서 브뢰헬의 작품으로 인정되었다.

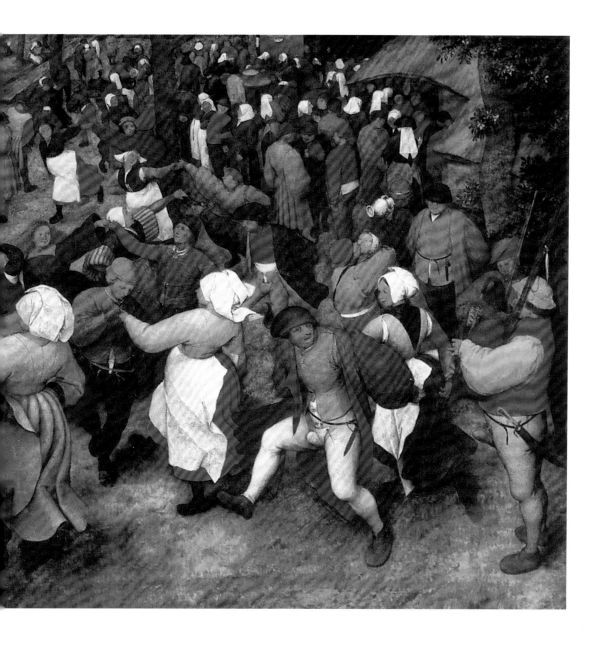

결혼식 행렬

서명이나 날짜가 없는 이 그림은 노드윅 파크 컬렉션에 속해 있을 무렵인 1830년 비로소 세상에 알려졌다. 그리고 1965년 런던 크리스티 경매를 통해 브뤼셀의 무역업자인 핀크의 소유가 되었다. 이 작품은 노스윅 파크의 오랜 소유기간 동안 덧칠로 인해 비평가들의 분석에 많은 어려움이 따랐다. 이후 덧칠을 제거한 다음에야 비로소 브뤼헐 작품의 전형적인 특징인 풍부한 묘사가 드러났다.

결혼식 행렬은 각각 백파이프 연주자가 이끄는 남녀 두 무리로 나눠져 있다. 그림 왼쪽 나무 사이의 신랑은 작은 왕관을 머리에 쓴 채 걸어가고, 신부도 머리에 왕관을 쓴 채 두 명의 여자의 호위를 받으며 걸어간다. 남자들은 신랑의 뒤를, 여자들은 신부의 뒤를 따르고 있다. 행렬은 일행들 간의 잡담으로 생기를 띠며 서로 이야기를 나누는 사람들끼리 가까이 붙어서 걷고 있다. 그들의 등 뒤로 마을이 보인다. 마을의 집들 앞에는 결혼식에 초대받은 사람들이 타고 온 것으로 보이는 마차가 서 있다. 마을은 폭풍우가 곧 들이닥칠 것 같은 구름으로 덮여 있고 그 가운데 풍차가 눈에 띈다.

이 그림에서도 행사 장면을 통해 농촌의 인간적이고 자연스런 풍습들이 드러나고 있다. 브뤼헐에게 농촌의 의식(儀式)들은 농민들의 세계를 매우 인간적이고 자연스럽게 관찰하며 탐구하는 기회가 되었다. 의식에 따른 전형적인 의복과 풍습을 세밀하게 묘사하는 것에서 시작해서 다양하고도 특이한 구상들을 통해 인간의 형태와 8모를 특징적으로 표현했다. 또한 언제나 그렇듯이 이러한 농촌 세계의 삶에 대한 탐구는 플랑드르 풍경에 대한 자연주의적 탐구와도 연결된다.

1566년경 | 목판에 유채 | 61.5×114.5cm | 시립박물관 | 벨기에 브뤼셀

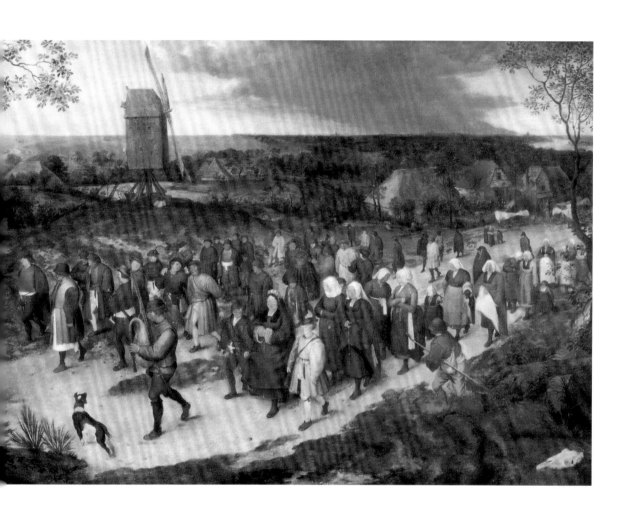

성 바오로의 개종

이 그림은 사도행전(9장 3절~8절)에 나오는 사울의 개종을 그린 작품이다. 나중에 성 바오로가 되는 사울은 다마스쿠스로 가는 중에 하느님의 부름으로 밝은 빛을 받아 말에서 떨어진다. 사울의 개종은 미켈란젤로가 1542년 바티칸의 파올리나 예배당에 그린 프레스코화 〈성 바오로의 개종〉을 기점으로 이탈리아 회화에 자주 등장한 테마이다. 네덜란드에서도 브뢰헬 이전부터 이미 이 주제를 그린 그림이 존재했다. 그러나 브뢰헬은 이 사건의 배경을 다루는 데 있어 앞선 화가들과는 다른, 자신만의 독창적인 화면을 구성한다. 사건이 전개되는 무대는 장엄한 산악이다. 사울 일행은 험준한 절벽과 날카로운 바위들 사이를 통과하는 중이다. 병사들은 긴 행렬을 이루며 창을 어깨에 걸치고 힘겹게 산을 오른다. 그림 왼쪽의 낮은 협곡에서 그림 오른쪽의 먼 골짜기들까지 이어지는 긴 행렬은 많은 병사들이 혼잡하게 뒤섞여 있는 인상을 준다. 여러 비평가들은 이 그림이 1567년 플랑드르 지방에서 일어난 저항을 진압하기 위해 스페인의 알바 공작 부대가 알프스를 횡단하는 장면을 암시하는 것으로 본다.

브뢰헬은 이야기의 중심인물을 그림의 가운데 두는 구도를 택했다. 말에서 추락한 사울은 다른 인물들에 비해 낮은 위치에 놓여 있다. 이처럼 병사들의 모습 사이에 섞여 있는 사울에게 시선이 오도록 하기 위해 브뢰헬은 한 가지 편법을 사용한다. 바로 쓰러진 사울을 가리키는 병사를 그림 오른쪽에 배치한 것이다. 이 말을 탄 병사는 사울을 가리킬 뿐만 아니라, 이 그림에서 유일하게 얼굴이 정면으로 묘사된 인물이므로 관심을 끈다.

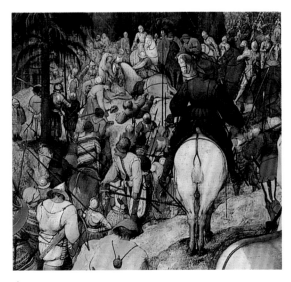

이 그림은 1594년 합스부르크 왕가의 에른스트 대공이 구입했고, 그 후 루돌프 2세의 컬렉션에 속했다.

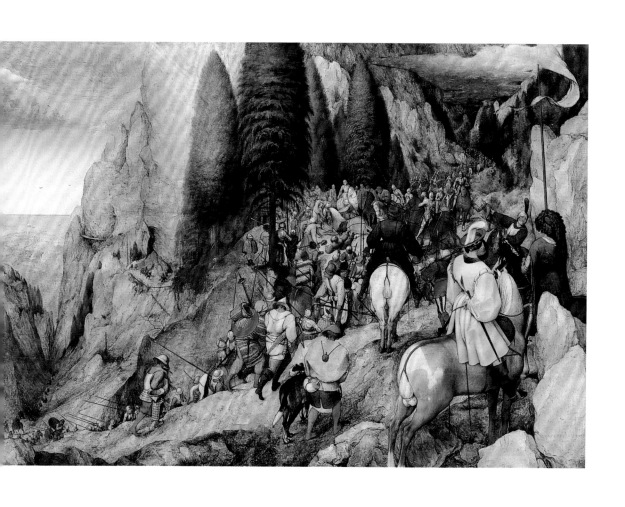

눈 속의 동방박사의 경배

이 작품은 프랑스의 은행가 에버하르트 자바흐의 컬렉션에 속해 있었는데, 이 사실은 그가 1696년 사망한 뒤 드러났다. 그의 재산 목록에는 다음과 같이 기록되어 있었다. "수많은 인물들이 등장하는 겨울, 동방박사가 주 예수를 경배한다. 눈은 쏟아지고 한 사내아이는 얼음 위에 썰매를 지친다. : 브뢰헬 작" 브뢰헬은 플랑드르 풍경을 성서적 사건의 배경으로 담기를 즐겼다. 이미 〈베들레헴의 인구조사〉에서도 플랑드르 마을을 그대로 묘사했다. 이 그림에서도 이야기는 추운 겨울 함박눈 내리는 플랑드르 마을을 배경으로 펼쳐진다. 아기 예수가 탄생한 마구간은 그림 왼쪽 아래 구석에 자리 잡고 있다. 예수의 탄생은 세 명의 동방박사가 무릎을 꿇고 축하하지만, 전체적으로 볼 때 마을에서 일어나는 다른 일들에 비해 주변으로 밀려나 있다. 지붕이 눈으로 덮인 집들이 그림의 좌우에 늘어서 있다. 그 집들 앞에는 앙상한 가지를 가진 키 큰 나무들이 서 있다. 전형적인 겨울 풍경이 재현된다. 점점 날리는 눈은 그림이 묘사하고 있는 사건과 인물들을 불분명하게 만든다. 전경 오른쪽 하단에는 두 남자가 저수지 빙판의 얼음 구멍에서 물을 긷는다. 그 빙판 위에 한 아이의 모습이 눈에 띤다. 철심이 박힌 두 개의 막대로 얼음 판 위에 썰매를 지치며 놀고 있다. 〈베들레헴의 인구조사〉에서와 마찬가지로 이 그림에 나타나는 어린이 썰매의 특이한 형태에 대한 세밀한 묘사는 일상생활에 사용되는 사소한 물건까지도 정밀하게 묘사하려는 열정의 증거이다. 브뢰헬은 늘 의도적으로 일상생활을 성스러운 장면보다 우위에 배치한다.

1567년 목판에 유채 35×55cm 오스카 라인하르트 컬렉션 스위스 빈터투르 작품 왼쪽 하단에 서명과 날짜 있음 "M.D.LXVLL/BRVEGEL"

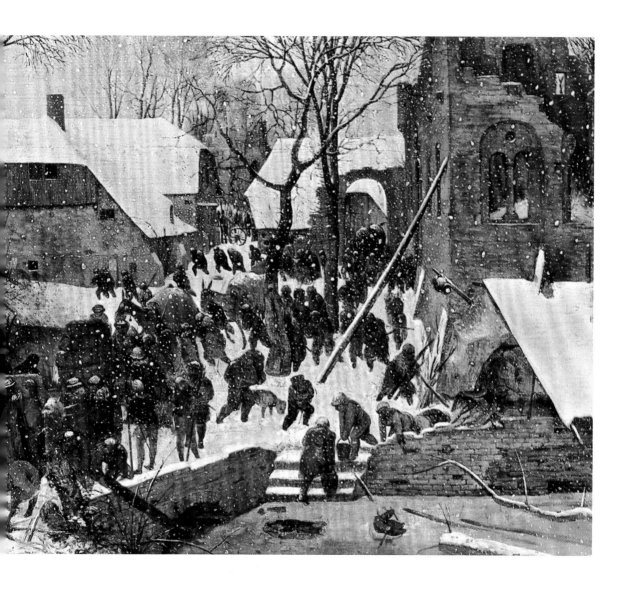

음식의 천국

루이 레 케르란트*는 온갖 종류의 맛과 산해진미가 가득한 곳이다. 그곳은 대식가와 게으름뱅이의 천국이다. 플랑드르 전설에 따르면 이곳은 오직 '폴렌타(걸죽한 옥수수 죽)'로 된 산에 구멍을 뚫고 통과해야만 들어갈 수 있다. 그림 오른쪽 위로 이상하게 생긴 산에 뚫린 구멍을 빠져나오는 사람이 보인다. 이산이 폴렌타로 된 산이다. 그림 중앙에는 진미의 나무 그늘 아래 드러누워 있는 세 명의 인물이 보인다. 이미 음식에 취한 듯 아무 기력도 없이 몽롱하게 보인다. 농부는 타작 도리깨 위에 곤히 잠들어 있고, 학자는 털 망토 위에 눈은 뜬 채 꿈을 꾸는 듯 누워 있으며 병사는 창을 발 아래 두고 자고 있다. 이 세 남자는 나무에 끼워져 있는 식탁을 중심으로 방사형으로 누워 있다. 그 구도는 공간의 정확한 분배법칙에 따른다. 그림 왼쪽 파이가 가득 널려 있는 움막 지붕 아래 다른 병사가 입을 벌리고 있고 잘 익은 비둘기구이가 그의 입에 떨어지기 직전인 듯 가지에 웅크리고 있다. 온갖 종류의 산해진미가 기상천외한 모양으로 그림을 가로 지른다. 다리가 달린 반숙 계란이 누워 있는 농부와 학자 사이를 걸어가고, 오른쪽에는 잘 구워진 통닭이 접시 위에서 일어나려는 듯 발로 바닥을 딛는다. 그 옆에 돼지 한 마리가 등 위에 칼을 꽂은 채 달려간다. 이 괴상하고도 환상적이며 기발한 묘사의 이면에는 도덕적 메시지가 감춰져 있는 것으로 보이는데 그에 대한 여러 가지 해석이 있다. 일부 비평가들은 권력을 가진 자들에 대한 충고로 읽는다. 이 그림은 잔혹한 행위나 형벌 없이도 마음대로 먹고 마음대로 쉴 수 있는 세상을 의미한다는 것이다.

이 그림은 1621년 프라하 왕실 컬렉션에 처음 언급되었다가 1647~48년에 다시 등재되었다. 그 후 행방이 묘연하다가 베베이의 한 골동품 가게에서 두껍게 덧칠되어 망가진 채 나타났다. 당시에 이 작품은 5프랑에 팔렸으나 복원 작업을 거쳐 마침내 1917년경 브뢰헬의 작품으로 재평가 받았으며, 뮌헨의 미술관이 이를 2천2만 마르크에 사들였다.

*루이 레 케르란트(Luilekkerland) : 네덜란드인들이 믿는 게으르고 감미로운 낙원

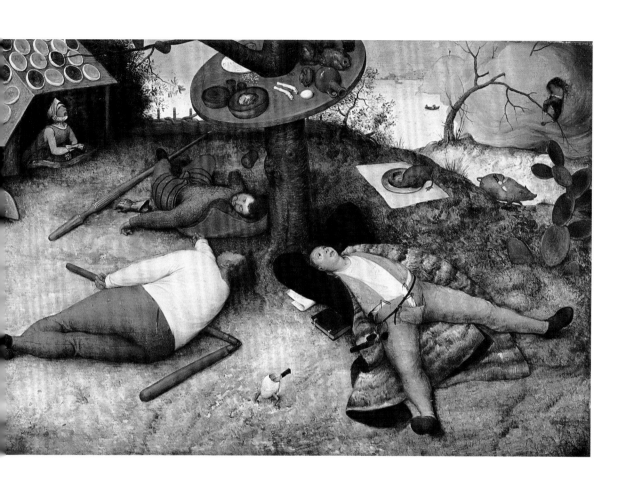

불구자들

이 그림의 주인공은 다섯 명의 거지들이다. 이들 가운데 네 명은 그림 전경에 그려져 있는데 하반신의 불구 상태를 그대로 드러내고 있다. 이들의 몸은 하체의 일부가 없거나 구부러진 고통스런 상태로 힘겹게 목발에 의지하고 있다. 브뢰헬은 의도적으로 이처럼 참혹한 대상을 선택해 그림을 그린 것으로 보인다. 이는 도시의 일상에 속하는 모든 모습들을 그림 속에 담으려는 그의 의지를 역설한다. 그것이 어린아이들의 즐거운 놀이든, 삶의 비참함과 가난함을 나타내는 일이든 말이다. 당시 병에 걸린 사람들, 구걸하는 사람들, 가난한 사람들은 도시를 스쳐가는 이들조차 쉽게 볼 수 있는 매우 흔한 광경이었다. 〈사육제와 사순절의 싸움〉에도 이 그림과 유사한 인물들이 그려져 있다. 드보르작은 이들을 "한적한 구석의 습한 땅에서 자라난 독버섯과 같은 존재"로 비유했다. 거지들의 망토에 달려 있는 여우 꼬리에 대해서는 여러 가지 해석이 있다. 많은 비평가들은 나병환자의 표지로 보나, 다른 비평가들은 거지나 구걸꾼의 표지로 본다. 이 작은 그림의 뒷면에는 이 작품에 대해 두 문장의 라틴어 시구로 된 찬사가 적혀 있다. "예술이 이루지 못하는 것은 자연도 이루지 못하기에 예술가의 특권은 크도다. 여기 이들을 낳은 자연과 이들을 묘사한 예술로 인해 브뢰헬의 예술과 자연이 대등하게 되었기에 놀랍다."

이 그림에서 브뢰헬은 매우 섬세하고 정교한 회화 기법을 추구한다. 특히 독특한 명암 효과는 붉은 벽돌담 사이 풀과 관목을 무성하고 도드라지게 한다. 브뢰헬은 이러한 명암 효과를 〈교수대 위의 까치〉, 〈새둥지 도둑〉 등의 작품에서 놀라운 방식으로 완성시킨다.

이 작품은 1892년 미술 비평가 폴 만츠가 파리 루브르 박물관에 기증했다.

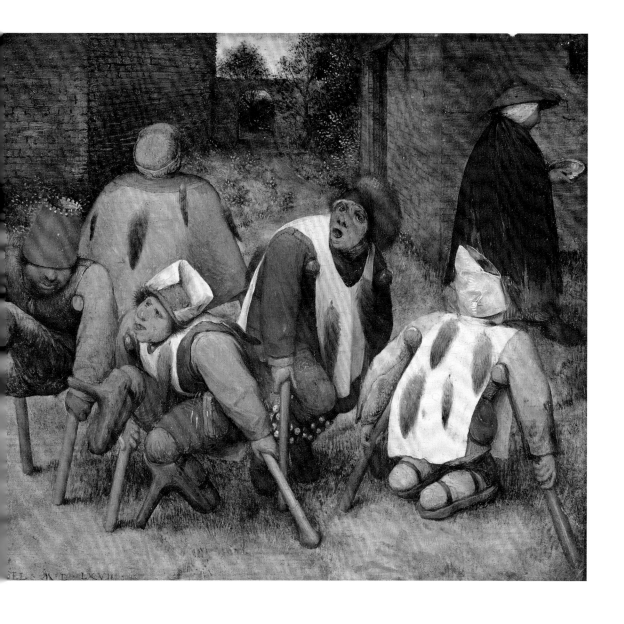

맹인들의 우화

이 작품의 주제는 성서 구절 "소경이 소경을 인도하면 둘 다 구덩이에 빠진다"(마태복음 15장 14절)에서 따온 것이다. 그림 한가운데 펄럭이는 망토를 걸친 한 무리의 맹인들이 그려져 있다. 뒤의 맹인은 한 손으로 앞에 있는 맹인의 지팡이를 잡거나 어깨를 잡고서 줄지어 걸어간다. 허공을 쳐다보는 공허한 시선, 무표정하게 움푹 패인 안구는 아무런 수치심이나 주저함 없이 노골적으로 드러나 있다. 이 불쌍한 맹인들은 동료 맹인에 의지해 앞으로 나아가지만 불행한 운명을 고스란히 지고 있는 사람처럼 어쩔 수 없이 땅바닥으로 뒹굴고 만다. 인간정신의 맹목성에 대한 상징을 보여주는 것으로 읽히기도 한다.

세들마이어는 이 작품에 등장하는 구도와 인물들의 외관에 대해, 특히 막 아래로 넘어지고 있는 두 번째 맹인의 모습에서 '운명의 잔인한 수레바퀴에 매달린 인물' 또는 '죽음의 춤에 나오는 불치의 환자'와 같이 저주받은 자의 이미지가 떠오른다고 해석한다.

이 그림은 나폴리의 카포디몬테 미술관에 보관되어 있는 〈염세가〉와 마찬가지로 브뢰헬 완숙기의 그림이다. 생기 없이 차갑고 거의 바랜 듯한 색채를 사용해 아마포(亞麻布) 캔버스 위에 템페라로 그려졌다. 아마포는 시간이 지날수록 염료의 입자가 잘 보이는 단점이 있다. 그러나 학자들은 브뢰헬이 어떠한 이유에서 자신의 가장 중요한 그림 가운데 하나를 아마포에 그렸는지 설명하지 못하고 있다.

이 작품은 파르마의 조반니 바티스타 마시 백작의 컬렉션에 속했지만 그 소유 경로는 분명치 않다. 1611년에 파르네제가 소유했고, 1734년 그의 유증으로 나폴리에 옮겨졌다.

1568년 | 캔버스에 템페라 | 86×154cm | 카포디몬테 미술관 | 이탈리아 나폴리 | 작품 왼쪽 하단에 서명과 날짜 있음 "BRVEGEL. M.D.LX.VIII"

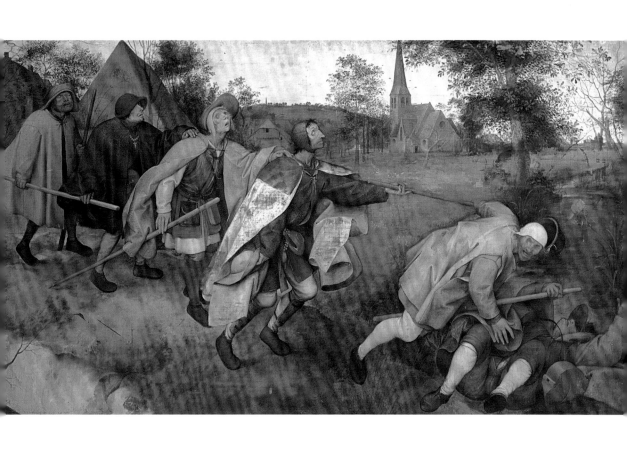

염세가

몇몇 학자들은 이 작품에 쓰인 날짜와 서명이 진짜인지, 투명한 구체(球體) 속에 있는 남자가 원래부터 그려져 있었는지 등에 대해 의문을 제기한다. 그림 하단에는 다음과 같은 문구가 적혀 있다. "이 세상은 믿을 수 없기 때문에 나는 상복을 입는다." 이는 그림의 주인공인 남자가 한 말일 것이다. 그는 긴 수염에 두건을 내려쓰고 검은 망토를 입고 있다. 이 작품은 브뢰헬의 앞선 작품들이 군중과 세부적인 묘사로 가득한 것과는 너무나 대조적으로 멀리 양치기를 제외하고 그림 한가운데 단 두 명의 인물만 그려져 있다. 검은 색 망토로 자신을 가린 남자는 그림의 상당 부분을 차지해 독보적이면서 안정되어 있다. 이 남자는 그를 둘러싼 따뜻한 색의 풍경과는 대조적이다. 자연의 묘사도 이전 작품과는 상이한 특징들을 나타낸다. 한 명의 목동이 양들에게 풀을 뜯기고 있는 드넓은 초원의 모습을 담은 풍경이 묘사되어 있다. 초원 위에는 풍차의 측면이 눈에 띈다. 검은 망토의 남자 앞에는 이후 닥쳐올 위험을 상징하는 듯 네 끝이 뾰족한 침들과 독버섯이 놓여 있다. 그의 등 뒤에는, 이미 브뢰헬이 〈플랑드르 속담〉에서 세상을 상징하는 것으로 묘사한 투명한 구체에 갇혀 있는 한 남자가 염세가의 지갑을 막 훔치려 한다. 이 그림은 〈맹인들의 우화〉, 〈불구자들〉과 같이 브뢰헬의 말년 작품에 해당한다. 그 무렵의 다른 작품들과 마찬가지로 삶과 인간성에 대해 극단적으로 부정적인 관점과 비관주의가 스며있다.

이 그림은 〈맹인들의 우화〉와 같은 행로를 가진다. 즉 어떤 경로인지 불분명하나 파르마의 조반니 바티스타 마시 백작의 컬렉션에 속했다가 1611년 파르네제를 거쳐 그의 유증으로 1734년 나폴리로 옮겨졌다.

1568년 | 캔버스에 템페라 | 86×85cm | 카포디몬테 미술관 | 이탈리아 나폴리 | 작품에 서명과 날짜 있음 "BRVEGEL 1568" 하단 가운데 문구 있음. "OM DAT DE WEREIT IS SOE ONGETRU DAER OM GHA IC IN DEN RU"

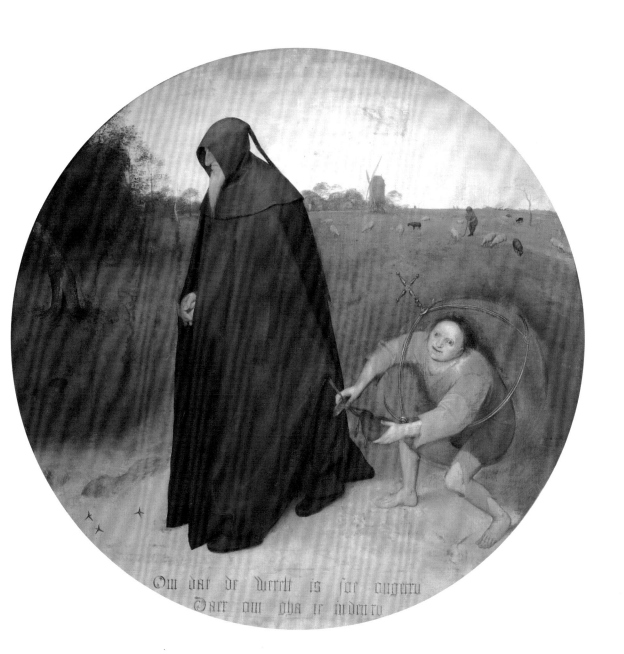

Om dat de Werelt is soe ongetru
Daer om gha ic in den ru

새둥지 도둑

브뢰헬의 다른 많은 작품들에서 볼 수 있듯이 이 그림의 주제도 민중 속담과 관련되어 있는데, "둥지가 어디에 있는지 아는 사람은 아는 것뿐이고, 둥지를 손에 넣는 사람이 둥지의 임자이다"가 그것이다. 그림 가운데 얼굴을 정면으로 한 살찐 농부가 앞으로 성큼성큼 걸어 나오면서 한 손으로 뒤쪽 새둥지를 가리킨다. 그러나 이미 한 남자가 그 새둥지를 훔치려고 나무 위로 올라가고 있다. 그림의 배경은 〈염세가〉에서도 나타나듯 파노라마처럼 풍경이 펼쳐져 있다. 그 풍경은 세밀하거나 세심한 묘사는 아니지만 매우 자연주의적인 풍광을 드러낸다. 배경으로 농가의 모습과 농가 앞에 아주 작은 크기의 농부들, 가축들이 보인다.

〈불구자들〉처럼 이 작품은 색채의 명암 효과가 두드러진 템페라 물감이 사용되어 다른 작품과 구별된다. 템페라 물감의 수많은 점들로 인해 사물들이 생생하게 살아 움직이는 듯하다. 자작나무 둥치, 땅, 눈부신 하늘 아래 넓게 펼쳐진 풍경이 세밀하게 드러난다. 그림 중앙의 농부는 브뢰헬 말기의 다른 작품들의 인물들과 공통점을 드러낸다. 이전 작품들은 인물들이 작게 묘사되었으나, 후기 작품들은 주인공이 차지하는 공간이 넓게 확대된다. 브뢰헬은 그의 생애 마지막에 믿을 수 없을 정도로 과감하게 회화 방식을 바꾼 것이다. 다른 화가들에게는 보기 드문 매우 혁신적인 변화이다.

이 작품은 1659년 합스부르크 왕가의 레오폴드 굴리엘모 대공의 컬렉션에 속해 있었다.

1568년 　 목판에 유채 　 59.3×68.3cm 　 미술사박물관 　 오스트리아 빈 　 작품에 서명과 날짜 있음 "BRVEGEL M.D.LXVIII"

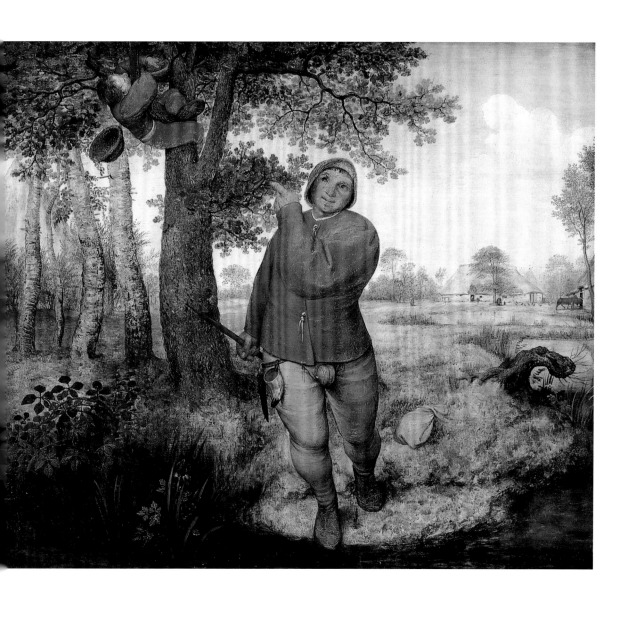

교수대 위의 까치

반 만데르에 따르면 브뤼헬은 임종하면서 이 작품을 아내에게 남겼다. 반 만데르는 다음과 같이 말한다. "교수형을 받아 마땅한 악담을 까치처럼 퍼붓고 싶어 하는 수다쟁이." 그리고 덧붙인다. "브뤼헬은 기괴한 그림을 담은 수많은 판화들을 가지고 있다. 그는 더욱 세밀한 방식으로 많은 판화들을 만들었다. 그러나 브뤼헬은 이 그림들이 지나치게 신랄하다는 것을 깨닫고, 병석에 누운 상태에서 아내에게 판화들을 모두 없애라고 요구했다. 그림들로 인해 아내가 성가신 일을 겪게 될까 두려웠기 때문이다." 반 만데르의 언급은 이 그림에 대해 다음과 같은 경고를 떠올리게 하는 지도 모른다. "수다스러운 사람은 교수대로 보내라." 이 말은 모든 가능한 비방의 근원을 제거해 그런 운명을 피하라는 것이다.

그림 배경에는 탁 트인 풍경이 있는 반면, 전경에는 교수대가 놓여 있다. 그리고 교수대 위에 까치 한 마리가 홀로 앉아 있다. 교수대 왼쪽 아래에는 교수대를 향해 올라오는 사람들의 행렬이 그려져 있다. 이들은 멀리 보이는 마을에서 이곳까지 올라온 사람들인 듯한데, 백파이프 연주자의 연주에 맞추어 춤을 춘다. 마을에는 성당에 봉헌하는 사람들의 긴 행렬이 이어진다. 교수대 왼쪽 아래 두 명의 남자 중 한 사람은 마치 보는 이의 관심을 교수대로 이끄는 듯이 한 손으로 교수대를 가리킨다. 그들 뒤에는 한 남자가 덤불 옆에서 배설을 하고 있다. 교수대 오른쪽에는 나무 십자가가 있고 그 아래 조금 떨어진 곳에 마치 수다스러움의 상징인 것처럼 물레방앗간이 있다. 브뤼헬은 그림 윗부분에 새가 나는 웅장한 하늘, 높은 성, 바다와 산들을 배치해 그림 아랫부분에 존재하는 인간의 어리석음에 대한 부정적이고 불길한 상징들과 대립시킨다(207쪽 부분도 참조). 이 그림의 감동은 웅장한 배경, 유쾌한 춤, 교수대가 함께 어우러져 있는 전체적인 조망에서 나온다. 그림은 장래의 위험과 그에 대한 두려움, 그리고 현실의 경쾌함과 그로부터 나오는 평온함 사이의 불안한 균형을 보여준다.

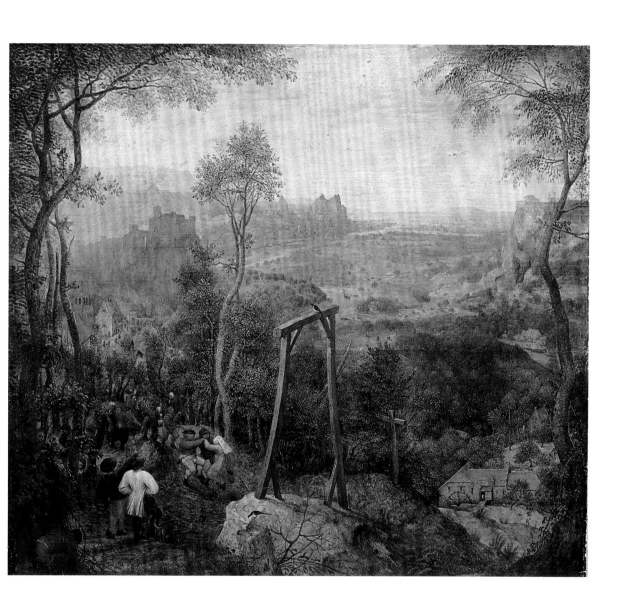

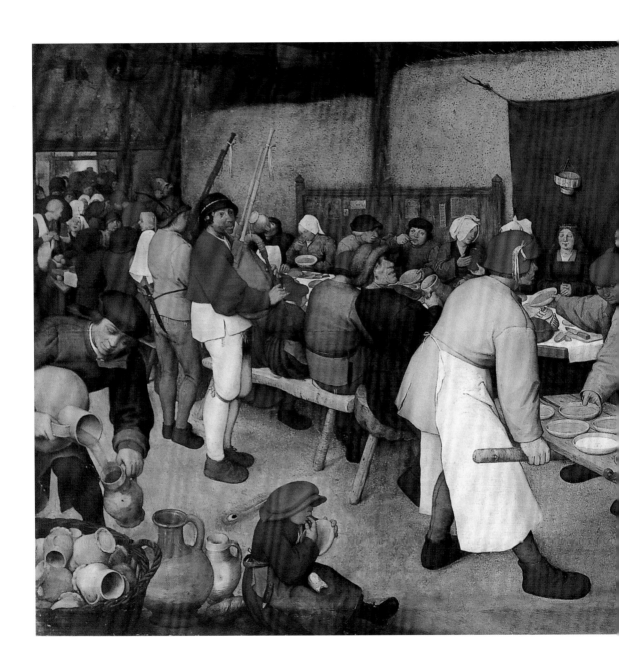

농민의 결혼 잔치

이 작품의 서명과 날짜는 흠집을 없애기 위해 그림의 아랫부분을 5센티미터 잘라내면서 사라졌다. 1594년 합스부르크 왕가의 에른스트 대공이 브뤼셀에서 사들였고, 1659년 합스부르크 왕가의 레오폴드 굴리엘모 대공의 컬렉션 목록에 등재되었다. 이 그림은 브뢰헬의 결혼을 주제로 한 최초의 작품인 〈결혼식 춤〉 다음에 나온 작품이다. 그래서 〈결혼식 춤〉과 한 쌍으로 취급되었으며 크기도 〈결혼식 춤〉과 같도록 잘라졌다.

브뢰헬은 곡물창고를 그림의 배경으로 삼았다. 이는 농촌을 사실적으로 표현하고자 한 그의 열정을 보여준다. 실제 브뢰헬은 농민들의 습성이나 생활 방식을 관찰하기 위해 친구와 같이 농부의 복장을 한 채 농민들의 축제나 결혼식에 참석해 그들과 섞여 함께 어울렸다고 한다. 그림에서 식탁에 앉아 음식을 먹거나 이야기를 나누고 있는 인물들은 모두 원근법으로 그려져 있다. 손님들 사이에 신부가 녹색 천을 배경으로 앉아 있다. 신부는 결혼식 화관을 쓴 채 꿈꾸는 듯한 표정을 짓고 있다. 그녀 옆에 신부 부모가 보인다. 반면 신랑은 정확히 누구인지 드러나지 않는다. 당시 풍속에 따르면 신랑은 손님들에게 음식을 나르는 등의 시중을 들어야 하기 때문이다. 어쩌면 그림 왼쪽에서 술을 옮기고 있는 청년일지도 모른다. 이와 비슷한 그림에서와 마찬가지로 브뢰헬은 이 그림에서도 연주자와 아이를 등장시켜 그림을 더욱 풍성하게 만든다. 전경의 빨간 모자를 쓴 아이는 손가락으로 음식을 맛본다. 두 명의 백파이프 연주자는 흥을 돋우기 위해 식탁 가까이 서 있다.

신부와 같은 편 식탁 끝 부분에 수도사가 앉아 있는데 그는 그의 왼쪽에 앉은 붉은 수염의 남자와 이야기를 나눈다. 그 무성한 붉은 수염의 남자는 아마 브뢰헬 자신을 그린 것으로 보인다.

농민의 춤

이 그림은 날짜가 없다. 빈의 다른 많은 작품들과 함께 1808년 나폴레옹의 전리품으로 파리로 옮겨졌다가 나폴레옹 몰락과 함께 1815년 빈으로 반환되었다.

이 그림은 이전 작품에 비해 더욱 원숙해지고 뛰어난 묘사를 담고 있다. 등장인물의 수는 적어졌으나 세부 묘사가 더욱 풍부해졌다. 그림에 나오는 두 쌍의 남녀가 추는 투박한 춤은 결혼식 춤이 아니라 성전 봉헌축제 때 추는 춤이다. 마을 사람들의 봉헌축제 춤을 이들 남녀가 막 시작한 것이다. 그림 오른쪽 전경에는 연장자인 듯한 남녀가 등을 보이며 춤판이 열리는 곳으로 뛰어가고 있다. 그 옆 탁자 한쪽에는 백파이프 연주자와 술 항아리를 든 채 연주자를 향해 앉아 있는 남자가 보인다. 왼쪽에는 방울 달린 띠를 팔에 찬 여자아이에게 한 소녀가 춤을 가르친다. 탁자 다른 편에는 농부들이 앉아 시끌벅적하게 술을 마신다. 그들의 등 뒤로 젊은 연인 한 쌍이 서서 입을 맞춘다. 식탁 가까이에는 거지가 구걸하고 있고, 안쪽에는 집에서 막 나오는 남녀가 보인다. 그 집 지붕 아래에는 특별한 날임을 알리는 붉은 기가 걸려 있다. 그림 오른쪽 땅 바닥에는 호두 껍데기, 볏짚 지푸라기, 깨진 항아리 손잡이 등이 떨어져 있다. 이러한 것들은 봉헌 축제가 수확이 끝난 뒤 행해졌음을 나타낸다. 마지막으로 특기할 만한 세부 묘사는 춤판으로 뛰어가는 남자가 쓴 모자에 있다. 춤추러 뛰어가는 그의 모자에는 평소 꽃이나 펜을 꽂을 자리에 놀랍게도 숟가락이 꽂혀 있다. 이것은 그가 언제라도 축제를 마음껏 즐길 태세가 되어 있음을 암시한다.

1568년경 　 목판에 유채 　 114×164 cm 　 미술사박물관 　 오스트리아 빈 　 작품에 서명 있음 "BRVEGEL"

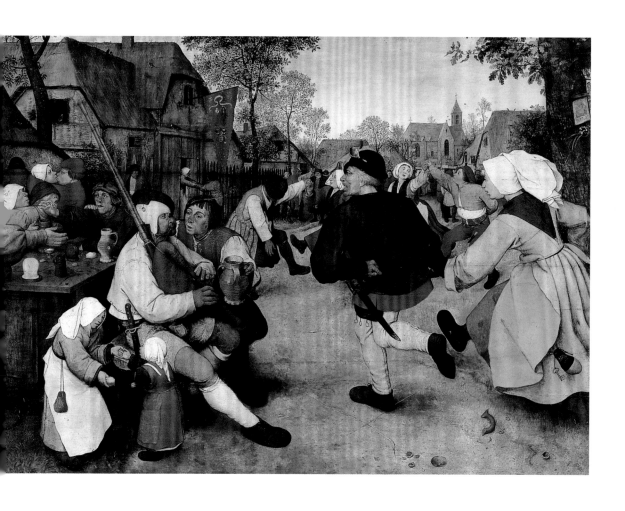

늙은 아낙네의 얼굴

이 작은 그림은 브뢰헬의 서명이나 날짜가 없지만 대부분의 비평가들이 브뢰헬의 작품으로 인정한다. 반면 톨네이는 그림의 머릿수건 부분과 왼쪽 어깨 부분에 결함이 드러나 있다는 이유로 모작이나 모사품으로 본다. 실제로 그림의 왼쪽 어깨가 다른 신체 부분의 묘사에 비해 상투적으로 그려져 있다.

이 그림은 1604년 도나우 강에 접해 있는 노이부르크 성에서 처음 공개되었다. 그 후 1868년 쉴라이스하임 성이 양도받았으며 1912년에 뮌헨의 알테 피나코테크가 사들였다. 과거 비평가들은 이 그림을 브뢰헬의 초기 작품으로 추정했다. 그러나 지금 대부분은 그림 속 얼굴의 특징이 브뢰헬의 1568년 작품인 〈맹인들의 우화〉와 유사한 점을 근거로 말년의 작품으로 본다.

이 그림은 농촌 아낙네의 얼굴을 묘사하고 있는데 특징적인 얼굴이 지나칠 정도로 노골적으로 그려져 있다. 흰색 머릿수건을 목에 동여매고 있는 시골 아낙네의 얼굴이 정면이 아니라 측면으로 묘사되어 있다. 그 덕분에 휘둥그런 눈, 길게 늘어진 코, 볼품없는 입모양이 적나라하게 드러난다. 특히 얼굴 하단 부분은 마치 가위로 잘라낸 듯 날카로운 선으로 처리되어 보기 흉한 입 모양이 더욱 부각된다. 이 작품은 브뢰헬의 다른 작품들에 나타난 인물들의 얼굴 특징을 압축한 것처럼 얼굴만 그린 매우 드문 작품이다. 미술평론가들은 이 촌부의 얼굴 선이 〈맹인들의 우화〉에 나타난 인물, 특히 왼쪽으로부터 세 번째 맹인과 흡사하다고 지적한다. 이외에도 코와 입 부분이 1565년 드로잉 작품 〈화가와 미술 감식가〉의 인물과도 유사한 것으로 본다. 또한 이 그림은 늙은 아낙네의 얼굴을 담은 브뢰헬의 에칭 판화 시리즈를 떠올리게 한다.

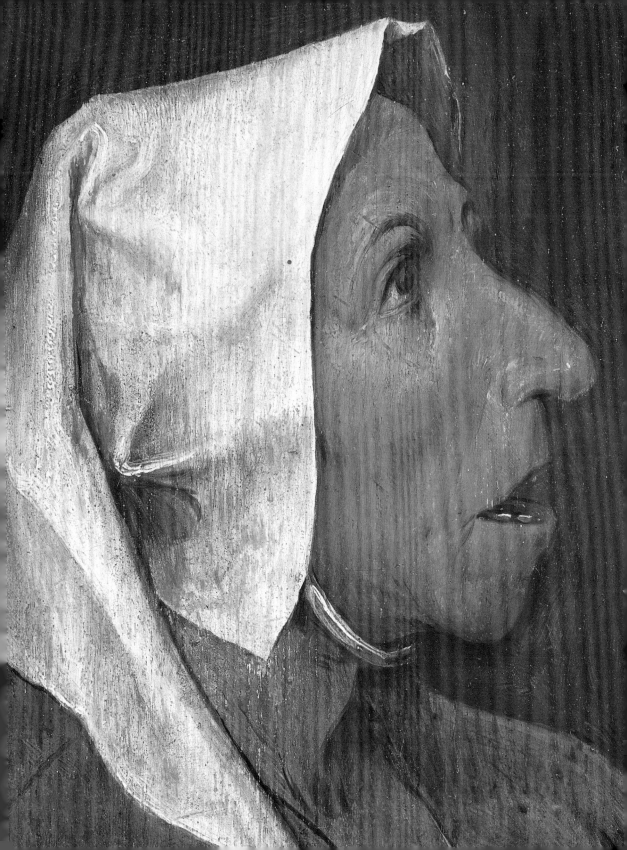

농민 계시록

조반니 아르피노

오랫동안 피테르 브뢰헬에 대한 설명은 나무막대기 하나에 얽힌 이야기를 꺼내면 충분했다. 이 젊은 플랑드르 화가는 어느 여인과 사랑에 빠졌고 서로 결혼을 약속했다. 그러나 그녀는 마음속으로 결혼할 생각이 없었다. 브뢰헬은 헛되이 그녀를 믿었고 그녀는 그를 계속 속였다. 이윽고 브뢰헬은 그녀의 진심을 의심하기 시작했지만 타협점을 찾아 시간을 갖고 그녀를 설득하기로 했다. 사랑에 빠졌어도 바보가 아닌 브뢰헬은 그녀가 거짓말을 할 때마다 나무막대기에 홈을 새겨 만약 나무막대기가 홈으로 가득 찬다면 그녀에 대한 사랑을 포기하겠다고 결심했다. 브뢰헬은 매우 긴 막대기를 선택했다. 그러나 애석하게도 그 나무막대기는 순식간에 홈으로 가득 차고 말았다.

이것은 브뢰헬에 대한 일화 가운데 하나이다. 보카치오의 《데카메론》에 나올 만한 이와 비슷한 이야기들이 약 3백 년에 걸쳐 브뢰헬에 대한 평가를 좌우했다. 그에 따라 브뢰헬은 기인, 바람둥이, 농민, 부르주아, 엄격한 가톨릭 신봉자로 불리기도 했고, 인문주의자, 철학자, 풍자가로 규정되기도 했다. 또한 히에로니무스 보스의 추종자, 원시주의의 마지막 화가, 플랑드르 화파의 전통을 고수한 대가로 간주되기도 했으며 단순한 현실주의자, 풍경화가, 풍속화가, 환상적 현실의 창조자 등으로 평가되기도 했다. 19세기 막바지, 브뢰헬에 관해 진지한 해석을 시도한 보들레르조차 그를 "악마적이고 그로테스크한 혼란의 세계를 표현한 괴짜"로 보았다.

그 이후 지금까지 브뢰헬에 대한 해석은 다소 달라졌지만 민중적이고 상업적인 개념에서 크게 벗어나지 못하고 있다. 그의 그림은 학생들의 공책 표지, 문진, 달력, 수첩, 재떨이 심지어 흥청대는 술집의 벽난로 위에서도 찾을 수 있다.

브뢰헬은 다양한 속담을 그렸다. 그는 이탈리아에서 약 2년을 보냈지만 당시 그곳에서 활동하던 미켈란젤로나 레오나르도 다 빈치가 그린 이탈리아풍의 장엄한 회화에 대해 그다지 관심을 두지 않았다. 실제 그는 공공장소나 교회, 제단을 장식하는 그림보다 오히려 자신의 작품을 애호하는 소수의 수집가들이나 몇몇 친구들을 위한 그림을 그렸다. 예외는 있지만 공작이나 왕, 추기경, 교황의 환심을 사는 것보다는 차라리 조각가, 지도제작자, 인쇄업자들의 친구로 남고 싶어 했다. 그는 19세기 프랑스의 여러 비평가

— 결혼식 행렬(부분), 1566년

들이 규정한 것과 달리 괴짜나 익살꾼이 아니라 사려 깊고 온화하며 과묵한 사람이었다. 그는 모든 험담을 경멸했지만 인간들의 죄악을 파헤치고 묘사하는 데 관심을 기울였다.

물론 그는 농민의 세계를 그렸다. 농촌의 풍속과 사람들의 표정을 담았으며, 그 이면까지 해부학적으로 세세히 들춰내 표현했다. 그러나 그 곳은 즐거움이나 평온함이 배제된 초라한 세계이다. 믿음은 조롱당하거나 단순한 미신의 대상으로 변질되며, 예수 그리스도마저 비천해진다. 그 세계는 폭음과 폭식, 근심으로 가득 차고, 육체적·도덕적 타락이 일상화된 곳이다. 밤나무와 참나무, 붓꽃, 건초더미, 온순한 양들, 달콤한 밀단, 잔잔한 물, 아무도 손대지 않은 얼음으로 둘러싸인 꿈꾸는 듯한 풍경을 배경으로 하더라도 말이다.

브뢰헬의 꽃은 딱딱하고 가시가 있으며 단단한 엉겅퀴 같다. 그의 그림에는 볏짚으로 엮은 시붕, 햇빛에 익은 뺨, 기친 손, 넓은 들녘이 황금빛으로 빛난다. 그림에 등장하는 남자들은 불구자들이다. 그들은 자연의 거대한 질서 안에 놓인 존재가 아니라 자연 밖에서 비극적이면서도 희화적인 존재로 방치되어 있다. 태양 아래 굴러가는 그 존재는 전혀 이해될 수도 없고 알 수도 없다. 이처럼 브뢰헬이 창작하고 표현하려고

했던 것들은 그림 속에 알 수 없는 상징으로 남아 있다.

교회나 성모 마리아가 등장하는 그림 속에서 술에 만취한 농부들은 등을 돌리고 바로 그 앞에서 장을 보고, 술집에 간다. 또한 장사꾼들은 교회 앞에서 흥정을 벌이거나 싸우고 소리 지르며 돈을 센다. 남자와 여자가 부둥켜안은 채 돼지 주둥이처럼 생긴 입을 내밀며 입을 맞춘다. 그의 그림 속에는 아이조차 죄로부터 벗어나지 못하고 있는데 아이의 살찐 얼굴은 이미 미래의 욕망을 보여주고 있다. 이 시골 사람들은 천박한 욕망에 사로잡힌 채 북유럽의 긴 겨울 내내 꾀죄죄한 옷을 걸치고 부산을 떨거나 물건을 팔아 사육제를 맞이할 준비를 한다. 물론 이들은 사순절 동안에는 어리둥절하거나 고통스런 표정으로 눈물 흘리는 시늉을 하기도 한다. 브뢰헬의 그림에는 인물들이 자신의 주변에 있는 나무, 잎, 돌 등에 아무런 가치나 의미를 두지 않는다. 이들은 괴상하게 보이기조차 한다. 브뢰헬이 인물을 확대해 그리는 것은 오로지 이 피조물의 흉측함을 더욱 명확하게 드러내기 위해서이다.

그러나 브뢰헬의 그림에도 낭만적인 분위기를 가진 부분이 있는데 그것은 바로 자연의 풍경이다. 브뢰헬은 그 풍경을 자신의 조국 네덜란드나 자신의 도시 브라반트가 아니라 그가 여행한 알프스 산과 마조레 호수, 로마 주변의 언덕들에서 가져온다. 그의 그림 속 끝없는 평원과 이를 둘러싼 풍경들은 다른 장소들과 때때로 대립되는 장소들을 하나의 기억으로 모은 것이다.

이러한 장소들이 하나의 하늘 아래 평화롭고 행복하게 공존한다. 바위와 얼어붙은 강, 나무둥치와 울타리, 산과 골짜기와 평지, 경작지와 빈 터, 그리고 마을들이 자리잡고 있다. 또한 거기에는 식물학자처럼 끈기를 가지고 세밀하게 그린 관목들과 나뭇단, 정확하게 묘사한 까치가 들어 있다. 천재 브뢰헬은 세세한 묘사로 가득 찬 그림을 열정적으로 그렸다. 그러나 그는 일상의 삶에 있어 기존 사회 규범들을 존중하고 절제하며 상식에 따랐다. 단지 어리석은 낭만주의자만이 무절제가 마치 천재의 필수적 요소인 것처럼 착각할 뿐이다.

브뢰헬의 그림들을 해석하거나 감상하는 데 특별히 많은 시간은 필요하지 않다. 그는

풍자 판화, 지도, 카드, 도안도 제작했는데 이러한 과정에서 사물을 매우 세밀하게, 또한 압축해서 묘사하는 것에 익숙해졌으며 그림에 사실과 이야기, 담론, 전망을 담거나 제시할 수 있게 되었다.

브뤼헐은 인간에 대해 깊은 관심을 가지고 있었다. 그림 속에 표현된 죄와 악령, 기이한 형태의 존재들은 인간세계 외부의 존재를 나타내는 것이 아니라 인간 본성의 과장된 변형일 뿐이다. 그는 기발한 상징으로 가득한 환상의 변덕스러움을 보여주려 한 것이 아니라 하나의 회화 양식과 그 양식의 적용을 보여주려고 했다.

〈악녀 그리트〉에는 인간의 얼굴에 모든 것을 게걸스럽게 먹어치우는 거대한 입, 물고기의 몸통과 꼬리를 가진 괴물이 그려져 있다. 굶주린 형상을 한 끔찍한 괴물은 거대한 목구멍으로 옥수수죽, 돌, 소시지, 두꺼비, 오물, 딸기 등 모든 것을 삼켜 버린다. 이 그림 속에 등장하는 알과 원숭이, 꼬리와 아가미 또는 부리를 가진 추악하고 기괴한 모습의 존재들은 인간 내면에 깊이 존재하는 원죄를 떠올리게 한다. 그런 인간은 죽음에 있어서조차 자유로워질 수 없다. 〈죽음의 승리〉에는 죽음 앞에서 어떤 품위나 자존심도 없이 도망치려 하고 비명을 지르거나 아예 죽음을 외면한 채 희희낙락거리고 포옹을 하거나 정반대로 체념해 목을 매는 인간 군상의 모습이 그려져 있다.

그러나 이런 인간 군상 가운데 구원의 이미지를 지닌 누군가가 존재한다. 바로 양치기이다. 〈이카로스의 추락〉, 〈염세가〉 등에 보이는 그는 지팡이에 기대어 서 있다. 주변에는 이카로스가 추락하거나 염세가가 길을 걷고 그 뒤를 소매치기가 따라간다. 그는 주변에 양 몇 마리를 거느리고 무언가를 응시하는 것도, 특별한 생각에 잠겨 있는 것도 아닌 채 흔들리지 않는 자세를 취하고 있다. 그것은 마치 어떤 일이라도 조용하고 평온하게 받아들이는 세상살이의 방식을 나타내는 표지처럼 보인다. 의도적인 것으로 보이지는 않지만 이 베일에 씌인 남자는 풍경과 시간 속 히니의 창조물임이 분명하다. 물론 그는 그림의 주인공이 아니다. 그는 그림의 가장자리 또는 배후에 놓여 있으며 그 모습은 넓은 공간을 차지하기 위해 앞으로 나온다는 것 자체가 불가능해 보인다. 하지만 그는 대립과 혼란에 맞서는 이미지로 존재한다.

사실 브뢰헬의 그림에 있어 전경은 항상 혼란 그 자체이다. 그러나 그 혼란은 비극적이기보다는 대개 우스꽝스럽게 보인다. 예컨대 〈십자가를 진 그리스도〉에 그려진 골고다 언덕은 혹독한 시련과 고통의 장소가 아니라 마치 난잡한 시골장터처럼 보인다. 〈맹인들의 우화〉에서도 장님들의 모습은 놀랍고 비극적이지만 그것조차 불행하고, 조롱당하고, 결함투성이인 인간의 타고난 어리석음을 희화적으로 드러낸다. 이처럼 브뢰헬은 날카로운 시선으로 비극 가운데 믿거나 받아들이기 어렵지만 엄연히 존재하는 인간의 희극성을 찾아낸다. 그는 불구자, 부랑자, 거지, 맹인을 보여준다. 그들은 사지를 버둥거리고 흰 눈동자로 우리를 쳐다보지만 이상하게도 보는 이로 하여금 결코 슬픈 감정에 사로잡히게 하지 않고, 어리석은 연민이나 두려움에 사로잡히거나 자아도취 되도록 내버려 두지도 않는다. 그의 그림은 오히려 보는 이를 극적이면서도 고독한 세계로 이끈다.

피테르 브뢰헬의 작품 속에는 그가 살았던 시대 상황에 대한 암시가 없지 않다. 오히려 당시 자신의 조국 네덜란드는 정치적·종교적 분쟁의 소용돌이 속에 피로 물든 상황이었던 만큼 그는 현실에 대한 크고 작은 암시들로 작품을 가득 채웠다. 그러나 그 암시들은 본질적이면서도 다양한 의미를 가지고 있고 또한 계속되는 인간의 고통과 상실, 열망과 번민으로 시대를 넘어 오늘에 이르기까지 여전히 현실성을 지니고 있다. 브뢰헬은 온갖 이야기로 가득한 그림을 그리는 것으로 작품 활동을 시작했다. 그러나 말년에는 얼굴만을 그린 유일한 작품 〈늙은 아낙네의 얼굴〉을 남겼는데 마르고 끔찍한 늙은 여자의 얼굴을 담았다. 그의 마지막 작품은 〈교수대 위의 까치〉로 알려져 있다. 브뢰헬은 작품 속에 특징적인 인물의 표정이나 사물의 모습을 제시해 오랜 세월에 걸친 이야기를 압축하고 각인해 시각화시킴으로써 처음에 온갖 방대함과 가능한 암시들로 시작했던 자신의 '이야기'에 마지막 종지부를 찍는다. 물론 브뢰헬이 다루는 주제가 지금 우리에게 그다지 큰 의미를 주지 않을 수 있다. 그러나 적어도 그가 현실을 뛰어넘어 시대의 엄격함이나 역사의 환영(幻影)에서 벗어나 다양한 주제들을 다루며, 인간에 대한 깊은 성찰과 정신의 풍요로움을 매번 제시했음을 부인할 수 없다.

브뢰헬의 마지막 작품 〈교수대 위의 까치〉는 그가 오랜 기간 동안 들려주었던 이야기들을 모두 쏟아 넣어 하나로 정리한 것이다. 이 그림에 등장하는 춤추는 농민들, 교수대와 그 위의 까치, 십자가 등은 이전 작품 속 불구자들, 식탐가들, 괴이한 존재들을 통해 보여준 인간의 어리석음을 대변한다. 남자는 춤추고 죽음은 목전에 있으며, 믿음은 더 이상 힘을 가지지 못한다. 브뢰헬이 자신의 이야기에서 전하려고 하는 것은 바로 이것이다. 춤추는 남자는 촌스럽기 짝이 없다. 십자가는 멀리 떨어져 있고, 사람들은 십자가에 등을 돌리고 있다. 교수대는 바로 앞에 놓여 있다. 교수대 위의 까치는 지상의 우리들이 마치 영원히 살 수 있을 듯 살아가는 바로 이런 오류 때문에 결코 한 번도 자신의 참모습을 보지 못하고 헛되이 수다 떠는 것을 형상화한 것이다. 또한 우리가 극한에 내몰렸을 때나 절망하거나 패하고, 시간에 잠식당해 육신마저 쓸모없다고 여겨질 때, 우리를 엄습하는 두려움이 거기에 담겨 있다. 브뢰헬이 말년에 그린 늙은 아낙네의 얼굴을 통해 보여주는 두려움이 바로 그런 것이다. 경악스럽게도 마치 못을 박아 놓은 것처럼 이를 드러낸 얼굴은 불길한 두려움을 담고 있다. 이미 늘어진 살갗 밑의 뼈는 금방이라도 반들거리며 드러날 것 같다. 사람의 얼굴이라기보다는 이미 하나의 물건, 말하자면 초, 벌레, 망령, 사람과 유사한 폐물처럼 느껴진다. 어쩌면 그것은 당장 내일이라도 무덤 파는 사람의 발에 툭 차여 튕겨져 나갈 것처럼 보인다. 그 얼굴 주변은 어둡다. 교수대 옆의 숲도 마찬가지로 어둡다. 그 숲은 사람이 다닐 수 없다. 요새처럼 둘러친 빽빽한 가지와 무성하게 달린 잎으로 세상에 보이기를 거부한다.

말년의 그림 어느 구석에도 시간이 멈춘 것 같은 양치기가 더 이상 나타나지 않는다. 또한 자연은 더 이상 황금빛 햇살 아래 장엄한 풍경을 드러내지 않는다. 형벌은 완벽하게 가해졌고 인간은 사라졌다. 그림 속 인물들은 다만 옷을 걸치고 어리석게도 끝까지 춤추고 있는 고깃덩이에 지나지 않는다. 비록 교회를 세우고 바벨탑을 꿈꾸고 혹은 이카로스의 날개를 찾고 보름달 축제를 하더라도, 인간은 지금까지의 발명이나 이성마저 무가치한 것으로 만드는 어리석은 본성에서 결코 완전히 벗어날 수 없다.

그러나 브뢰헬에 있어 이 같은 인간의 어리석음은 오히려 애석하게도 개의 뛰어오름이나 나비의 날갯짓과 같이 아무 의식 없는 순진무구함을 드러낸다. 인간은 단지 개나 나비, 하루살이와 마찬가지이기 때문이다.

어쩌면 브뢰헬처럼 인간에 대해 그토록 관심을 기울이고 황금시대에 향수를 가졌던 화가는 없을 것이다. 황금시대는 브뢰헬이 살았던 시대보다 훨씬 이전의 시대로 나뭇잎 속에, 새의 날갯짓 속에서, 잔잔한 물 속에서, 언덕 위로 저물어가면서 점차 약해지는 햇빛의 평화로움 속에서 행복을 맛보는 시기였으리라. 그러나 이것 또한 드물지만 의혹의 순간이나 불안의 순간에 우리들의 마음에 생기는 환상이거나 속임수의 하나일 수 있다.

결국 황금시대에 대한 꿈 역시 우리들 삶의 왜곡이나 고통의 부산물에 지나지 않을 수 있다. 또한 황금시대는 우리의 시대가 아니다. 우리가 이 세상에 태어나고, 이 세상을 살아감으로써 이미 황금시대는 사라져 버렸다.

황금시대를 꿈꾸는 이면에는 극도의 고통이 존재한다. 배가 터지도록 먹고, 춤을 추며 나무 아래에서 바지를 풀어버리는 농부를 비난할 수는 없다. 그의 고통, 그의 죽음은 더 무거우면서 더 날카로운 고통을 피하기 위한 도피처일 뿐이다. 보잘 것 없는 인간은 계속 허영에 들떠 즐길 수 있을 때까지 즐기다가 때가 되면 공포 속에서 죽어 가게 된다. 인간은 삶과 더 이상 연관이 없는 고통들을 만들어 냄으로써 추락을 피한다. 모든 것을 깡그리 쓸어버릴 최후의 폭풍우가 아니라면, 엄청난 중압감을 깰 마법의 길은 어디에도 없는 것이다. 그러나 이런 가운데 인간은 죄를 피하고, 죄를 뉘우치고, 겸손해지는 방법을 찾는다. 또한 언제 어디서나 늘 그렇듯이 오만과 무지를 개선할 방법을 찾는다.

부록

연표

브뢰헬의 생애	역사와 예술사의 주요 사건들
1525 피테르 브뢰헬이 출생한 연도로 추정.	프랑스, 피렌체, 교황청, 베네치아, 밀라노가 프랑수아 1세와 카롤로스 5세의 마드리드 조약에 대항하여 코냑 동맹을 맺음.
1527	로마 약탈. 화가이자 플랑드르 미술 이론가 피테르 쿠케 반 알스트가 이탈리아 여행을 마치고 브뤼셀로 되돌아옴.
1548	장래 브뢰헬의 판화를 출판하게 될 출판업자인 히에로니무스 코크가 이탈리아 여행을 마치고 플랑드르 지방으로 돌아옴.
1551 안트베르펜 성 루카 길드의 명부에 "Pietre Brueghels"로 등록. 브뢰헬에 관한 기록에 나타나는 첫 번째 정확한 연도임.	
1552 프랑스와 이탈리아 여행을 함.	플랑드르의 화가 피테르 아르첸이 안트베르펜 대성당의 〈십가가를 진예수 그리스도〉를 그림. 화가 니콜로 델 아바테가 화가 프리마티치오를 프랑스 퐁텐블로에서 만남.
1554	화가 플란츠 플로리스가 자신이 태어난 도시 안트베르펜의 대성당을 위해 〈반역천사들의 추락〉을 그림.
1556	카롤로스 5세의 퇴위, 펠리페 2세가 왕위에 오름. 독일 과학자 아그리콜라가 〈광물에 관하여〉를 출간. 플랑드르 출신 조각가 잠볼로냐가 피렌체에서 활동을 시작.
1557 〈씨 뿌리는 사람의 우화〉에 서명.	안트베르펜 시가 재정적 위기에 놓임. 루도비코 일 돌체가 〈회화에 관한 대화〉를 출간.
1558	카롤로스 5세 사망.
1559 이름을 Brueghel에서 Bruegel로 바꿈. 〈일�곱 가시 미덕〉의 동판화 시리즈를 작업함. 〈플랑드르 속담〉과 〈사육제와 사순절의 싸움〉을 각각 그림.	스페인이 이탈리아를 시배함. 앙리 2세의 사망으로 프랑스의 프랑수아 2세가 왕위에 오름.

브뢰헬의 생애	역사와 예술사의 주요 사건들
1560 〈어린이들의 놀이〉를 그림.	칼뱅의 《그리스도교 강요》가 불어판으로 출판됨. 프랑스의 샤를 9세가 어머니인 카트린의 섭정 아래 왕위에 오름.
1562 암스테르담과 비장송을 여행한 것으로 추측. 〈사울의 자살〉과 〈반역천사의 추락〉을 각각 그림.	프랑스에서 신·구교간 종교전쟁이 시작.(1598년 끝남) 아르침볼디가 프라하에서 인물화 구성. 건축가 비뇰라가 로마에서 〈건축의 다섯 가지 오더에 관한 규칙〉을 출간.
1563 안트베르펜에서 브뤼셀로 이주. 그의 스승 피테르 쿠케의 딸 마이켄과 노트르담 교회에서 결혼식을 올림. 〈바벨탑(大)〉을 그림.	트리엔트 공의회에서 제반의안에 대한 결정이 이루어짐.
1564 아버지 피테르 브뢰헬과 같은 이름을 쓰고 마찬가지로 화가가 될 첫째 아들이 태어남. 비평계는 아버지 피테르 브뢰헬과 구분하기 위해서 소(小) 피테르 브뢰헬로 부름.	칼뱅 사망. 브뢰헬의 작품 수집가이자 애호가인 페레노 드 그랑벨 추기경이 브뤼셀을 떠남. 미켈란젤로 사망. 다니엘레 다 볼테라가 교황 바오로 4세로부터 로마 시스티나 예배당에 있는 미켈란젤로의 〈최후의 심판〉의 누드 부분을 덮으라는 임무를 부여받음.
1565 월별 노동 연작을 완성.	
1566 〈베들레헴의 인구조사〉와 〈세례자 요한의 설교〉를 그림.	네덜란드 공화국에서 칼뱅교회가 국교로 결정됨. 안트베르펜 종교회의 열림. 플랑드르 지방은 성상파괴운동으로 혼란에 빠짐.
1567 〈음식의 천국〉과 〈성 바오로의 개종〉을 그림.	루도비코 귀차르디니가 저서 〈네덜란드 지리서〉에서 브뢰헬에 대해 언급함.
1568 벨벳 브뢰헬로 유명한 둘째 아들 안이 태어남. 〈맹인들의 우화〉, 〈새둥지 도둑〉, 〈불구자들〉, 〈교수대 위의 까치〉를 완성시킴. 〈염세가〉, 〈농민의 춤〉, 〈농민의 결혼 잔치〉 또한 이 시기에 나온 작품들임.	가톨릭과 위그노파 간의 휴전. 장래 교황 우르바노 8세가 될 마페오 바르베리니가 출생함. 비뇰라가 로마에 유럽 예수회 교회의 건축모델이 될 예수교회(1568~73)를 착공.
1569 브뤼셀에 있는 노트르담 드 라 샤펠 교회에 묻힘.	앙주 공작 앙리가 자르낙 전투에서 루이 드 콩데 공작이 이끄는 위그노파들을 물리침. 콩데는 붙잡혀 처형됨.

브뢰헬에 대한 비평문 발췌

피테르 브뢰헬이 생전에 얻은 평판과 명성은 뛰어난 인문주의자들과의 교우관계, 수집가들의 열의, 작품들의 무수한 복제판에 의해 다방면에서 드러난다. 브뢰헬의 무수한 복제판들은 설사 진본이 아니더라도 그의 그림을 갖고 싶어했던 동시대인들의 열망을 보여주는 것이기도 하다.

안트베르펜에 있는 브뢰헬의 친구들이나 그림 제작을 의뢰한 인물들 가운데는 수많은 학자들과 문인뿐 아니라 당대의 실력자인 그랑벨 추기경과 니콜라스 용헬링크 같은 사람들도 있었다. 은행가인 용헬링크는 1566년경 브뢰헬의 작품을 무려 16점이나 가지고 있었으며 그 가운데에는 훗날 안트베르펜 시가 에른스트 대공에게 바치게 되는 월별 노동 연작 6점이 포함되어 있었다. 그는 160플로린 금화까지 주면서 브뢰헬의 그림 〈농민의 결혼 잔치〉를 구입한 것으로 알려져 있다.

용헬링크가 수집한 브뢰헬의 작품은 여러 경로를 거쳐 결국 빈 미술사박물관에 전시된다. 빈 미술사박물관의 설립당시 브뢰헬의 감동적인 유산들은 많은 관심을 끌었는데 현재 빈 미술사박물관에는 10점의 작품이 있다.

17세기의 유명한 화가 페테르 파울 루벤스도 열정적인 브뢰헬 작품 수집가였는데 1640년 그가 사망할 당시 재산 목록에 브뢰헬 그림이 12점이나 포함되어 있다.

브뢰헬은 이처럼 대가로서 많은 존경을 받고 있었다. 영국 시인 로버트 헤릭은 그의 시 〈그의 조카에게, 미술로 앞날이 밝기를〉(1648)에서 브뢰헬의 이름을 홀바인, 라파엘로, 루벤스와 같은 거장들의 반열에 두었다.

그러나 그 후 적어도 18세기와 19세기 대부분 동안 브뢰헬의 이름은 희미해져 갔다. 브뢰헬은 단지 민중화가, 농민들을 그린 농민화가로 인식되었을 뿐이었다. 그 당시의 지배적인 미술학계는 브뢰헬의 회화를 '저급한 양식'으로 취급하기도 했다.

프랑스 화가이자 작가인 데캉은 '이류의' 비평영역에 있긴 했지만 그의 책 《화가들의 생애》(1753)에서 브뢰헬을 브로우에르와 테니르스와 같은 플랑드르 화가들보다 낮게 평가했으며 와겐은 《미술 비평》(1869)에서 테니르스에게 무려 6쪽의 지면을 할애했으나 브뢰헬에게는 거의 지면을 할애하지 않았다.

이같이 낮은 평가는 이들이 브뢰헬의 원작과 복제품을 가려낼 만한 수준에 있지 않았으며 실제로 한 세기가 지나면서 브뢰헬의 작품과 추종자들의 작품이 뒤섞여 서로 구분하기가 매우 어려워진 데에도 그 원인이 있다. 또한 동시대인들까지도 브뢰헬 작품을 유쾌하거나 교훈적인 것으로써 관심을 보였고 그를 '우스꽝스러운 피테르', '웃기는 화가'로 부르거나 '제2의 보스' 정도로 인식했기 때문이다.

그러나 수 세기가 흐르면서 브뢰헬에 대한 이러한 저평가는 몇몇 인물들의 노력에 의해 불식될 수 있었나. 서명한 미술품 감정가인 마리에트는 티치아노의 풍경과 비교하면서 브뢰헬의 풍경을 높게 평가했다. 19세기 말 낭만주의의 영감에 자극된 비평계는 브뢰헬의 천재성과 진지함에 대해

비로소 인식하기 시작했다. 물론 시인이자 비평가인 보들레르의 탁월한 비평조차 보들레르가 브뢰헬의 이름 밑에 보스를 생각한 것이 아닌가 하는 의혹을 떨쳐버리기 어렵지만 말이다.

리일(1884)은 예리한 직관으로 브뢰헬의 명성을 회복시켜 그를 동시대 화가들 가운데 가장 높은 자리에 올려놓는다. 헤이만스(1890)는 브뢰헬의 그림에서 생동감 넘치는 독창성을 발견했으며, 리글(1902)은 브뢰헬을 플랑드르 비종교 미술의 진정한 창시자로 보았다.

이 같은 사실은 브뢰헬 작품의 전체 목록과 함께 1907년에 나타난 반 바스텔레어와 휴린 드 루의 연구에 잘 나타나 있다. 롬달의 연구(1904~5)가 앞서 있었기 때문에 처음은 아니나 그 학술적 열의는 전례가 없을 정도였다. 당시 비평계의 경향을 따른 것이라 하더라도 브뢰헬 작품의 방대한 목록은 브뢰헬의 예술적 면모에 대해 완전하지는 않지만 새로운 통찰을 가능하도록 만들었다. 브뢰헬은 비로소 그를 짓누르고 있던 '괴짜'와 '농부'의 이미지에서 벗어나 그 위대함을 인정받기 시작했다.

그러나 브뢰헬에 대한 근대 비평의 대부분은 오르텔리우스의 오래된 찬사 문구로 인해 어긋난 길을 가고 있었다. "브뢰헬의 모든 작품에는 항상 그려진 것 이상으로 더 많은 인식을 담고 있다." 이는 브뢰헬 작품은 항상 상상이나 내용이 그림보다 우위에 있다는 것을 의미했다.

실제 많은 학자들은 내용을 중심으로 한 광범위한 연구로 브뢰헬의 작품을 비평하면서 그 임무를 다했다고 생각했다. 그들의 연구는 브뢰헬 작품의 숨겨진 암시, 비교적(秘敎的) 의미, 풍자적이거나 고발적이거나 징벌적인 의도를 찾아내려는- 도덕적, 논쟁적, 정치적, 상징적 질서와 같은 내용 중심적 가치에 대한 탐구였다.

그러나 여기에 대해 브뢰헬로부터 그 어떤 단서도 나오지 않았다. (이러한 것을 받아들이지 않는 톨네이와 같은 비평가들은 브뢰헬이 죽기 전에 여러 가지 서류를 불태우게 한 사실을 내세운다. 반 만데르는 그 서류의 내용을 의심할 여지없이 비교적인 것으로 단정한다.) 또한 동시대인들이나 그 다음 세대들에 의한 그 어떤 구체적인 증거나 증언도 없다. 정확히 말하자면 일반론적인 표현에 불과한 오르텔리우스의 암시를 제외하고는 그 어떤 것도 존재하지 않는다. (오르텔리우스의 이 암시는 '기능적인' 조형예술 제작의 늪에서 벗어나게 하면서 '자유로운' 조형예술의 활동 영역을 찬양하는 예술가들과 그 동료들의 '슬로건'에 집어넣기 딱 좋은 것이다.) 이러한 내용 중심의 연구에서 브뢰헬 작품의 서정적·회화적·형태적 고유 가치는 이차적으로 밀려난다.

그러나 브뢰헬은 진실을 냉정하게 찾아내 가혹할 정도로 대상의 육체적인 결함이나 둔감함을 엄밀하게 묘사하는 반면 사물의 '아름다움'에 대해 의도적인 무관심을 보인다. 그의 그림은 엄격한 구성으로 삶과 움직임이 경이로운 느낌을 가지게 되고, 천부적인 재능으로 공간이 견고하면서

도 직접적이고 설득력 있게 표현되어, 안정적인 양식과 함께 색채가 깨어 있고 생기 넘치게 된다.

바로 이러한 요소들이 브뢰헬을 독보적인 화가로 만드는 동시에 여러 가지 면에서 우리 시대를 앞서 표현한 '근대적인' 화가로 만든다. 브뢰헬의 풍경을 생각해 보라!

《미술가 열전》, 1568 G. 바사리
······위대한 대가, 안트베르펜의 피테르 브뢰헬을 여전히 훌륭한 화가로 칭송하며······

《화가들의 생애》, 1604 K. 반 만데르
······익살맞고, 기지가 풍부한 피테르 브뢰헬, 플랑드르의 영원한 영광······ 웃음을 참을 수 있는 그의 그림은 몇 점 되지 않는다. 가장 근엄하거나 찡그리는 사람도 그림을 보면 미소를 짓거나 웃지 않을 수 없다. 브뢰헬은 능숙한 솜씨로 등장인물들을 그렸고, 정확하게 펜을 다룰 줄 알았다. 그리하여 실제 풍경에서 수많은 세밀한 부분까지 그릴 수 있었다.

《미학적 호기심》, 1858 C. 보들레르
불신과 무지라는 이중적 성격 때문에 모든 것을 손쉽게 설명해버리는 우리 시대는 브뢰헬의 그림을 단순히 환상적이고 변덕스러운 것으로 규정하겠지만, 내가 보기에는 어떤 신비감을 지니고 있는 것 같다. ······그래서 나는 누구든지 '괴짜' 브뢰헬, 또는 특별하고도 악마적 은총을 지닌 그가 창조한 그로테스크한 '혼란의 세계'에 대한 설명에 도전해 보라고 권유하고 싶다.

《정신사로서의 미술사》, 1928 M. 드보르작
브뢰헬을 단순히 보스의 후계자로 규정하는 것은 분명 잘못된 것이다. 보스에게는 자연과 인간을 둘러싸고 있는 비밀스런 힘의 상징성, 중세적 악마성이 아직 남아 있다. 그러나 보스는 지칠 줄 모르는 풍부한 상상력에도 불구하고 시인이라기보다는 도덕주의자에 가깝다. 반면 브뢰헬의 관심은 삶을 드러나게 하는 것을 관찰하고 묘사하는 것이며 이들로부터 생생하면서도 변덕스러운 삶의 모습을 찾아내고 표현한다. 그에게 있는 그대로의 인간의 모습을 보여주는 것은 중요하지 않다. 반대로 결점이나 망상, 헛된 열정으로 가득 찬 인간의 모습을 해학적으로 묘사하면서 도덕이나 가르침을 이끌어내는 것은 관람자의 몫으로 돌린다.

이전의 예술 전체를 통틀어 자연의 존재에 대한 불가분성이 이토록 심오하고도 절실하게 느껴지도록 표현된 적이 없었고, 그토록 강한 확신으로 표현된 적도 없었다. 소멸되어 가는 자연의 우울함과 그러한 자연이 되살아나는 격렬한 흔적, 겨울의 달콤한 내면과 풍요로운 수확물, 대기의 현상, 엷고 창백한 겨울 대기, 무겁고 강렬한 여름 햇빛, 저녁 무렵의 황홀함, 땅 표면의 형태, 산과 골짜기, 들녘과 길

들, 계절의 바뀜에 따른 나무와 풀들의 변화, 고요한 마을과 사람들, 그 사람들의 힘겨운 일상, 기쁨과 고통– 이 모든 것들을 자연과 삶의 과정에 내재하는 고유한 실체로 제시한다. 그는 스스로 삶의 개념을 통해 이 같이 심오한 자연에 대한 관찰에 이른 것으로 보인다. 민중의 풍습을 다룬 그의 새로운 미술은 삶에 대한 인식을 바탕으로 태어난다. 그는 인간을 자연의 산물, 인간이 그 위를 살아가는 땅의 산물이자 집단 공동체와 환경의 산물로 본다. 이러한 새로운 개념 아래 브뢰헬은 놀랍게도 짧은 기간 동안 새롭고도 뛰어난 작품들을 창작한다. 브뢰헬의 위대함은 작품의 구성과 세부작업에 명료하게 나타난다. 브뢰헬은 인간에 대한 자연의 힘의 효과를 실험하는데 알맞게 자신의 시점을 매우 주관적으로 높고 먼 곳에 둔다. 그리고 그 아래 낮은 곳에서 벌어지는 구경거리인 삶의 무대를 나타낸다. 관객은 당연히 자연의 힘이 인간에게 미치는 영향력에 깊은 인상을 받는다. 그의 월별 노동 연작에는 이처럼 화가의 시점이 풍경 그 자체에 옮겨져 있다.

……〈맹인들의 우화〉에 등장하는 불쌍한 봉사들은 운명의 희생자들이다. 그러나 어느 누구도 그들을 돕지 않는다. 단지 그들의 부모들이나 눈물을 쏟을 것이다. 자연의 삶과 인간들의 삶은 마치 잎새 하나가 나무에서 떨어지는 것처럼 계속된다. 그러나 브뢰헬 작품의 독창성은 하찮은 인물들이 등장하는 하찮은 사건이 간혹 우주적 명상의 중심이 된다는 사실에서 나타난다. 비록 그 사건이 중대한 역사적 결과와 상관없더라도 시간과 장소에 얽매이고 고립된 어떤 운명의 이미지가 된다. 어느 누구도 그 운명으로부터 달아날 수 없고, 모든 인간은 그 운명에 의해 맹목적으로 지배받는다는 것이다.

《문학》중 〈피테르 브뢰헬의 문화와 사실주의〉, 1955
G. C. 아르곤

종교개혁에 관한 연구 결과 이탈리아 르네상스는 유럽의 사상과 문화의 일반적인 혁신 운동 안에 포함되었다. 또한 유럽 각국의 예술가들의 관계가 단순히 양자 간에 서로 영향을 주고받는 것에 그치지 않고 훨씬 복잡하게 뒤엉킨 그물망 관계로 드러났다. 이런 가운데 막스 드보르작은 브뢰헬을 단순히 플랑드르 회화와 연결된 시각적 즐거움을 주는 순수한 화가로만 보는 것이 부당한 것임을 인식했다. 드보르작은 어떤 측면에서는 이탈리아의 사상과 양식을 받아들였지만 다른 측면에서는 그와 완전히 대립되는 브뢰헬의 복잡한 사고의 윤곽을 처음으로 그려냈다. 사실 브뢰헬은 16세기 전반에 걸쳐, 이탈리아인들이 역사적 권위와 논리적 확신성 위에 세워 놓은 이론과 형식에 대해 그 이상의 대안을 제시한 유일한 예술가라고 할 것이다. 브뢰헬은 이탈리아 이론에 있어 배제된 역사적 발전 가능성을 미술에서 다시 열어주었으며, 예술가들의 활동에 보편적 역사성과 원칙을 제시하기도 했고, 형식의 역사성을 부정하기도 했다. 브뢰헬이 강력하게 반대했던 플랑드르 미술은 바로

미켈란젤로가 비난했던 미술이었다. 프란시스코 데 홀란다에 따르면 종교적이라기보다는 헌신적인 미켈란젤로는 "완벽한 예술은 영혼을 고양시켜주지만 여인들과 수도사들의 눈물만 짜내는 플랑드르 미술은 보기에만 정말 그럴 듯하고 사실은 헛된 속임수에 불과한 묘사에 치중하고 있다"고 비난했다. 그러나 이와는 달리 브뢰헬의 미술은 장대하면서도 조화를 이룬 구도, 단일하면서도 연속적인 구조, 에나멜 유약을 바르지 않은 자연적이면서도 깊이 있는 색, 풍부하면서도 간결한 묘사를 담고 있다. 또한 그의 그림은 시선을 끄는 외양보다는 사물의 의미와 특성을 드러내게 하는 세심한 표현에 힘을 쏟는다. 장식적인 언어가 아니라 있는 그대로의 투박한 사투리를 사용하는 것처럼 온갖 회화적 장식에 대한 전통적인 모방이나 숭배를 경멸한다. 나아가 그의 그림은 경건한 것을 거부함으로써 종교적이기보다는 세속적인 것이 되었다. 여기서 도달하는 결론은 브뢰헬과 미켈란젤로는 똑같이 사실을 직시했지만 서로 정반대의 방향으로 나아갔다는 점이다. 브뢰헬이 "멀리 뛰기 위해 움츠린다"는 말과 같이 초기에 히에로니무스 보스의 화풍을 지향한 반면, 젊은 미켈란젤로는 단호하게 도나텔로와 브루넬레스키 같은 피렌체 르네상스의 주요 예술가들의 뒤를 이었다. 15세기 후반부터 16세기 초반 사이에 이탈리아와 플랑드르 간 예술 교류를 제대로 파악하면 브뢰헬과 미켈란젤로에 대해 다음과 같은 사실을 자연스럽게 받아들이게 된다. 이 두 대가들은 각자의 미술 전통에 깊이 뿌리를 내리면서 서로 다른 이유로 '자연주의'에 근거를 둔 타협적인 그림을 거부했는데, 미켈란젤로는 이상주의적인 요구를 따른 반면 브뢰헬은 사실주의적인 요구를 따랐다. 브뢰헬은…… 붓으로 드로잉한 최초의 화가이다. 그의 그림은 빛으로 가득한 공간에 있는 사물들로부터 나올 수 있는 색채의 다양함을 고려하지 않고 사물들을 빨갛거나 푸르거나 노란색으로 구분하는 부분적 색채를 사용했다. 그러나 그 부분적 색채들은 점점 색조가 옅어짐에 따라 희미해지고, 회색이나 갈색과 뒤섞인다. 또한 모든 색조가 연속적이라는 느낌을 주며 마치 멀리 떨어진 평원에까지 울리는 듯한 힘을 지니고, 옅어짐을 통해 그 속의 모든 이미지들이 새로이 생성되거나 분리되거나 다른 이미지와 겹쳐지거나 멀어지기도 한다.

《마니에리즘》, 1964 A. 하우저

군중이나 그들을 둘러싼 배경 속에 고독한 한 사람을 끼워 넣는 경향은 브뢰헬 마니에리즘의 지배적인 특징 가운데 하나이다. 그는 고통, 기쁨, 문제를 안고 비극 또는 희극에 종속되며 거대한 전체에서 보잘 것 없는 존재이다. 모든 철학은 '무지의 지docta ignorantia' 논쟁에서 출발한다. 실제 우리가 누구인지, 왜 존재하는지, 우리가 살아가는 건지, 꿈꾸는 건지, 아니면 어떤 식으로는 우리에게 할당된 한 부분의 역할만 하는 건지 말이다. 브뢰헬은 이러한 철학적 주제들을 인식하고 있었던 것으로 보인다. 그는 놀이,

— 동방박사의 경배(부분), 1564년

가면, 속담과 같은 소재를 통해 부조리와 어리석음으로 인해 습관적이며 기계적으로 변한 삶의 모습을 재현함으로써 인간의 존재성이 얼마나 모호한지를 나타낸다. 브뢰헬 예술의 가장 심오한 마니에리즘적 주제는 '형식에 의한 현실 배반' 혹은 '형식 속에서의 현실 용해'이다. 그것은 〈동방박사의 경배〉와 같은 작품을 통해 드러나는 두 개의 세계, 즉 성스러움과 속됨, 경건함과 빈정거림이 뒤섞이거나 혼재하고 있는 중간 지대를 의미한다. 브뢰헬은 우리를 문제 많은 이 중간 지대, 자신도 놀라고 당황하며 헤매고 다니는 곳으로 우리를 이끈다. 그러나 인간의 존재성에 대한 이런 브뢰헬의 인식은 세월과 더불어 누그러진다. 이것을 1560년대 중반의 월별 노동 연작으로 분석하면 다음과 같다. 첫째, 혁신적이고 생동감 넘치는 자연주의로 인해 체념적이거나 비극적인 측면이 약화되고 인간을 좀더 세상의 삶 깊숙이 끌어들인다. 둘째, 둔하거나 어리석은 본능으로 고통받는 상태를 벗어나 깊이 있는 성찰이 가능한 인간으로의 변화가 이뤄진다.

찾아보기

쪽수별 그림 목록

참고문헌

M.J. Friedländer, *Pieter Bruegel,* Berlino 1921

E. Michel, *Bruegel,* Parigi 1931

C. de Tolnay, *Pierre Bruegel l'Ancien,* Bruxelles 1935

M. Dvořák, *Die Gemälde Peter Bruegels des Alteren,* Vienna 1941

P. Fierens, *Pieter Bruegel, sa vie, son œuvre, son temps,* Parigi 1949

C. de Tolnay, *The Drawings of Pieter Bruegel the Elder,* Londra 1952

E. Michel, *Peintres flamands du XV et du XVI siècle,* Parigi 1953

F. Grossmann, *The Drawings of Pieter Bruegel in the Museum Boymans and Some Problems of Attribution in* "Bulletin Museum Boymans", Rotterdam 1954

G. Glück, *Peter Bruegel the Elder,* New York 1955

F. Grossmann, *Bruegel. The Paintings,* Londra 1955

C. de Tolnay, *An Unknown Early Panel by Peter Bruegel the Elder,* in "Scritti di storia dell'arte in onore di Lionello Venturi", Roma 1956

F. Grossmann, *Bruegel,* in "Enciclopedia Universale dell'Arte", vol. II, Venezia-Roma 1958

V. Denis, *All the Paintings of Pieter Bruegel,* Londra 1961

L. Münz, *Bruegel: The Drawings,* Londra 1961

L. van Puyvelde, *La peinture flamande au siècle de Bosch et de Bruegel,* Bruxelles 1961

P. Bianconi (a cura di), *L'opera completa di Bruegel,* Milano 1967

R.H. Marijnissen, *Bruegel le Vieux,* Bruxelles 1969

W. Stechow, *Pieter Bruegel the Elder,* New York 1969

"*Bruegel, le peintre et son monde*", catalogo della mostra, Bruxelles 1969

C. de Tolnay, *Pierre Bruegel l'Ancien,* Budapest 1969

M. Fryns, *Pierre Bruegel l'Ancien,* Parigi-Bruxelles 1974

B. Claessens, J. Rousseau, *Notre Bruegel,* Parigi 1975

M.J. Friedländer, *Pieter Bruegel,* Leida-Bruxelles 1976

W.S. Gibson, *Bruegel,* Londra 1977

A. Wied, *Bruegel,* Milano 1981

R.H. Marijnissen, P. Ruyffelaere, P. van Calster, A. W. F. M. Meij, *Bruegel l'Ancien. Tout l'œuvre peint et dessiné,* Parigi 1988

R. Delevoy, *Bruegel,* Ginevra 1990

M. Dvorak, *Pierre Bruegel l'Ancien,* Parigi 1992

W. Stechow, *Bruegel,* Milano 1992

P. Francastel, *Bruegel,* Parigi 1995

A. Wied, *Bruegel. Il Carnevale e la Quaresima,* Milano 1996

W. Seipel, *Pieter Bruegel il Vecchio al Kunsthistorisches Museum di Vienna,* Milano 1997

F. Zeri, *Bruegel: danza di contadini,* Milano 1998

W. Fraenger, *Das Bild der niederländischen Sprichworten: Pieter Bruegels verkehrte Welt,* Amsterdam 1999

P. van den Brink (a cura di), *Brueghel enterprises,* Amsterdam 2000

N. Jockel, *Pieter Bruegel: La Torre di Babele,* San Dorlingo della Valle 2002

▶ 교수대 위의 까치(부분), 1568년

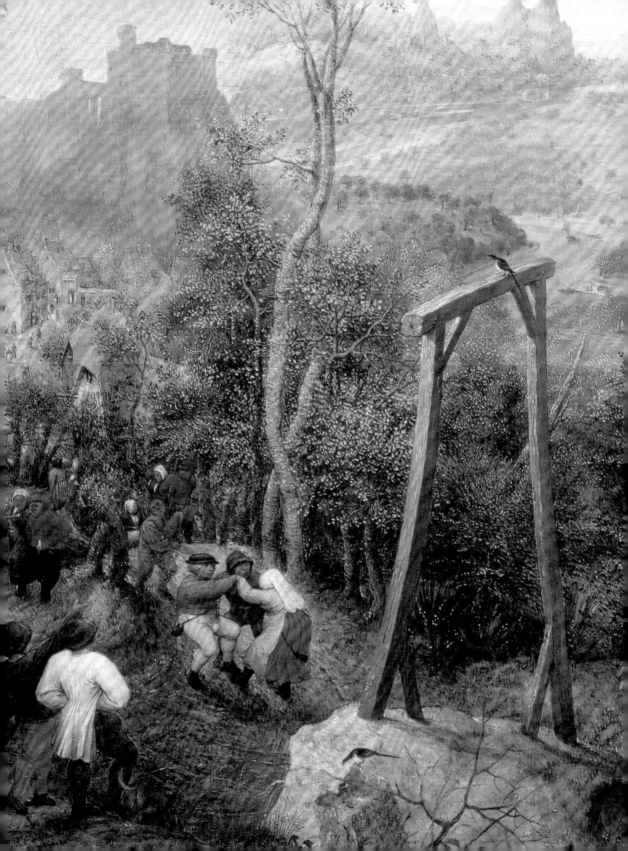

지은이 **피에트로 알레그레티** Pietro Allegretti는 미술 전문 작가로 《피에로 델라 프란체스카》(2007) 등을 펴냈다.

조반니 아르피노 Giovanni Arpino는 이탈리아 작가이자 저널리스트로 일간지 《라 스탐파 La Stampa》와 《일 조르날레 Il Giornale》의 기고자다. 이탈리아 최고 문학상인 프레미오 스트레가를 비롯해 다수의 문학상을 수상했다. 마틴 브레스트 감독의 1993년 작 〈여인의 향기〉는 그의 소설을 원작으로 한 영화다.

옮긴이 **이지영**은 한국외국어대 대학원 이태리어과를 졸업하고, 이탈리아 정부 장학생으로 피렌체대학에서 수학했다. 현재 대구가톨릭대학교 외국어대학에서 이태리어과 강사로 일하고 있다. 옮긴 책으로는 《루벤스》가 있다.

ART CLASSIC 12 **브뢰헬**

지은이 | 피에트로 알레그레티 외, 옮긴이 | 이지영, 펴낸이 | 한병화, 펴낸곳 | 도서출판 예경
초판인쇄일 | 2010년 2월 25일
초판발행일 | 2010년 3월 8일
등록 | 1980년 1월 30일(제300-1980-3호), 주소 | 서울 종로구 평창동 296-2
전화 | 396-3040~3, 팩스 | 396-3044, 전자우편 | webmaster@yekyong.com, 홈페이지 | http://www.yekyong.com
ISBN 978-89-7084-416-9, 978-89-7084-333-9 (세트)

Brueghel
Originally published in Italian by Rizzoli Libri Illustrati
Copyright ⓒ 2004 RCS Libri Spa, Milano
Korean translation copyright ⓒ 2010 Yekyong Publishing Co.

This Korean Edition was published by arrangement with Rizzoli, Italy.

책값은 뒤표지에 있습니다.